U0042508

朴贊郁的蒙太奇

박찬욱의 몽타주

朴贊郁 —— 著

胡椒筒 —— 譯

首要是個性，
其次也是個性。
個性優先於一切。

南韓導演朴贊郁的電影總是血色鮮潤，從故事、色彩到聲音，都以華麗又濃稠的暈染手法，提供密度極高的觀影手法，這種人格與創作特質究竟是怎樣養成的？

本書是朴贊郁的自白，提供了豐富的內在視野，我會特別推薦大家注意他提到聲音的章節，看他如何讚賞電影大師如何將眾多角色同時發出的聲音融合在一起，組成了一首交響樂，你就會了解，為什麼演員的每一個嘆息和遠處傳來的鳥叫聲，對導演而言，都跟主題曲一樣珍貴。

—— 藍祖蔚 國家電影及視聽文化中心董事長

拍什麼、怎麼拍、為什麼要拍？朴贊郁以洗鍊直白的文字，犀利精闢地剖析日常所觀所感，以回應人性哲學與形式美學的宏大命題，並揭示作品底蘊的靈感基礎。讀者可以藉此對話產業邏輯下的電影本質與創作純粹，並循此一探

人性之惡如何被汲取出華麗猛烈的詩意能量。

本書也呈現了朴贊郁同為創作者與影評人的雙重身分，字裡行間，狂傲中帶有謙虛，誠懇卻不鄉愿，讓人無論對他的作品是何評價，都會想繼續翻閱。

——王君琦 國家電影及視聽文化中心執行長

一本可愛的私人記憶，帶出了一份時代的電影印記。韓國導演朴贊郁透過文字書寫談生活，談電影、音樂，寫出他的電影筆記，心情隨筆，作品的幕後花絮，甚至抒發自己對足球賽的不喜歡等好玩的東西。文字的閱讀中，漸漸形塑出了一個嶄新、可愛的朴贊郁。

雖然他的電影有點黑暗，但這部書的字裡行間，透露了一份自在的、幽默的人生態度，有時讓人捧腹大笑，有時讓人點頭稱是。我們看到了一個真正的電影大師對待電影的那份熱愛，熱情，以及謙恭。

——但唐謨 影評人

目錄

#3

前言

老實說，這裡沒有一個字是我想寫的。

《共同警戒區JSA》上映前，寫稿是為了賺錢，後來則是無法拒絕邀稿，但我也沒有因此就隨便亂寫，只要是交付給我的工作，無論如何都要全力以赴，想像自己迫切地想寫下這些文字。唯有如此，才能快樂的寫下去；只有快樂，才能盡快完成任務；快速完成任務後，我才能集中精力創作自己的劇本。以這樣的心境來寫東西，萬事就都能如我所願了。

我也想過，有朝一日要把這些文章集結成書。既然寫得這麼辛苦，當然會抱有一絲期盼。沒想到，這個「有朝一日」竟然真的實現了。也許有人會問：「一開始不是說寫得很開心，怎麼現在又說很辛苦，不是自打臉嗎？」若非要這樣說，我也不能反駁，但寫作之於我，本身就是件痛苦並快樂的事。

在此我要感謝邀我寫稿的各路媒體人，各位不僅付我稿費，還讓我有機會出書，因此也要感謝出版此書的韓國「心散步」出版社。

隨著歲月流逝，有些內容已時過境遷，但再怎麼改也會覺得有說明不夠充分之處，所以我又補充了後記。另外，本書只收錄了平面媒體的採訪對談。

二〇〇五年 冬

朴贊郁

8

#1

兩種鐘聲

為了避免誤會，我要事先說明，我的女兒無論從各方面來看，都不是特別出眾的孩子。以下我會稱她為「妹妹」，總是強調為「我女兒」，未免太不尊重孩子，直呼姓名又會侵犯她的個人隱私，所以暫且取「妹妹」這個綽號。

我之所以這樣覺得，是因為小二的她還不會用史瓦希利語道早安，也沒有創辦「我愛《七十好年華[1]》」的影迷粉絲團，但妹妹有個與眾不同之處，那就是跟郭景澤[2]導演的女兒是好朋友。

話說回來，世上所有孩子都是獨一無二的。孩子之所以特別，是因為尚未徹底受惠於統一思想的制式訓練，也就是俗稱的「教育」，所以孩子很難理解為什麼大人要在晚上九點看世界盃轉播，而不是《海獺波樂》的卡通。

去年妹妹小一時，老師出了一項作業──寫家訓。

妹妹問我：「我們家的家訓是什麼？」

我告訴她：「沒有這東西。」

妹妹：「但老師說每個人家裡都有這種東西。」說

完，她開始醞釀長達三小時的哭戲。我心想，不趕快編造一個看來是行不通的。經過一番苦思，我動筆寫下「就算討厭，也要再試一次」——多麼讚的一句話！無論是家人、朋友還是情侶，打得頭破血流後，如果能低吟一句：「就算討厭，也要再試一次……」但我馬上意識到這句話似曾相識，應該不是在電影海報上看到的……我又絞盡腦汁想了好幾個小時，終於想起來了！原來這句話是在某本雜誌上看到的，而且還是居昌高中某教室的班訓。

家訓又不是別的五四三，怎麼能抄襲呢！幾小時後，我又在白紙上寫下一句：「不行就算了」。我解釋給妹妹聽：「不管什麼事都要隨心所欲，先做了再說。但若情況不妙，就瀟灑地對自己說這句話。」妹妹很開心，這也難怪，孩子本來就是「隨心所欲，想做什麼做什麼」的種族。不過，大人始終是大人。第二天，妹妹回來傳達了老師的話：「世上哪有這種家訓？」老師要求重寫，不然家長就得給出一個合理解釋。

我堅持，定下的家訓不能說改就改，至少在這件事上絕不能「不行就算了」，於是我附上令人信服的說明：「現代人認為有志者事竟成，這是非常傲慢的態度。世上有太多光憑意志無法實現的事，抱持這種傲慢做事，遇到挫敗時怎麼辦？全力以赴、竭盡所能，若還是行不通，就要學會釋懷、放下。在這個充滿競爭的社會，我們真正需要的是放棄的哲學、斷念的思想。妳爸我本想以《我要復仇》超越妳朋友她老爸拍的電影，創造票房新紀錄，結果卻慘不忍睹，票房只有人家的二十分之一。當時，妳爸我就喃喃自語了一句：『不行就算了……』」

老師大概是被我這番話說服了，又或是根本沒被說服，只是在我身上領悟到不行就算了的深意，沒有再

1 韓國導演朴珍杓（박진표）二〇〇二年的長篇處女作，描寫銀髮族的愛與性，片中有大膽性愛場面。

2 韓國知名導演，代表作品《朋友》榮獲第二十二屆青龍電影獎。

提出重寫家訓的要求。就這樣，「不行就算了」成為我們家的家訓。可誰知就在一年後的今天，發生一件讓我想重新定家訓的事。

妹妹擺弄著爺爺送她的玩具鐘跑過來說：「爸，你聽這個鐘，可以發出兩種聲音喔！」

「爸爸在忙……」

就在這時，妹妹做出令我一生難忘的舉動。她先是輕輕搖了一下鐘，讓鐘發出清脆的聲響，接著又用手握住鐘身搖了一下，這次發出的是沉悶、混濁的聲音。天啊！孩子的耳朵是如此細緻入微，連大人聽不到的聲音都可以捕捉。孩子的觀察力太驚人了！他們不僅能看到事物表面的光鮮亮麗，就連隱藏在陰暗面的醜陋也懂得欣賞。我決定從此以後，我的子孫後代都要在小一的家訓作業上寫——

做一個能聽到兩種鐘聲的人。

■■■
這篇文章寫於二〇〇二年，因此談及電影《七十好年華》。後來我們家搬去京畿道，幾乎再也沒見過郭導漂亮的女兒了。

淘氣鬼

那天，老婦人也跟往常一樣，在銀行排隊時翻起雜誌。正當她看得聚精會神，一個五歲左右的小男孩一把搶走了她的雜誌。老婦人伸手想討回，雜誌仍一去不返，她無奈的嘆口氣，拿起另一本雜誌。小男孩見老婦人換拿其他雜誌，又快速上前搶走。他彷彿對這個惡作劇上了癮，接連搶走四本雜誌。我雖看在眼裡，卻也不好意思上前大聲喝斥別人的小孩⋯⋯

更令人費解的是那孩子的媽。那位年輕主婦只顧著照手中的小鏡子，沉迷於補妝，她明明聽到旁邊的人在輕聲責怪孩子，卻連眼皮也沒抬一下。老婦人漸漸怒火中燒，忍無可忍，她本來就對現在的年輕父母心存不滿。

小男孩在銀行裡橫衝直撞、跑來跑去，就在這個小傢伙把手伸向飲水機的紅色開關時，老婦人終於逮到訓斥他的機會，只要從危機中解救出孩子，就可以趁機批評一下他那缺乏公德心的媽媽。就在老婦人起身的同時，孩子的媽媽無意間抬起了頭，發現了孩子。

一種無法用言語形容的怪叫聲傳來，不只老婦人，

銀行裡的所有人都看向了那個年輕媽媽。只見她一臉羞愧的跑向孩子，抓起孩子的手腕把他拉到了角落。

老婦人目睹發生的一切，她看到年輕媽媽對著孩子比手畫腳。很明顯，那是手語！

那天晚上，那位老婦人，也就是我的媽媽告誡我，不可輕易評判他人。

哲學家

「二十八歲被迫成為哲學家並不是件好事，對藝術家而言，更是殘酷。」

這句話是貝多芬在海利肯施塔特寫的遺書中的一句，他的意思是，年輕的藝術家成為哲學家是多麼痛不欲生的一件事啊！與其這樣，倒不如死掉算了！貝多芬真可憐，如果是莫札特，應該會說：「二十六歲成為有婦之夫並不是件好事，對藝術家而言，更是殘酷。」

看來，貝多芬認為二十八歲成為哲學家年齡還尚淺，果真如此嗎？雖然我沒有當過哲學家，但以唸了四年哲學系的經驗來看，並不能完全認同他的觀點。

畢竟不是只有上年紀的人才能獲取「深度探索人類與世界」的資格，也就是說，所謂哲學家該做的，不是獲取那樣的資格，而是應該為探索而付出努力。

這樣的努力不是只有哲學家才能做到，只要有思想的人都能做到──不，應該說「都要做到」。正因如此，才出現了革命，才誕生了《第九號交響曲》。

難道君以為拍一部電影輕而易舉，都不需要付出努力

嗎？當然不是，世上沒有不勞而獲的事，所以即使知
道「不是一件好事」，甚至覺得「殘酷至極」，該做
的還是要做。殘酷又能殘酷到哪去，總不至於鬧出人
命吧？那位德國的天才不是也在瀟灑地寫完遺書後，
又多活了二十五年嗎？

那要如何努力呢？答案是，拼命。比如，思考關
於「神的存在」。如果是有神論者，自然會相信「神
的存在」，那無神論者會怎麼想呢？通常我們會把不
相信神的人視為無神論者。嚴格來說，無神論者是相
信「無神」的人。當然，這樣想也需要有能信服的依
據，這絕不簡單，甚至就連主張立場「中立」也是一
件難事。要想成為不可知論者，就必須證明「人類無
從知曉神是否真的存在」的論點。不管是哪一種論
點，如果不能徹底地深入探究，那就只是毫無價值的
徒勞。

以上，都是我想對自己說的話。最近，當我徹底深
入探究自己的身分時，得出的就只有「有婦之夫」這
個結論而已。

■■■

關於「已婚者的身分」只是開玩笑，我並沒有把自己跟莫札特
相提並論的意思，更沒有覺得被妻子拖累，希望大家不要誤
會。

戰 爭

一場大屠殺過後，萬物都會變得沉靜下來，除了鳥兒。那鳥兒說了些什麼呢？關於這場大屠殺，鳥兒能說的也只有「逼逼——」而已吧？

——寇特馮內果《第五號屠宰場》

我曾拍過一部擔憂韓戰再次爆發的電影。首映前夕適逢南北韓高峰會，整個社會氣氛鬧得沸沸揚揚，搞得跟明年就可以實現南北韓統一大業了似的。這讓我覺得自己好像又做了一件不著邊際的傻事。可誰知好景不長，預計每年舉辦的高峰會，連兩年都撐不下去。

小時候，幾乎每個孩子都作過「人民軍南下，自己淪為乞丐到處找媽媽」的惡夢，都是被朴正熙嚇的，現在反倒沒人在乎了。為什麼小布希先生的一句話只能嚇到北邊的人呢？³劉承俊⁴先生「返回善良軸心國」時，不得不放棄了價值可觀的土地。我卻並不同情他，反倒羨慕起他就此可以遠離戰爭惡夢，由此可

見，我是多麼膽小。

膽小鬼馮內果先生在描寫美軍轟炸德勒斯登的小說中還提到，寫反戰小說不如寫冰河小說，就像我們無法阻止冰河，筆桿也阻止不了戰爭。他還說，能在這樣的社會存活下來的人類真是太了不起了。但這樣的社會不也是人類創造的嗎？不然難道始作俑者只有布希先生？或是鳥兒？難道除了小布希先生，其他人聯合在一起也無法阻止戰爭嗎？出於這種好奇，鳥兒才會帶著同樣的疑惑，叫個不停吧。

■ ■ ■

當時，美國政府像是隨時可能轟炸北韓，所以我是在膽戰心驚的狀態下寫了這篇文章。

3　美國前總統小布希在二〇〇二年向國會發表「國情咨文」時，聲稱伊拉克、伊朗和北韓等三個國家資助恐怖主義，是所謂的「邪惡軸心」。

4　韓國歌手。在二〇〇二年入伍前夕取得美國綠卡，疑似逃兵役，被韓國政府下令禁止入境至今。

改編

雖然我也不想這樣，但每次讀小說時，總會不由自主地根據劇情判斷這個故事是否有影視化的可能。這就是職業病。雖然現在情況大有好轉，可以把文學純粹當成文學來享受，但想像著把故事中的一些人物搬上螢幕，對我而言仍是件趣味橫生的事。我之所以想快點看到《關鍵報告》（Minority Report, 2002），也是好奇自己和史蒂芬史匹柏（Steven Spielberg）對同一部小說想像出來的畫面，有哪些不同。

關於菲利普狄克（Philip K. Dick）的代表作《銀翼殺手》（Do Androids Dream of Electric Sheep?），我是看過電影後才讀小說，記得當時讀完後覺得有點莫名其妙，因為電影和小說幾乎沒什麼關聯。雷利史考特（Ridley Scott）導演表示自己沒讀過原著，可見這部片已經超越「創造」的程度，基本上可看作是「破壞性」的改編了。我更珍惜原創作品，所以覺得這部優秀的電影沒能受到觀眾熱愛的原因就在於此。

菲利普狄克擅於描寫人類對自我認同產生的混亂。事實上，他創造出的這種世界很難改編成電影，因為

小說裡沒有戲劇化的情節和充滿生命力的人物。在他的小說裡，故事會從意想不到的地方展開，又莫名其妙地延伸到其他地方，也沒有極具魅力和個性的主角。對於商業片而言，這成了致命的弱點。

不走直線的情節給讀者製造了徘徊於迷宮的錯覺。惡夢就是惡夢，然而惡夢永遠不會結束的預感製造了恐懼的力量。在這場惡夢中登場的怪物又是誰呢？不是別人，正是自己。這也太恐怖了吧！缺乏生命力和個性的人物將我團團包圍，他們一邊用手指著我，一邊嘟囔地說：「你就是惡魔……」

馮內果的作品也很難改編成影視。比如他的代表作《第五號屠宰場》，就算是拍攝《虎豹小霸王》（Butch Cassidy and the Sundance Kid, 1969）的喬治羅伊希爾（George Roy Hill）導演，恐怕也難以勝任。

雖然《今生情與恨》（Mother Night, 1996）和《冠軍的早餐》（Breakfast Of Champions, 1999）都很有趣，仍不及原著有魅力。為何大名鼎鼎的導演會淪落至此呢？那是因為專業的作家馮內果把幽默潛藏在對自己塑造的人物的冷嘲熱諷之中，那是一種「態度」，因此很難改編到電影中。

我以同樣的理由判斷，約瑟夫海勒（Joseph Heller）的《第二十二條軍規》（Catch-22）也很難改編成電影。但麥克尼可斯（Mike Nichols）導演似乎很了解這一點，最終成功翻拍成電影。正如小說給我的感覺一樣，整部電影自始至終都充滿慵懶和不負責任的氣氛。

■■■

寫下這篇文章的幾年後，韓國重新出版了馮內果的幾部作品，但沒有《第二十二條軍規》。早前我在瑞草區廳經營的移動圖書館借過這本書，但現在已經不在我手上了。

我找遍舊書店也沒有找到這本書，最後只找到一本英文版。

希望有朝一日可以拜讀到安正孝老師完美詮釋的譯本。

琥珀

我一直很喜歡科幻小說，卻無緣深入其中，因為我不是很喜歡其中的觀念。然而從未讀過受人尊敬的娥蘇拉勒瑰恩（Ursula K. Le Guin）的《地海六部曲》的我，又是如何讀完長達五部的《安珀系列》（The Chronicles of Amber）的呢？同樣是著名科幻小說家，我可能更喜歡羅傑齊拉尼（Roger Zelazny）一點吧。換句話說，我是對寫下《不朽》（This Immortal）和《光明王》（Lord of Light）這兩部科幻小說的作者作品更感興趣。

有人說，《安珀系列》就像是「瑞蒙錢德勒（Raymond Chandler）寫的《魔戒》」，這位讀者的形容也太可愛了，我真想去親他一下。喪失記憶的男人在醫院甦醒，逃亡中邂逅了一位美麗女子，之後又遭遇武裝份子的襲擊。在奮勇反抗的過程中，男人才一點一點找回了記憶……這種以現代紐約為背景的序幕其實一點也不夢幻。「對於人類動機的純粹性，心存一種與生俱來的懷疑論，這讓我感到壓抑。」近似於這種冷酷無情的方式，接下來，突然展開幻想世界

的旅行，從此一發不可收拾。儘管書中帶有唯心論的論調，但裡面的角色都是實用主義人物，這倒也值得讀者產生信任，繼續讀下去。據我研究，CLAMP在《庫洛魔法使》中「以卡牌為媒介連接現實與虛幻」的創意一定是來自這裡，相信總有一天，學術界會認同我的這個看法。

比起翻譯家金相勳[5]，以企畫「境界小說系列」和「時空社葛里芬叢書」而更被大眾熟知的江秀百先生的譯文，向來深受讀者信賴。假若韓國沒有他，我該去哪裡尋找樂趣呢？金老師，拜託您趕快把五本《安珀系列》翻譯出來吧。

■ ■ ■

當然，後來我讀了《地海六部曲》。在從坎城開往亞爾的火車上，我為女兒大聲朗讀了這本書，至今仍舊記憶猶新。除此以外，我還讀過其他作品，所以現在很難說喜歡羅傑齊拉尼更勝娥蘇拉勒瑰恩了。只是《安珀系列》到現在也還沒有被翻譯出版。

5 김상훈，韓國翻譯家、影評人、圖書企畫家。筆名為江秀百。

聲 音

我並不懂機器，只是身為製作過電影音效的人，對機器如何收錄聲音很感興趣。其實當電影導演的，都對電影院的聲音有一套自己的見解。比如，大家會交流哪家電影院的音響設備好，第四館卻是個例外。之所以會了解這些，是因為那些聲音都是我們自己親手製作的，花費好幾個星期關在錄音間，連最細微的聲音都要自己來。說實話，別人的電影看再多次也未必能理解，因為不了解人家是怎麼做出來的，也無從判斷電影院的音響效果是否完美地呈現了那些聲音。

舉個例子，《共同警戒區ＪＳＡ》在首爾各大戲院上映時，我就可以比較判斷出哪家電影院的音效與我們做出來的聲音達到了平衡，我也會為此稱讚那家電影院的負責人。我帶著這部片參加過歐洲五個影展，直到電影在日本上映，讓我徹底改變了這種想法，因為我聽到了截然不同的聲音。

在混音工作結束的幾個月後，我在條件最佳的混音室裡聽到的聲音，令我感受到真正的快感。更讓我驚奇的是，我甚至第一次聽到了某種非常細膩的效果

音。當時我拍大腿驚呼：「對啊！我還製造過這種聲音！」每當背景音樂恣意流淌，槍聲效果音量壓倒性的支配畫面時，我特別感觸良多。尤其在音響設備不好的電影院，微弱細膩的聲音會被這種主導音效淹沒。每當這時，導演們真的會有種快瘋掉的感覺。對導演而言，演員的每一個嘆息和遠處傳來的鳥叫聲，都跟主題曲一樣珍貴。

這次我們測試了幾部電影的電影，我特意挑選了在電影院看過的電影。《搶救雷恩大兵》(Saving Private Ryan, 1998) 拉開序幕的聲效非常複雜，起初觀看電影時，聽到的只有嘈雜的槍砲聲，但反覆看過幾次後，就能感受到安裝彈藥的上膛聲、海浪聲、在沙灘上奔跑的聲音、頭盔和步槍等裝備摩擦的聲響，以及四周的叫喊聲。即便是槍聲，也會隨射程距離、槍枝種類和射擊方向發出不同聲音。眾多角色同時發出的聲音融合在一起，組成了一首交響樂。

從《珍珠港》(Pearl Harbor, 2001) 的轟炸戲也可以感受到同樣的混亂，丹拿 (Dynaudio) 音箱的揚

聲器完美呈現出這一點。遺憾的是，它卻未能更生動的讓人聯想到地獄般的淒慘，有點過於斯文了。同樣是槍戰，《烈火悍將》(Heat, 1995) 中的巷戰就特別精采。寂靜中時而響起的槍聲和彈殼掉落在柏油地面上發出的金屬碰撞聲，都呈現出絕佳效果。

在勞勃狄尼洛 (Robert Niro) 和艾爾帕西諾 (Al Pacino) 邊喝咖啡邊交談的畫面中，可以從餐廳嘈雜的聲音裡聽到兩位巨星沉穩的嗓音。《異次元殺陣》(Cube, 1997) 也是如此，用營造氣氛的機械音做為鋪陳，即使聲響非常微弱，也能讓觀眾驚心動魄。這種聲音不會過於挑釁地刺激，反倒有種堅守品味的印象。

如果聽一下為《阿瑪迪斯》(Amadeus, 1984) 拉開序幕的《第二十四號交響曲》，就更能明白丹拿音箱的優勢了。是該從電影角度來引爆激烈的劇情呢？還是讓演奏的音樂來渲染持續且悲傷的氣氛呢？換句話說，即使兩者同屬電影中的音樂，但要選擇把重點放在電影還是音樂上時，丹拿音箱無疑選擇了後者。

假如看過《日出時讓悲傷終結》（Tous Les MAtins Du Monde, 1991），則能更充分感受到這臺丹麥產的機器不顯張揚的個性。教人遺憾的是，我還是沒能測試自己的電影。如果還有這種機會，我會先聽聽最近發行的《共同警戒區 JSA》DVD，再跟大家分享具體感受。

■■■

這篇文章是為某音箱雜誌寫的評論。無論是過去還是現在，我都不是一個硬體專家。因為我知道一旦邁出第一步，就要無限投資，所以我刻意離得遠遠的。

搖籃曲

喬迪沙瓦爾（Jordi Savall）策畫的專輯《Ninna Nanna》是什麼意思呢？原來是義大利語「睡吧睡吧」之意。這張專輯匯集了古今中外的搖籃曲、阿拉伯和猶太民族的民謠，以及從十六世紀威廉拜爾德（William Byrd）到阿福佩爾特（Arvo Pärt）為這張專輯創作的新曲。

搖籃曲應該是世上最古老的歌謠，是孩子出生後最先接觸音樂、故事，同時也是媽媽可望休息的哀怨和對不早點歸家的男人的抱怨。搖籃曲是重返童年的歸途。有時，搖籃曲也是比孩子更晚入睡的媽媽的勞動歌。重點是，這是根據搖籃的晃動和輕拍寶寶屁股節奏而創作的雙人舞曲。所有媽媽、奶奶和外婆都知道，除非孩子體力耗盡，主動開啟休息模式，否則他們是不會睡覺的。由此可見，搖籃曲是為所有弱勢群體創作的歌謠。

與其說這是一張為沙瓦爾製作的專輯，不如說是為了他的妻子蒙特塞拉特菲格拉斯（Montserrat Figueras）。在丈夫的伴奏下，菲格拉斯的聲音溫柔

得讓我相信聖母瑪利亞的歌聲可能也不過如此。特別是她與演奏豎琴的女兒愛麗安娜沙瓦爾（Arianna Savall）一起合唱的《Mareta, mareta no'm faces plorar》，真的會讓人忍不住落淚。

各位讀者，買不到這張專輯也無需難過，因為大家會在我的下一部電影裡聽到這首歌。就算各位在電影院裡哭出來也沒關係，畢竟這是一首「搖籃曲」，不是嗎？

■ ■ ■

當時我沒有搞清楚，所以把「Jordi」標記成「Horidi」，後來從美國的一個網站才了解真相。據那個逼人正確朗讀音樂家名字的網站稱，沙瓦爾不是西班牙人，而是加泰隆尼亞人，因此按照當地的發音應該是「Jordi」。

使用《Mareta, mareta no'm faces plorar》作為電影原聲音樂的電影，當然就是《親切的金子》了。

驅逐

近年來，不斷湧現古典樂的首演，重新發行的唱片也多不勝數，不禁讓人產生了何時才能抽空仔細聽完這些音樂的壓力。特別是去年，西班牙新生派代表「Alia Vox」中，由喬迪沙瓦爾領導的演奏團體「晚星二十一古樂團」（Hespèrion XXI）更是馬不停蹄地推出了一系列優秀作品。那段時間可說是光靠聽這些音樂，也能填飽肚子了。

在眾多經典唱片中，我覺得首屈一指的是〈Diàspora sefardí〉。「Diàspora」意指猶太人的離散和流浪，「Sefardí」則是指居住在西班牙和葡萄牙的猶太人。這是一首為那些背井離鄉、流亡在外的人譜寫的曲子。換而言之，這首曲子是那些將他們趕走的天主教徒後裔，出於些許的罪惡感而演奏的「中世紀音樂」。

一四九二年，伊比利亞半島正處在動蕩不安的狀態。卡斯提爾的伊莎貝拉一世與亞拉岡的斐迪南二世徹底推翻了擁有七百多年歷史的阿拉伯勢力，並派遣哥倫布去探尋新大陸。同時，他們還發布了新敕令，

將所有住在西班牙的猶太人驅逐出境。

阿爾罕布拉宮淪陷時，哥倫布就在格拉納達。他的船隊在出發前往印度當天，碼頭被遭到驅趕的猶太人擠得混亂不堪。混血、寬容、共存的時代結束了，就此迎來基督教的鼎盛時代，同時也展開侵略和鎮壓異教徒的全盛時代。

除了一部分改變信仰的猶太人，大部分猶太人被迫前往北非、葡萄牙、義大利、法國、巴爾幹半島和印度。這樣一來，他們的文化傳承也就可想而知了。媽媽是猶太人、爸爸是西班牙人的孩子，吃著阿拉伯奶媽的奶水，在波士尼亞成長。至少有四種不同文化交織在一起，形成了無法獨立，卻足以以一代四的獨特文化。

這首曲子之所以讓我覺得是命運的相遇，是因為不久前讀了魯西迪（Salman Rushdie）的小說《摩爾人的最後嘆息》（The Moor's last sigh）。魯西迪也離開祖國四處流浪，接受各種文化的洗禮。我對這個故事如痴如醉，哪怕是電影拍攝期間，也會把小說帶在

身邊，有空就翻個幾頁。小說主角的祖先之一就是當時被驅逐到印度的猶太伯迪爾。最後一位阿拉伯國王波伯迪爾被趕出美麗的阿爾罕布拉宮後，與被驅逐的猶太女子在一起生活了幾年，最後猶太女子棄波伯迪爾而去，移居到印度，在那裡生下孩子。

當然，整張唱片中收錄的音樂都是為移居東歐的猶太人而作，我在讀完魯西迪一個月後，邂逅了這張唱片，那種喜悅真是難以言喻。這些悲傷至極的音樂，其實不存在於特定的作曲家。我陶醉在音樂裡，拍攝期間也會帶著、經常播來聽。我的這種傷感應該可以被諒解吧。

製作《共同警戒區 JSA》[6] 配樂期間，正好遇到八一五南北韓離散家族重聚[6]，人們相擁哭泣的樣子一直在我腦海揮之不去。在這部片裡，使用為背井離鄉的人們創作的音樂，成了情理中事。李炳憲和宋康昊

6 二〇〇〇年八月十五日，南北韓終於舉辦了在一九八五年的兩韓商議後，第一次的南北離散家族重聚活動。

交換書信時，以及李炳憲跟金太祐面對燃燒的蘆葦、

互相對視時，都使用了這首曲子，效果非常之好。那

是一首在塞拉耶佛發現的器樂曲，我們只採用了長笛

和打擊樂器合奏，兩場都是表達思念的戲，所以用兩

種樂器對話的形式，再恰當不過了。

拍完電影後，我帶著妻子和女兒去了西班牙。魯西

迪小說主角的祖先在托利多做過刀匠，那裡至今還留

存著猶太人的祖堂。我們來到會堂，站在高高的

天花板下，彷彿聽到了那首音樂。在波伯迪爾含淚揮

別阿爾罕布拉宮的某個房間裡，也彷彿聽到了那首悲

傷的歌。

■■■

在電影中，我們沒有原封不動的使用沙瓦爾的演奏，而是重

新進行了編曲、演奏和錄音。

等待的湯姆

湯姆威茲（Tom Waits）被稱為「等待的湯姆」，他有什麼可等待的？在我看來，這位湯姆從沒抱過什麼等待的希望，遑論希望，連他的歌詞、旋律和音色都充滿了絕望。不過，他不僅沉穩，還很有幽默感，正因為如此，我才很喜歡他。

從巴布狄倫（Bob Dylan）風的鄉村民謠，到現在的爵士樂、民謠、搖滾、前衛音樂，以及難以歸類的實驗音樂，湯姆樣樣精通。不僅如此，他還是話劇與電影演員、舞臺和電影音樂總監。他與吉姆賈木許（Jim Jarmusch）、法蘭西斯柯波拉（Francis Coppola）、泰瑞吉連（Terry Gilliam）、勞勃威爾森（Robert Wilson）和勞勃阿特曼（Robert Altman）等人為伍。據說還是個酒量過人的酒鬼。因此，選他在電影《奇幻城市》（The Fisher King, 1991）和《銀色‧性‧男女》（Short Cuts, 1993）中扮演酒精中毒者時，大家都驚呼他遇到了最適合的角色。

既然提到了酒，不妨聊聊由喜歡喝酒的我和我的那群朋友創辦的「湯姆威茲粉絲團」。大概六年前，我

和當時尚未成為導演、在某電臺擔任DJ的李武榮⁷，在首爾某飯店裡一起創作《三人組》的劇本。我提議邊聽音樂邊寫劇本，於是李武榮帶來了湯姆威茲的專輯。每次有國外歌星訪韓時，李武榮都會被找去當翻譯，他逢人便問，你認識湯姆威茲嗎？你覺得他的音樂怎麼樣？大家的反應都是先嘆一口氣，然後說：

「他……就是天才！」

湯姆用那好像抽了一條菸後的沙啞嗓音咆哮著那些歌！最終，我們選了〈俄羅斯之舞〉（Russian Dance）作為《三人組》的配樂。趁著寫這篇文章的機會，我要公開聲明一件事：日後我要拍的電影會使用湯姆威茲的〈黑色翅膀〉（Black Wings），請各位導演高抬貴手。

總之，在那次命運般的邂逅後，我開始蒐集他所有的專輯，以及在歐洲發行的盜版唱片，就連其他歌手翻唱他的專輯我也有買，全部加起來差不多有三十多張。追過星的人自然明白，對於一個生活貧苦的人來說，為他花這麼多錢可不是普通的有誠意。

如果讓我從中選一張專輯，當然是獲得葛萊美最佳另類音樂專輯獎的《骨頭機器》（Bone Machine）了；但如果讓我選一首最喜歡的歌，絕對會是充滿爵士樂氛圍的《藍色情人節》（Blue Valentine）專輯中的〈明尼亞波里斯的妓女寄來的聖誕卡片〉（Christmas Card from a Hooker in Minneapolis）。

說到這首歌，我突然想起這麼一句話，也許湯姆是在等待明尼亞波里斯的妓女寄來的聖誕卡片。

看似彈得沒有誠意，但娓娓響起的鋼琴曲那麼動人心弦，其實這首歌真正的魅力在於歌詞。與其說湯姆是在唱歌，不如說他是在嘀咕。雖然整首曲子的旋律平淡無奇，但恰恰是那種樸實無華帶來了感動。歌詞描寫的是令人心酸的落伍者的卑微人生，整首歌卻比任何一部愛情電影都要動人。下面是李武榮和朴贊郁共同翻譯的歌詞，大家不妨欣賞一下。

查理，我懷孕了。
我現在住在歐幾里得大街盡頭的九號舊書店樓上。

我戒掉了毒品，也不再喝威士忌。

我丈夫是個鐵路工，他沒事會吹長號。

他說他愛我。

雖然這不是他的小孩，但他説會當成自己的親生骨肉。

他還把媽媽戴過的戒指送給了我，每個星期六還會帶我去跳舞。

查理，我想念你。

想念每當路過加油站時，沾在你髮鬢上的油漬。

我至今還保留著《蕾托安東尼》的唱片。

但不知誰偷走了留聲機，是不是很教人懊惱呢？

瑪力歐被捕時，我差點瘋掉。

為了跟家人一起生活，我回到了奧馬哈。

但我認識的所有人，不是死了就是進了監獄。

所以我才返回明尼亞波里斯，如今我只能在這裡生活了。

查理，自從那件事以後，我第一次感受到幸福。

如果我們把當時揮霍在毒品上的錢，存下來該有多好。

我想擁有一家二手車店。

但不賣車，而是每天隨心情著去兜風。

但是查理，要我講實話嗎？

我，沒有丈夫，所以也沒有人吹長號。

其實⋯⋯我急需一筆錢付給律師。

查理，今年的情人節，我或許就能假釋出獄了。

如果我是美國導演，一定會用這個題目、這個故事來拍電影，連演員我都選好了。這張專輯背面可以看到湯姆威茲與一位身穿紅色洋裝的女子在談情說愛。

7 韓國導演，參與《共同警戒區 JSA》、《我要復仇》編劇，導演作品有《漢江藍調》。

這位女子的背影就是湯姆威茲交往過的女友里基李瓊斯（Rickie Lee Jones），她也是一位頹廢型歌手。我會邀請這位曾被稱為「女版湯姆威茲」的她來扮演妓女。當然，查理的角色自然要交給「男版里基李瓊斯」湯姆威茲飾演。

坐在監獄裡提筆寫信給舊情人的妓女，懷揣著怎麼樣的心情呢？本想讓舊情人寄點錢來，可面對自己的處境，心情一落千丈，最後在寫了一堆幸福謊言後，才不得不吐露了實情。顏面盡失的她都沒來得及寫下道別的話，就匆忙收了尾，這種收尾可說是「因為過於搞笑而悲傷」的類型。整日虛度光陰，一點也不懂事的妓女所夢想的幸福是何等微不足道？或許這個曾經被她欺騙多次、雖然愛她卻不得不離開她的愛人，最終還是寄了錢給她。說不定在情人節那天，他還會出現在明尼亞波里斯監獄的大門前。

每次路過加油站時，我都會回想起想念舊情人髮髻上油漬的歌詞，萌生一股落淚的衝動。只有湯姆威茲才能寫出這樣的歌詞。他出生在馳騁的計程車後座，

不僅沒讀過什麼書，而且整個青春都在流浪。假如沒有經歷這些，恐怕他也寫不出這些好歌吧。

■■■

要使用〈黑色翅膀〉作為配樂的電影，是預計在二〇〇七年開拍的吸血鬼電影《蝙蝠：血色情慾》。直到現在我也沒有改變過這個想法。

狗與貓

不知道為什麼，妹妹喜歡動物更勝人類（大家見過喜歡動物園超過遊樂場的九歲孩子嗎？），而且她未來的夢想是成為動物保育人士。妹妹的房間擺滿了動物玩偶，多到連腳能踩的地方都沒有。自從有了妹妹，我才知道這世上居然還有針線縫製的蛇和蝙蝠布偶。畫畫時她也只畫動物，即使不參考圖鑑也能畫出各種動物，穿山甲、食蟻獸、樹懶、梅花鹿，俯視角度的兔子和盤腿坐在椅子上的猴子等。

妹妹特別喜歡狗，大概是受到英國偉大的插畫家約翰伯寧罕（John Burningham）不朽的名作《寇特尼》（Courtney）影響。不幸的是，妹妹的喜歡只能成為單相思，因為她爸是個嚴重狗毛過敏症患者。也就是說，我們家不能養狗。所以有一次妹妹一本正經地問媽媽，能不能讓爸爸搬出去住，結果招致了一頓訓斥。我聽說這件事後也很生氣，於是把她叫過來說：「我也跟妳一樣喜歡狗，但因為狗毛過敏沒辦法養，才養了妳。」結果我也和妹妹一樣，被她媽媽狠狠訓斥了一頓。

我們不惜受極大的不便，決定搬去郊外住的原因，純粹只是為了養狗。我想和狗生活在同個屋簷下，那就需要一間有院子的房子。為了滿足這個條件，只能搬離首爾。毫不誇張地說，妹妹天天盼著明年八月搬家的日子。她每天翻看犬類圖鑑，苦惱要養哪一種狗。問題是，圖鑑裡的狗都十分昂貴，於是我用伯寧罕罕例說服她：「養誰都不要、沒有、沒有純正血統的狗，才是真正的愛狗之人。」

妹妹說：「爸爸，那你就買一隻誰也不養、沒有純正血統的巴塞特獵犬給我吧。」

後來有一天，副導演家裡的珍島犬生了八隻小狗，問我要不要認養一隻。副導演家裡的珍島犬血統優良、樣貌出眾的珍島犬，公的取名「真」，母的取名「露」。據說，「真」擅長抓麻雀，「露」很會捕老鼠。聽他這樣問，我當然沒有理由拒絕。不說別的，珍島犬可是相當值錢呢！

我馬上把這個好消息告訴妹妹，沒想到她聽了後，居然趴在桌上大哭起來。每當發生這種超乎想像的好事，妹妹都會這樣。哎，我當時也很激動！

但好景不長，妹妹哭完後，開始要賴要我立刻去接小狗，她早就把我對狗毛過敏這件事拋在腦後。據她深信不疑的犬類圖鑑記載，珍島犬只忠心於第一個主人，要是等狗長大後再認養，「牠們不僅不會聽新主人的話，甚至還會離家出走去尋找原來的主人」。為此我特地請教了副導演，他說這的確是事實。這該如何是好？

我跟妹妹解釋，至少也要等到小狗斷奶，好不容易才多爭取了兩個月，但距離明年八月搬家還有半年，我只好和妹妹商量，不如先放棄這一批出生的小狗，等明年夏天再接新出生的小狗回家。但不論我怎麼好說歹說都無濟於事，這兩天妹妹從早到晚都在模仿剛出生半個月的小狗走路。妹妹說，珍島犬很勇猛，哪怕是剛出生的小狗也會嗷嗷叫，所以她早到晚一個勁地嗷嗷咆哮。她還畫了很多不同姿勢、不同角度和不同大小的珍島犬。看到妹妹這樣，我平白無故地埋怨起副導演，開始煩惱起來。

我認識的一位女演員非常喜歡貓，但她也有不亞於我的過敏症。儘管如此，她還是養了八隻貓。這位女演員每天服用通常只有在病情發作時才會吃的抗組織胺小藥丸。

■ ■ ■

先說結論，我們搬了家，但沒有認養珍島犬。後來我們養了貓，雖然沒有像我認識的女演員裴有貞小姐養那麼多隻，但還是養了兩隻。

搬家前，我們跟兩隻貓開始了同居生活，沒過多久我就成了過敏性哮喘患者。嚴重時連睡覺都會出現呼吸困難，還跑去掛急診。醫生說：「如果繼續養貓，說不定貓會活得比您久。」於是我戒掉抽了二十年的菸，立刻搬了家。

如今小傢伙們被隔離在寬敞明亮的地下室，我也就成了天吃抗組織胺的小藥丸了。「真」和「露」也發生了很大的變化，牠們無法忍受副導演家狹小的院子而離家出走，找回來後就被送去了鄉下的農場。據說現在過得很幸福，每天都能盡情地在寬闊的原野上奔跑。

最後，那位副導演變成了導演，拍了電影《野獸與美女》（The Beast And The Beauty, 2005）。

不 成 對

很久以前，在一個名為韓國的國家，有一座城市稱為首爾的城市，一個名叫書貞的小女孩住在這座城市的盤浦洞。有一天，書貞和媽媽為了買一雙新皮鞋來到地下商街。

媽媽正忙著找適合女兒的皮鞋，忽然聽到另一頭的書貞說：「媽媽，妳看！」媽媽順著女兒手指的方向看了過去，只見架子上各擺著一隻非常漂亮的紅色和黑色皮鞋。

媽媽對老闆說：「大叔，請給我一雙紅皮鞋。」綁著馬尾的大叔回答：「那個顏色只剩下單隻的了。」

書貞說：「黑色也只剩下單隻了。」

「那我要一雙黑色的好了。」

「什麼？妳要穿不成對的鞋？黑色的可是男款皮鞋。我的天啊！」聽到書貞的要求，媽媽哭笑不得。

夢想成為畫家的書貞回答：「您忘了去年秋天去巨濟島奶奶家的事了嗎？被雨淋濕的柿子樹變成了黑

色，跟掛著的紅色柿子多配啊！站在樹枝上吃柿子的喜鵲多好看啊！這隻黑皮鞋上的白色鞋帶，不是很像喜鵲白白的肚子嗎？」

第二天，書貞穿著那雙「喜鵲停在被雨淋濕的柿子樹和柿子」鞋去了學校，這是她給這雙皮鞋取的名字。教室裡發生了什麼事？教室裡亂成了一團，同學看到書貞穿著不成對的皮鞋哄堂大笑，紛紛圍過來嘲笑她。就這樣，書貞才有了「不成對」的綽號。

回到家，書貞依偎在媽媽懷裡大哭。「我只是穿了自己喜歡的鞋子，大家為什麼要嘲笑我？」

「因為妳穿的鞋比他們的好看，大家是在嫉妒妳。如果不想再被同學嘲笑，明天就換一雙鞋，把『喜鵲停在被雨淋濕的柿子樹和柿子』留在家裡穿好了。」

隔天下午，媽媽和書貞想知道另一隻皮鞋的下落，又去了那家鞋店。綁著馬尾的大叔回答：「其實，我女兒穿著另外一隻，她堅持要穿不成對的鞋，才會剩下單隻。」

書貞空手而歸，準確地說，應該是空腳而歸。不過

書貞很開心，因為她知道還有一個跟自己一樣倔強的女孩，不是只有自己穿著不成對的皮鞋。那天晚上，書貞夢到了那個不知道長相和名字的女孩，夢中的自己右腳穿著男款黑皮鞋，左腳穿著女款紅皮鞋，那個女孩正好與自己相反，她的右腳穿著女款紅皮鞋，左腳穿著男款黑皮鞋。

第二天和第三天，書貞還是穿著那雙「喜鵲停在被雨淋濕的柿子樹和柿子」去學校。結果有一天，班導師把書貞的媽媽請到學校，希望她不要再讓書貞穿那雙奇怪的皮鞋上學了。但你知道書貞的媽媽說了什麼嗎？

她說：「穿什麼鞋是孩子的自由。書貞穿不成對的鞋，並沒有給別人造成什麼傷害啊！」

就這樣，一個月過去了。如今再也沒有同學叫書貞「不成對」了，因為總是拿同一件事嘲笑別人也會失去樂趣。又過了一個月，坐在書貞後面的敬軒和在潤互換了一隻鞋，他們也穿起不成對的鞋。兩個人一開始只是因為無聊，覺得這樣很有趣，沒想到不成對

的鞋穿在腳上竟然這麼漂亮。敬軒和在潤悄悄告訴書貞：「其實，一開始我們就很羨慕妳的那雙皮鞋。但怕被別人嘲笑，所以不敢那樣穿，現在我們鼓起勇氣了。」

學校開始流行起穿不成對的鞋。短短幾天裡，孩子們都跟自己鞋子尺寸差不多的同學互換了一隻鞋，男生找女生換，女生找男生換。大家見面時都會這樣打招呼：「喂，來比一下腳吧。」

一個月後，老師們也效仿起學生。男老師找女老師換鞋，女老師找男老師換鞋。老師們見面時也會先跟對方說：「我們來比一下腳吧。」

這種流行傳遍了盤浦洞，接著席捲了整個首爾，最後傳遍整個韓國。製鞋公司乾脆推出不成對的鞋子。

但是書貞開始覺得沒意思了，大家都穿不成對的鞋也令人厭煩。書貞想穿回左右腳一樣的鞋子，但製鞋公司只生產不成對的鞋子，買不到左右腳一樣的鞋了。書貞十分苦惱。

最後，她終於想到一個解決方法。她來到之前購買

「喜鵲停在被雨淋濕的柿子樹和柿子」的鞋店，對老闆說：「叔叔，我想見見您的女兒。」

「為什麼要見我們家正雨？」

「因為我想跟她換鞋。」

書貞和正雨見了面。聽到書貞的想法後，正雨開心極了，因為書貞的想法和自己一樣。她們手拉手，開心得蹦蹦跳跳，還用腳輕輕踢了一下對方的鞋。兩個女孩分享了這段時間自己經歷的種種趣事。

書貞和正雨交換了一隻鞋，但誰穿了那雙女款紅皮鞋，誰穿了男款黑皮鞋呢？

這就不得而知了。

■■■

幾年前，女兒的假期作業是製作繪本。我們共同創作了這個故事，然後畫畫的部分就交給她。

世界盃

過去兩個月，我一直糾結著要不要表白這件事。我有必要親口道出自己犯下的滔天大罪嗎？藉由這次的良心宣言，我可以重新做人嗎？但這件事不說出來，我真的沒有信心繼續在祖國生活下去，也沒臉去見親朋好友。

下定決心的星期天，我來到闊別二十年的教堂。神父問我：「你犯了什麼錯？」

「我……我……啊……難以啟齒！」

「主比你想像得更寬容，請說吧，你犯了什麼錯？」

「我……我……我不喜歡足球。」

「什麼？這麼說來……難道……但你應該有看世界盃吧？」

「哦，主啊！」

「其實……我連一秒鐘也……」

是的。雖然我現在才說出來，或許現在也不能說，但我真的討厭足球，尤其是世界盃。不要問我為什麼，這就跟你們對我最近拍的電影漠不關心一樣。我只是不明白「用腳把球踢進洞裡的遊戲」，況且又不

是自己上場，只是隔岸遠觀，樂趣何在呢？

如果這次是在別的國家舉辦，或韓國隊早早被淘汰，我頂多算是一個不關心足球的人，而且韓國隊表現得異常出色，讓我從不關心足球的人變成討厭足球的人。這都要怪大家只談論足球，沒人陪我玩；電視只直播球賽，沒有好看的節目；比賽期間也約不到人出來；電影院也沒有好看的電影；一群素未謀面的傢伙還跑到我的車頂踩腳；整個大街上的車子都在鳴笛，搞得我連覺也睡不好。我好孤獨！我深深體會到在學校遭遇霸凌的孩子的心情。正常人無從得知，像我這種躲在暗處苟且偷生的「叛國賊」的恐懼，親日派[8] 的罪惡感也不過如此吧！

終於有一天晚上，我作了惡夢。我在夢裡大喊：「我討厭世界盃！」結果嘴巴被撕爛了。

我就知道會這樣，所以在世界盃期間，還特別跑去參加不是非去不可的國外影展。歐洲和南美對足球的喜愛程度比韓國更狂熱，所以我選了相對來講不那麼

喜歡足球的美國。可是，我的天啊⋯⋯安貞桓也太厲害了吧。我心想，韓國也差不多該被淘汰了，決定提早回國，誰知就在我回國當天，過安檢的瞬間，他竟然踢進了那個有名的「金球」。

「這下完了！」我突然頭暈目眩，癱坐在地。

回家的路上，我遇到一群目光殺氣騰騰的紅魔鬼。他們高喊口號：「大——韓民國！」如果我不隨著他們的節奏被拍手，可能會被圍毆。那天晚上，我和老婆睡在首爾車站前的街友一樣，一種被拋棄的感覺油然而生。我好像不是這個國家的人民，甚至連仰望飄揚的太極旗的資格都沒了。

妻子是我僅存的一絲安慰，她也不喜歡看足球。在那段充滿考驗的日子裡，我們夫妻的凝聚力因此變得越來越牢固。但她最終還是妥協了，她竟然背著我觀

8 指在日帝強占期，與日方合作並支援其開展殖民統治的韓國人。

看韓國和德國的四強賽。我流淚對她哭訴：「妳就不能有點骨氣嗎？嗚嗚嗚……妳怎麼能加入那群欺負、蔑視我們的隊伍？」但妻子的回答讓我更加沮喪，她說鄰居的孩子對我們九歲的獨生女指指點點，說她是不看世界盃家的小孩。我已走投無路，只能投降，所以我才決心前來懺悔。

我與尊敬的神父的對話結束了。

「我能被原諒嗎？」

「嗯……兄弟，這件事可沒那麼容易原諒……不然，你先看三遍世界盃的重播吧。」

■■■

這篇文章刊登後，我接到一通電話。內容是希望我成為二○○二年韓日世界盃史料編纂委員會的會員。據說鄭夢準會長表示：「有必要找一個這樣的人參與。」

我被委員會的大叔死纏爛打，最終只能投降，身不由己地參加了好幾次會議，當其他專業人士展開討論時，孤獨再次籠罩了我。我在分發的資料上亂塗亂畫，沒想到最後還真的出版成兩本厚厚的書，上面還有我的名字。真是人生如戲啊

……

柳家兄弟

對電影導演而言，沒有比拍電影更快樂的事了，這是當然的，所以我最近很幸福。但拍自己的電影也到非常鬱悶。幾個月下來，我看的片寥寥可數，最後忍無可忍，前天跑去又看了一部電影。在那麼多傑作、巨片裡，我之所以選擇《蛋白質男孩》（Conduct Zero, 2002），純粹因為是柳承範主演，這是我在韓國最尊敬的柳家兄弟中，弟弟第一次擔綱主角的電影。

我很尊敬這對兄弟，不是因為他們克服逆境並獲得成功，也不是能力突出。當然他們既成功、能力又十分突出，但比起這些，最重要的是他們性格開朗，做事認真，生在二十一世紀的韓國是很難做到這兩點的。我們不是一直活在「開朗」與「認真」的二選一之間嗎？在我看來，在韓國能同時做到這兩點的人恐怕只有小孩子。有人可能會質疑：「孩子確實很開朗，但他們有認真嗎？」只能說這樣想的人還不了解孩子。請看看孩子們，他們做每件事都很認真，看漫畫、吃棉花糖、跟朋友或父母一起玩遊戲時，都十分認真。

44

柳家兄弟年幼失去雙親，自食其力長大，真不知道他們是如何在這種困境下長大，以及有什麼祕訣可以始終保持這種孩童般的天真。難道是因為墨水喝得少？

在我們相識的十年裡，我做過最棒的一件事就是堅決反對承範的哥哥承完因為難以適應骯髒的韓國社會，動念想要去讀大學。更令我意外的是，七年後，他跟我提議一起剃光頭，抗議駐韓美軍裝甲車碾死女學生事件[9]。之所以感到意外，是因為以我的常識來看，只有參加過學生運動的人才會做這種事。之後沒過多久，他發現自己頭上那頂朋友送的毛帽是美國製造的。他為此大吃一驚，還跟我解釋：「朋友說是國產的，我就信以為真了，畢竟人家是大學畢業的嘛。」

反觀我呢？在某次採訪中，當被問起柳導電話時的心情，我「開朗」地回答說：「連大學都沒讀過的傢伙提議做這種事，我這個肚子裡有點墨水的人怎能拒絕？」沒想到提問的記者一臉「認真」看著我，彷彿在說：「居然還有這種歧視主義者？」我真想朝天吶喊，為什麼我不能像柳家兄弟那樣開朗、認真

呢！

五年前，日後將成為韓國名導的柳承完[10]帶著一臉紅斑找到我，他笑著說：「我在工地打零工，結果中了水泥毒。」他很煩惱，因為他馬上要去參加獨立電影的頒獎典禮，但自己這張臉，怎麼面對臺下的女觀眾啊！我哭笑不得，這件事就跟他們兄弟倆一起拍的《沒好死》（Die Bad, 2000）和《無血無淚》（No Blood No Tears, 2002）一樣，又好笑又悲傷。

在《蛋白質男孩》中，柳承範扮演的不良學生與優等生墜入了愛河。優等生總是企圖把他導向正軌，每當這時，承範都會說一句：「妳了解我嗎？」沒錯，我是不了解他，但我總能看到他和現場的工作人員嬉笑打鬧，然而當崔岷植、宋康昊和薛耿求這些偉大的演員登場時，他又會畢恭畢敬地坐在一旁聆聽前輩的每句話。無論拍多辛苦的戲也從無怨言。

看完那部電影的晚上，我約柳承範出來喝酒。酒桌上，他說很羨慕張藝謀導演的電影《英雄》（2002）裡的香港演員，不僅人長得俊俏，武功也很高強。看

來他這是在為哥哥執導、自己主演的新片擔心，因為裡面有很多武打動作。於是我安慰他：「你不是很會吐口水嗎？有哪一個香港演員比你更會飆髒話、吐口水的！」

讀者朋友們，我說得沒錯吧？

■ ■ ■

重讀這篇文章，我發現稱讚承範會飆髒話、會吐口水似乎不是什麼好事，但話已出口也收不回來了。看來我真的不是一個會開玩笑的人。我應該對正在拍《阿羅漢》（Arahan, 2004）的承範說：「你長得帥，功夫好又超級會演戲！」這不是阿諛奉承，我是實話實說。

9 二〇〇二年，韓國京畿道楊州郡的駐韓美軍進行訓練時，一輛推進橋裝甲車於公路上撞死了兩名當地女學生，成為韓國大規模反美聲浪的導火線。

10 韓國知名導演，知名作品有《柏林諜變》、《辣手警探》、《軍艦島》、《逃出摩加迪休》等。

七十好年華！

我呢，本來打算不再寫雜文和拋頭露面受訪了，只想靜下心來創作劇本，寫出一部能與《七十好年華》（Too Young To Die, 2002）一較高下的傑作。

可誰知居然冒出個什麼電影不允許上映、什麼「限制上映[11]」可，真是晴天霹靂。「不允許上映」到底是什麼意思？你們為什麼就不能讓人家好好專心寫劇本？最近天氣那麼熱還要惹我發火，是不是要整死我啊！

啊，不好意思，太激動了，我收回剛才那些話。

其實我這麼激動也情有可原啊，畢竟我是《七十好年華》的頭號粉絲！（您就把這看成是《貓咪少女》（Take Care Of My Cat, 2001）和趙英男先生之間的

[11] 韓國電影分級制度依序為：不限年齡可觀賞的普遍級；未滿十二歲建議由成人陪伴觀賞的輔十二級；未滿十五歲建議由成人陪伴觀賞的輔十五級；青少年禁止觀賞的十八禁；「限制上映」則為未滿十九歲禁止觀賞，於二〇〇二年增設，僅針對電影，並限制播映戲院，也禁止任何形式的廣告。

關係好了12）我真的愛死這部片了！沒想到我會愛到如此程度，我想這就叫作命中注定吧。

我曾參與過電影振興委員會的英文字幕製作審查活動，就是把錄影帶拿回家審查。當時我心想，「這什麼片？從沒聽過的片名，導演也沒聽過。」我納悶地按下播放鍵，才不到十分鐘，便興奮地把妻子叫來，從頭開始看這部電影。我們一起笑到在地上打滾，結束時還抱在一起哭。然後，那天晚上我們……

從那之後，我逢人就提這部電影。遇到記者就建議他們趕快去採訪那位導演。跟同事見面時，就敦促大家應該一起反省。連見到不認識的路人，我也會自豪地說：「各位稍安勿躁，你們很快就會看到一部了不起的電影。現在的韓國電影真不是蓋的！」

可是……怎麼會這樣啊？這次的電影審定，徹底讓我傻眼。

說什麼口交和性器官裸露是問題？就算不是用口腔，而是用鼻腔又怎樣？用下面就正常，用上面就是變態嗎？難不成國家連體位都要管？男性的那裡也

不能拍？但重點不是拍哪個身體器官啊！要這樣說的話，那赤裸裸地描繪性器官的諸多美術作品又該怎麼說？

再說，性愛場面又不是來真的，到底造成了什麼問題？在電影裡假裝做愛，難道不是為了呈現有如真實效果而付出的努力嗎？假設有一部情色片因為演員的演技太好，看起來像真槍實彈。各位就會把演員找來調查是否真的有插入嗎？「有插入就不允許上映，沒有的話，就十八禁……」

有必要這樣嗎？兩個人墜入愛河、發生性關係，和絲毫沒有感情的兩個演員勉強假裝做愛的畫面，哪個看起來更美好呢？各位看到這種畫面，真的會感到羞恥嗎？還是你們認為「雖然我沒有，但民眾會」呢？

如果是這樣，那前者就是過度敏感，後者就是傲慢了。我認為，各位似乎是在審判它，才會產生這種錯覺。如果能以平常心來欣賞這部電影，或許會跟我們夫妻一樣，體驗到嘴角帶笑、眼裡含淚的奇妙感受。

我真是為各位感到遺憾。

如果有人問我，那你的意思是乾脆都不要審查了？

我會回答，是的！但現在不是針對這個問題展開爭論的時候。好啦，都讓你們隨意審查、制定等級，把限制上映的電影都拒於門外。

問題是，《七十好年華》真是那種片嗎？各位都把這部電影裡老奶奶和老爺爺的愛意表達，看成《動物的交配¹³》了嗎？這麼可愛的浪漫喜劇到底哪裡淫亂了？當然，你們一定會說，要這次讓這部電影通過審查，以後大家都來拍性愛和口交戲怎麼辦？這算什麼問題？應該要根據每部片的狀況，好的口交就通過，不好的口交就限制，不就好了？所謂的電影等級限制不就是要做這些嗎？

各位說自己所屬的機構不是在判斷電影藝術性的，講出這種話也未免太不負責任了吧。無論是什麼審查標準方式，事實上你們就是在判斷電影的藝術性，至少在選擇要十八禁還是十九禁上是這樣的。至今為止，各位引以為傲、一直掛在嘴邊的「我們並沒有墨守成規，而是努力從作品的整體來考量」，不就是這

個意思嗎？如果只要遵從「絕不允許暴露性器官」這項規則，那何苦委屈各界大老來當評審，只要有眼睛的人不都能判斷嗎？這個問題難道不是在點醒我們，不要只看一棵樹，也要看看整座森林嗎？所以我懇求諸位，再好好欣賞一次這部電影。《七十好年華》裡的男性性器官和女性口腔的連結，只是其中一棵樹；愛與生命，和對於時間的反思，才是整座森林。

這裡還存在一個諸位無法妄下定論的問題，即「非要這樣描寫嗎？」一位藝術家在表達自己想法時，要運用什麼表現手法，完全是他的自由。若要質疑大島渚，即使不特寫性器官不是也能拍出電影嗎？或向法

12 《貓咪少女》上映時並未受到關注，很快便下片。著名歌手趙英男在當時連載的專欄中力捧，使得該片重新上映，創下票房佳績。

13 영화 동물의 쌍붙기，二〇〇一。北韓拍攝最早的色情片，為一部紀錄動物性生活的紀錄片，以朝鮮語為旁白。南韓的電影振興法修訂後，成為首部被判定為「限制上映」的電影。

蘭西斯柯波拉提出抗議，非要殺死那頭牛嗎？這麼做非但沒有任何意義，甚至是非常無禮的。我真心拜託各位，即便再想死守限制上映的規定，也萬萬不可提出這種無禮的問題。

最後，我想對過去電影審查制度的最大受害者、現任審查委員長金洙容導演說一句話：不是別人，而是身為導演的您出任此一職務，這件事本身就足以感動從事電影行業的每一個人。無論這是否為您的本意，我都認為其中介入了某種「歷史的意志」。您現在代表著大韓民國言論自由的歷史性一刻，歷史將如何載入史冊，端看您的選擇了。我們這些後輩都不希望您給自己畫下汙點。聽說，您因為不放心把這個職務交給電影圈外的人，所以希望能繼續連任。您在採訪中的一席話也令我感動，畢生難忘。您說：「如果能趁早放棄幼稚可笑的思維，給予我們表達的自由，那韓國電影現在一定會受到世界矚目。」

我還是第一次以如此激動的心情寫文章，表達得有些放肆、誇張了，還望大家多多包涵。也希望各位能夠理解我為什麼因為別人的電影、為了素未謀面的導演的作品而憤慨的心。

■ ■ ■

如今，我與當年連「一面之交」也沒有的朴珍杓導演變成好朋友。但讓我委屈的是，我申請「輔十五級」的《親切的金子》最終被判定為限制級時，忠武路[14]竟然沒有一個人站出來幫我抗議。

電影人異口同聲地對我說：「那部電影還想申請輔十五級，你也太厚臉皮了吧。」

我為別人的事挺身而出，簡直就是在多管閒事。

[14] 忠武路在六〇到七〇年代聚集了劇場及許多電影公司，逐漸演變為韓國電影的代名詞，被稱為韓國的好萊塢。

50

金綺泳、李斗鏞、林權澤

我從來沒有像別人一樣瘋狂著迷過河吉鐘、李長鎬和金鎬善[15]。能讓我瘋狂著迷的電影與之不同，像是大一新生時看的《火女（82年版）》（Woman of Fire '82, 1982）就令我神魂顛倒。

原本約好一起去死，全茂松卻為了死在糟糠之妻身邊而走下樓，陰毒的羅映姬死命抱住他的雙腿，而被拖下木階梯，羅映姬的頭撞擊著臺階，咚！咚！聲響迴盪在整個房間。自從我那愚笨的腦袋也被撞擊以後，便自然成了金綺泳最狂熱的追隨者。

六〇年代的《下女》（The Housemaid, 1960）、七〇年代的《火女》（1971）為同一題材的三部曲，這三部電影至今仍在我最喜歡的韓國電影前十名。

同個全盛時期的導演中，也絕不能漏掉李斗鏞。

在當時就已經入選坎城影展「一種注目」單元的《避幕》（The Hut, 1980）中，我看到了清晨朦朧的清幽色調和映在絲綢長衫上的淒涼之美。被神明選中成為巫師的俞知仁高舉神將竿，翻著白眼在權貴之家的院子裡穿行，引領全村人奔向避幕[16]的那場戲，十分壯

觀。

《最後的證人》（The Last Witness, 1980）也可以
看成是一首安撫冤魂的鎮魂曲，其中還包含了意識形
態問題。追蹤連續殺人案的刑警調查到最後，發現了
戰爭之下淒慘的仇恨與愛情。導演希望表達被遺忘的
過去是如何影響現在的，犯下的罪終有一天要付出代
價。我很喜歡憨頭憨腦的僕人崔佛岩，立起舊風衣的
衣領、如風般四處流浪的刑警河明中也教我難忘。最
後，他把槍口含在嘴裡的表情，以及當槍聲響起時，
一群候鳥飛出蘆葦叢的畫面，都留下了深刻的印象。

李斗鏞以極具特色的暴力美學和神剪輯而出名，
最能凸顯他這種特色的作品，非《解決者》（The
Trouble-solving Broker, 1982）莫屬。記得這部片僅
上映一週就下檔，但我有幸能在電影院看到。如今這
部片早已被人們遺忘。李斗鏞曾因理念受到質疑而被
情報機關傳喚，《最後的證人》也遭受了相同待遇，
只有極少數人觀看過這部電影審查前的版本，但現在
連那一點記憶也變得模糊不清了。

總而言之，《解決者》中的打鬥戲精采絕倫，把流
氓拖進公廁，再把肥皂塞進他嘴裡，然後把他的頭按
進馬桶，還能看到沖馬桶的水咕嚕咕嚕的冒出小泡
泡。在磚頭工廠拍攝的群架更是空前絕後，黃正利的
武打動作教人目眩神迷，這些兇惡殘酷的畫面，才是
真正男子漢的世界！在法律顯得蒼白無力的年代，
這種個人挺身而出、替天行道的故事，給人們帶來了
快感。

此外，還有一部一週就下片的B級片──林權澤的
《偶像之淚》（Tears of the Idol, 1982）。我比較喜歡
那個時期的林權澤。我是在高中畢業前看到這部片，
它讓當時極厭惡林藝真和李勝勳演少男少女羅曼史的
我大吃一驚。走投無路的秦裕榮用刀剖腹的殘忍畫面
令人毛骨悚然，可惜現在的青少年再也無緣看到了。
那些背靠學校紅磚牆抽菸的黑制服們，如今都身在何
處、在做什麼呢？每當我覺得人生陷入困境時，就會
想起那把多克牌的刀。

15 均為七〇到八〇年代影響韓國電影甚鉅之重要導演。三人參與創辦「影像時代」團體，推動「韓國電影藝術化運動」，募集演員、培養導演，辦電影專業雜誌，為韓國本土電影發展貢獻良多。

16 傳統社會中，安放將死之人的屋舍。

奇幻富川

但凡看電影，只有按照自己的喜好選擇才不會後悔。如果不是真正了解我喜好的朋友，我通常都會謝絕他的推薦。之前去富川時，我看了金洪俊導演和宋能漢導演推薦的電影，倍感挫敗。金洪俊導演自行判斷了我的喜好，向我推薦電影，而非他的個人喜好；宋能漢導演則推薦了他自己喜歡的電影。但站在我的立場來看，兩部推薦都失敗了。連世界級影痴金洪俊和才華出眾的宋能漢都這樣，我還能說什麼呢？

雖然我們都是做電影的，喜好卻各不相同。

影展期間更是如此，無論坎城或富川，舉辦影展的城市既是寶地也是雷區。

所謂指南的影展手冊，卻派不上什麼用場，因為那不過就是一本毫無內容的觀光手冊罷了。如果你不信，就請拿出之前去過的影展手冊翻翻看，每部電影不是「大師」，就是「備受矚目的明日之星」拍攝，再不然就都是「傑作」和「話題之作」，上映的這些電影都是「珍珠」和「寶石」。不僅每部都「魅力無窮」和「值得一看」，還都「榮獲優秀影展讚譽」或「引發巨大爭

議」的作品，最後提醒你「不看會後悔」。

然而看了其中一部分的你，此時又作何感想呢？是不是覺得一半以上都是謊言、根本誇大其詞呢？嗯哼，就是這樣。就算是名導演，也不見得每部作品都優秀；就算是在某影展得獎之作，也不見得自己會喜歡。像是這次坎城影展，我覺得壓卷作當屬馬可貝羅奇奧（Marco Bellocchio）的《母親的微笑》（My Mother's Smile, 2002）莫屬。但各位知道嗎？這部電影一個獎也沒有，韓國的記者和影評人誰也沒提過它一個字。

但影展期間還是要選幾部片來看，可是該怎麼選呢？讀一讀劇情大綱、看一下導演是誰、仔細看看劇照，除此以外還有什麼妙招嗎？如果是得獎就多給幾分，要是身邊有人看過，就多問幾句當作參考。如果你問我，剛才不是說這些資訊都不可靠嗎？是啊，但又有什麼辦法呢？就只能這樣啊。

對了，富川影展還需要額外考慮兩點。一是，一直以來影展都很有誠意地挑選短片；二是，特別展是該

影展的一大亮點。

話說回來，人一天能看幾部電影呢？我覺得最多三到四部，如果超過四部，腦袋恐怕會打結，連自己看了什麼都會搞混。但這次我打算挑戰一天看八部，如果看了一會兒覺得不對胃口，就要毫不留情地退場，或乾脆睡一會兒。你覺得我這樣對創作者太失禮？會嗎？不想看就不看，影展本來就是這種地方。

我已做好了心理準備，接下來公開我認真編排的觀影日程。

7月11日

17:00
《我愛貝克漢》
(Bend It Like Beckham, 2002)

今天只播這部片，我對足球一點興趣也沒有，但別無選擇，只能看這部。因為是開幕片，無聊的可能性相對較低。而且對於有一個女兒的我來說，少女的成

長記憶總是讓我很感興趣。

7月12日

11:00

《不速之客》（One Hour Photo, 2002）

我無法抗拒羅賓威廉斯（Robin Williams）演神經病，雖然我剛知道他曾在《針鋒相對》（Insomnia, 2002）中也演過這種角色。但這部片的導演是馬克羅曼尼克（Mark Romanek），就是拍過九寸釘樂團（Nine Inch Nails）、費歐娜艾波（Fiona Apple）和瑪丹娜（Madonna）MV的羅曼尼克。史上剪輯最奇異的導演的長片會是什麼樣子呢？

14:00

《我要復仇》（Sympathy For Mr. Vengeancem, 2002）

盛傳這是一部傑作，不看後悔喔！而且聽說電影結束後，還安排了與導演和演員見面的時間……

18:30

《Lilith on Top 2001》

感覺很有趣。是一部帥氣女歌手總動員的搖滾紀錄片。拍得再爛也沒關係，至少能看到歌手、舞臺和觀眾，還能聽到音樂和吶喊！據說電影結束後還有演唱會，CP值真高。

24:00

《瘋狂肥寶綜藝秀》（Meet The Feebles, 1989）、《被遺忘的銀色》（Forgotten Silver, 1995）、《宇宙怪客》（Bad Taste, 1987）、《新空房禁地》（Braindead, 1992）

彼得傑克森（Peter Jackson）特別展！動畫片、假

紀錄片和兩部喜劇恐怖片。他的《魔戒》給了我超乎想像的失望，但這次我又可以重返他的美好時光了。這種安排，再睏也不會睡著的。

7月13日

11:00 《奇幻短片精選3》

讀劇情簡介時覺得都很有意思，也許真的會很有趣吧。用來做汽車撞擊檢測的人體模型突然開始襲擊人類；早已往生的男人回來找他的妻子；自以為是的偉大作曲家在音樂學院做清潔工等故事。

唯一的問題在於，我昨晚熬夜了。

14:00 《Bark!》（2002）

如果有一天，妻子突然開始像狗一樣亂叫，丈夫會怎樣呢？那個女人到底怎麼了？出於好奇，我決定去看看。阿格涅絲卡霍蘭（Agnieszka Holland）的女兒也有演出，光憑這點便激發了我的好奇。我還想看看漢克阿扎里亞（Hank Azaria）。

17:00 《替天行道》（Frailty, 2001）

比爾派斯頓（Bill Paxton）導演。小鬼連續殺人魔的老爸也是一個殺人魔，似乎還牽扯到什麼超能力問題。總之，劇情簡直讓人毫無頭緒。我喜歡這種不容易描述、也抓不到重點的電影，也喜歡看資深演員拍的電影。

20:00 《鬼水怪談》（Dark Water, 2001）

《七夜怪談》（The Ring, 1998）的原作者和導演的作品，相信不會太令人失望。

24:00

《雨狗》（RainyDog, 1997）、《生死格鬥》（DOA: Dead or Alive, 2007）、《殺手阿一》（Ichi The Killer, 2001）、《搞鬼小築》（The Happiness of the Katakuris, 2001）

這是此次富川影展最令我期待的片單！三池崇史是電影史上最可怕的電影人。從韋納荷索（Werner Herzog）、彼得傑克森再到三池崇史，今年的富川影展真是熱鬧，成了這些電影人的盛宴。我看過好幾部他的作品，但不可思議的是，今晚上映的都是我沒看過的，簡直是為我精心準備。如果沒把握熬夜，不如乾脆放棄下午五點的電影，先在車上睡一覺。

7月14日

11:00

《奇幻短片精選1》

熬了一夜很睏，但還是想看電影。這時，短片精選是最明智的選擇。就算前兩部睡著了，至少還能看後兩部，不然就按照單雙數來分，第一部和第三部睡覺，只看第二部和第四部。四部電影裡有兩部是國片。

14:00

《侏儒也是從小長大》（Even Dwarfs Started Small, 1970）

韋納荷索特別展！這種機會可遇不可求，最好別錯過。雖然之前在德國文化院看過這部，但沒有字幕，內容都忘光了。況且，誰能拒絕都是侏儒演出的電影呢？同一時間還有另外一部原創動畫《伊甸 Eden（1999）》，但就在我糾結該看哪一部時，聽說《伊

旬》取消了，於是選了這部。

17:00 《The Bleep Brothers》(2001)

白天是禮儀師，晚上搖身一變成了專門講黃色笑話的脫口秀演員。提到廣播電臺，不禁讓我想起了《心情直播，不NG》(Welcome Back Mr. McDonald, 1997)。選這部片沒什麼特別理由，至少可以聽到一些有趣的黃色笑話吧，這不就是「不行就算了」的態度嗎？

20:00 《不死殭屍—恐慄交響曲》(Nosferatu, eine Symphonie des Grauens, 1922)

之前看DVD時，我就對這部片十分感嘆。記得一起看的燈光師林在英說，能打出這樣的光線是他畢生心願。克勞斯金斯基(Klaus Kinski)的殭屍演技和麥克斯希瑞克(Max Schreck)的神祕感有所不同，他有一種奇妙的幽默氣氛。威廉達佛(Willem Dafoe)在《我和吸血鬼有份合約》(Shadow of the Vampire, 2000)中模仿的也許不是希瑞克，而是金斯基。

7月15日

11:00 《奇幻短片精選5》

沒有選《奇幻短片精選6》和《奇幻短片精選7》的原因很簡單，三天裡我跑了太多電影院，累了。眾所周知，富川的缺點就是電影院過於分散。今天運氣不錯，我可以從早到晚都待在素砂區廳的素鄉館。

14:00 17:00 《庫查兄弟：紐約地下電影之旅1&2》

早就知道庫查兄弟（Kuchar）的大名，就連約翰·華特斯（John Waters）這位電影圈前輩都向他們求教。今天我要連看六部片，不知道這些以超低預算創造出的奇思妙想將如何刺激想像力枯竭的我？想到這裡，我已經開始興奮了。

20:00

《布魯斯口琴》（Blues Harp, 1998）

三池崇史拍攝於一九九八年、鮮為人知的作品，希望不要像《殺手阿一》那樣過於華麗。反正提前了解劇情也毫無意義，所以我根本沒看簡介。

7月16日

11:00

《東京天堂，再見布魯斯》（Tokyo Shameless Paradise Good-bye Blues, 2001）

片名感覺很誇張，但內容應該不錯。據說這部片很有鈴木清順的風格。介紹說這是結合了搞笑與殘忍暴力的B級片，讓我心動了。這位導演難道會是日本版的南棋雄嗎？我打算不抱任何期待地去看。

14:00

《電影夢》（Burden Of Dreams, 1982）、《韋納荷索吃他的鞋》（Werner Herzog Eats His Shoe, 1980）

這是兩部非常有名的紀錄片。雖然我在很多影展都有觀看的機會，還是因為各種原因錯過了。紀錄片講的不是別人，正是韋納荷索，所以沒有藉口再錯過了。而且還安排了Q&A時間，說不定可以聽到韋納荷索在電影外的蠻行、奇行和愚行。

18:30

特別放映《藍色電影》（Blue Movie, 1969）

竟然會播電影史初期製作的無聲色情片，當然要去！聽說會搭配播放姜其永的音樂，不知道會是什麼效果？不過就算選曲播再成功，還是無聲比較好吧，色情片搭配音樂，會不會變得更恐怖呢？我有種預感，將會是非常奇異的體驗。

24:00

《惡魔的脊椎》(El Espinazo del diablo, 2001)、《自殺俱樂部》(Suicide Club, 2002)、《搖滾芭比》(Hedwig and the Angry Inch, 2002)、《不速之客》

這將是個令人興奮的恐怖之夜。雖然我不太喜歡吉勒摩戴托羅（Guillermo del Toro），還是很期待《惡魔的脊椎》；描寫集體自殺的《自殺俱樂部》能窺視日本人的內心，還有不少懷舊場景，也很期待；《搖滾芭比》是很有名的獨立電影，加上是今年全州國際影展最受歡迎的嘉賓克莉絲汀瓦秋（Christine Vachon）製作的日舞影展話題作；《不速之客》看過

了，所以可以早點睡了。

7月17日

14:00

《怵目驚魂28天》(Donnie Darko, 2001)

果不其然，這應該是一部超出日舞影展風格的獨立電影。介紹就是：「一隻名為法蘭克的巨大兔子突然出現，警告人類距離世界末日還有二十八天？」

17:00

《海市蜃樓》(Fata Morgana, 1971)、《黑暗的教訓》(Lessons of Darkness, 1992)

韋納荷索製作的兩部紀錄片，一部關於撒哈拉沙漠，另一部講的是波斯灣戰爭後的中東。兩部的場景都是沙漠，因此雖是紀錄片，但有人說更像科幻片，激發了我

的好奇。應該會有種核戰後一片廢墟的感覺吧。

20:00

《小巷裡的孩子1》

真是奇怪的主題。在小巷裡遇到一群孩子，居然跟著人家回家，還拍他們在家裡光著屁股跑來跑去?!這什麼鬼！為什麼拍這種片？為什麼脫衣服？看了才知道。希望不是爛片，我可是為此放棄了兩部韋納荷索的紀錄片呢⋯⋯

7月18日

14:00

《Glowing Growing》(2001)

選這部片不是覺得題材多棒，而是對自殺網站好奇。在美國教人類學的朋友想寫一篇有關韓國和日本

自殺網站的論文，如果這部不錯，我打算推薦給他。

19:00

《十分鐘前‥小號響起》(Ten Minutes Older: The Trumpet, 2002)

閉幕片。全明星導演的短片大拼盤。我向來不怎麼看好眾星雲集的電影，不知道明星導演的合力之作又會如何？「對時間的省思」這主題實在抽象，大概也得不出什麼實際意義的結論，但還好有擅長拍短片的賈木許和郭利斯馬基。

7月19日

14:00

《中國鳥人》(The Bird People In China, 1998)

金基德導演最喜歡的電影。

17:00

《夢遊者》（The Sleepwalker, 2002）

夢遊永遠是恐怖片的好素材。在自己毫不知情的情況下，作出的行為都很可怕，如果把這個過程拍下來，絕對比世上任何一部恐怖片都可怕。據說還有驚人的翻轉⋯⋯只追求翻轉的電影似乎有點危險。

20:00

《異魔禁區》（Dagon, 2001）

近幾年史都華戈登（Stuart Gordon）一直飽受爭議，但我還是不想錯過他的新作。我很講義氣吧！況且這部片是他和布萊恩尤茲納（Brian Yuzna）久違的合作。電影改編自洛夫克拉夫特的小說。如此一來，《幽靈人種》（Re-Animator, 1985）中的三人齊聚一堂了。藉此機會也能看看他搬去西班牙是不是明智之舉。

7月20日

11:00

《我的野蠻好友》（My Best Fiend, 1999）

選這部不是因為韋納荷索，而是為了看克勞斯金斯基（Klaus Kinski）。僅憑看他演出的片段和採訪就覺得夠有份量了。朋友感嘆，金斯基演這部電影該有多幸福啊！可是話說回來，人在時不懂得珍惜，人都不在了，說這些有什麼用呢。

14:00

《生命的標記》（Signs of Life, 1968）

韋納荷索首部長篇。如果他拍了一個人漸漸瘋掉的故事，不用多說，去看就對了。

17:00

《千年決鬥》(Versus, 2000)

《時空英豪》(Highlander, 1986) 風格的動作片。

「二十四歲就能以低預算拍出電影、充滿狂氣的天才導演」……看來日本又出現了一位與塚本晉也很像的導演。

■■■

對於帶頭抵制二〇〇五富川影展的我而言，回頭再讀這篇文章時，心情怪怪的。如今，很難再像從前那樣看電影了，因為忙、因為了，而我現在也很難再遇到二〇〇二年那種策展了。很多人會認出我，也因為熱情消退了。才過了三年，好懷念那時候啊。

24:00

《隨機放映》

這不是什麼電影片名，而是根本不知道會放什麼片。國外影展偶爾也會做這種事。要是等到三更半夜，結果放一部爛片，真的會氣死。不知道主辦單位怎麼想的，看來他們很有自信。

Action 與 Cut 之間

在您一生中有哪些重要瞬間，或不斷浮現的畫面嗎？

妻子生下女兒時。只有跟妻子一起學習「拉梅茲呼吸法」的丈夫才有特權陪妻子進產房，經歷整個過程。在抵達漫長且痛苦的頂點時，她的皮下微血管同時綻開，整張臉瞬間猶如被針扎似的通紅。就在那神聖的時刻，小生命誕生了，我立刻就哭出來。

您最想拍什麼電影作為第一部作品？

我最初完成的長篇劇本題目是《青銅階梯》，名字來自於索福克勒斯，意指通往地獄之路。一個籠罩在神祕面紗下的工會破壞專家突然失蹤，隨後他的手、腳、耳朵被陸續寄回家。故事主角是他的兒子，也是調查這起案件的刑警。隨著案件調查展開，他一步步發現了父親的種種罪行，但漸漸地，兒子卻對父親的野蠻行徑產生了共鳴。

我原想邀請申星一和李璟榮演主角，然後拍出達許漢密特（Dashiell Hammett）編劇、柏納多貝托魯奇（Bernardo Bertolucci）執導的《同流者》（The Conformist, 1970）那種感覺。但看過這個劇本的人都只是嘆氣，什麼話也沒說，因為當時的政治局勢根本不允許拍這種題材。

在您的處女作《月亮是太陽的夢》中，最令您感到可惜之處？

選角。雖然歌手李承哲盡了最大努力，全身心地投入，從沒演過戲的他演技也很不錯。但那並不是我想要的外表。對於一直認為演員外表非常重要的我來說，無疑是一個遺憾。

誰是您電影的第一批觀眾？您最在意的又是什麼？

擔任家庭主婦的妻子，當藝術家的弟弟，已故的朋友李勳導演，他們都會提醒我，不要拍無聊的電影。

在您的電影中，有沒有哪場戲是不考慮外界評價，是「專屬於你自己的片段」？

《三人組》的最後一幕。李璟榮打算上吊自殺時，女兒醒了，叫了一聲：「爸爸！」李璟榮回心轉意，就在他放棄尋死念頭的剎那，呼叫器響了。他嚇了一跳，踩著的椅子歪了一下，電影就此結束。從他決定活下去來看，電影算是 Happy Ending，但從渴望尋死，結果自殺未遂來看，又是 Unhappy Ending。這部電影的結局就是 Unhappy Ending的Happy Ending。

電影是橫跨美術、文學和戲劇等領域的綜合藝術。您覺得電影導演和小說家、詩人、畫家有什麼不同？

電影導演要講很多話。我們可以看到很多身為聽障者的小說家、詩人和畫家，但很難想像電影導演是聽障者。

在電影製作過程中，您最喜歡什麼時刻？

當然是拍攝現場了。在 Action 和 Cut 之間，當整個宇宙都集中在演員的臉，包括我在內所有人的生命，均匯集於此。

您會有與世界格格不入的感覺嗎？是在怎樣的時刻感受到，又如何克服？

在沒有電影可拍的時候，為了討生活而不得不到處跑通告。在韓國，我是寫最多文章、最常拋頭露面的導演。特別是在像鸚鵡學舌那樣照本宣科地朗讀節目作家寫的劇本時，會讓我覺得像陷入一個惡夢。每當在那種日子回到家後，我就會埋頭瘋狂地寫劇本，好

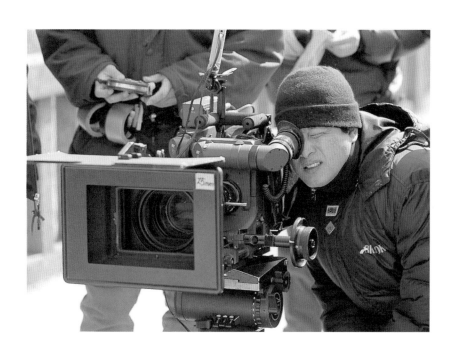

忘掉那場惡夢。

您覺得在好萊塢或歐洲，與在韓國拍電影最大的不同是？

工作可以講韓語，而且講話可省略主語，還能使用各種終結詞尾。

是否有哪位藝術家一直帶給您靈感？

上大學後，我深受巴哈和莎士比亞影響，前者是在嚴酷的環境中尋找自由，後者則是與命運對抗，展現人類的懦弱和偉大。但最近看到五十嵐三喜夫《暖暖日記》提到的哲學問題，我又不得不重新考慮了。

如果要為自己寫墓誌銘，您會寫什麼？

他一生拍了六十九部長篇電影和三十五部短篇電影，寫了四十八部電影劇本。以電影導演來講，他算是一個比較不自私的人。這樣的他長眠於此。

您覺得電影的未來會如何？

一邊是扛著數位攝影機的年輕人的世界，另一頭的好萊塢則收起導演椅，跟製作人、編劇、攝影導演、演員一起討論，拍攝自己追求的電影的世界。

■■■

這篇採訪收錄於《KINO》創刊六週年製作的豪華版《KINO最愛的二〇一位電影導演＋@》。當時，我剛拍完《共同警戒區JSA》，還不是特別知名的導演，所以僅以問答形式出現在附錄。換句話說，我只是「＋@」之一。至今仍讓我難忘的是，收到那本精美雜誌後，我對比了自己與其他導演的作答，忍不住笑了出來。

#2

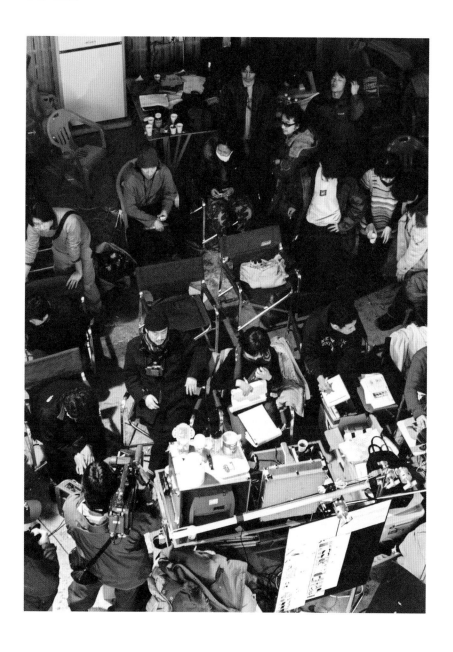

出道記

我成家了,但還沒有立業。為了維持生計,我辭去副導演的工作,當起領月薪的上班族。那是一家靠引進國外廉價電影轉給大公司謀利的小公司。那是一家靠引靠一己之力發行一些外國電影。我在那家公司翻譯過電影字幕、寫過新聞稿、跑過電影院的企畫室、設計過電影海報,還寫過文案。

據說,窮苦的詩人為了養家活口會去出版社當編輯,雖然我很想拿自己的經歷與之相較,但我深知這從本質上就不是同一件事。畢竟詩人下班後可以寫詩,我下班後卻拍不了電影。

社長不但賺到了一點錢,也跟大企業建立起關係,於是建議我一起搞製片。在韓國電影一團糟的一九九一年,不到三十歲的我僅憑做過兩部電影副導演的經歷,就這樣成為了導演。這件事恐怕連路過的狗都會嘲笑我。

我去拜訪先出道的前輩:「是在惡劣的條件下出道好呢?還是繼續等待時機呢?」

前輩說:「你拿著劇本去找電影公司,就算被拒

絕，已經是導演和準備當導演的人受到的待遇還是完全不同的。」

說白了，那是一部超低預算的獨立電影，我沒辦法邀請自己喜歡的演員崔宰誠。製作人建議請當時被禁止上電視的歌手李承哲來演，他覺得如果李承哲肯拍，一定能吸引十幾歲的少女來看。李承哲是個大忙人，開機前幾天我們才第一次見面。我還記得他當時說的第一句話是：「故事內容是什麼？」

《月亮是太陽的夢》（The Moon Is... the Sun's Dream, 1992），片名取自於一位畫家的名言，但我忘了是胡安米羅（Joan Miró）還是保羅克利（Paul Klee）。要說處女作給我留下了什麼教訓，那就是不能再取這種模稜兩可的片名了。這也是之後《三人組》（Trio, 1997）、《共同警戒區 JSA》（Joint Security Area, 2000）和《我要復仇》（Sympathy for Mr. Vengeance, 2002）取名的背景。

雖然這部片的票房和評價都不好，但我記得當時活躍在電影圈的幾位副導演都跑來稱讚說，電影拍得很

新穎。至今我仍相信，這幾位之所以日後成了韓國名導，完全是得益於我當時虔誠的祈禱和祝福。

■■■

電影正式開機後，李承哲先生竭盡所能地努力拍攝，真不愧是專業人士。之後，我和當時的製作人又一起合作了《我要復仇》。

那幾位「日後的韓國知名導演」分別是李鉉升、金成洙和呂鈞東[17]導演。

17 李鉉升的代表作有《觸不到的戀人》；金成洙近期作品有《阿修羅》；呂鈞東作品有《一七二四年妓房動亂事件》。

《審判》（1999）

《月亮是太陽的夢》（1992）

《共同警戒區 JSA》（2000）

《三人組》（1997）

《原罪犯》(2003)

《我要復仇》(2002)

《三更2》〈割愛〉(2004)

《六人視線》(2003)

金子小姐的誕生

「復仇三部曲」的靈感從何而來？

寫這篇文章是為了回答韓國、乃至全世界數十個國家的數百位記者和影評人，在採訪中不斷重複提出的問題。我希望以此方式，在下次被問到同樣問題時，可以簡單地回答：「請參考某年某月某日的○○報紙。」也可以嘗試如下方法：

一、影印刊登這篇文章的報紙（當然，也包括各國語言的翻譯版）。

二、採訪前發給大家。

三、認真回答更新鮮的問題。

可是這樣提早給出準備好的答案，會不會讓人覺得太解嗨了呢？不然就等到採訪開始後，有人提出這些問題時，我再快速地把影印本遞給他？

問題是這樣的──「『復仇三部曲』的靈感來自於？」

正如全世界所有作家一樣，我在決定下一部電影時，首先會考慮它與之前作品的關係。如何與上一部電影銜接，同時與之又有什麼不同。

先從相關性的角度來看，三部曲的首部曲是《我要

復仇》，繼以韓半島分裂問題為主軸的《共同警戒區

JSA》後，我抱著探討南韓內部階級問題的想法，籌畫了《我要復仇》。我希望依序思考長期支配韓國人意識的兩大社會問題。總之，這兩部電影可以視為姐妹作。恐怕世上很難找出如此截然不同、卻相互依存的姐妹作了。即使長得不像，但姐妹始終是姐妹。

《原罪犯》的選擇基準毋庸置疑，就是崔岷植。我已經和將被永遠載入韓國電影演技史的兩位男演員之一的宋康昊連續合作了兩次，所以我最關心的問題變成——何時能邂逅另一位演員？我相信，換作任何一位導演都會這麼想。

當時我還沒看完原著漫畫，但聽製片說很有可能邀請到崔岷植演出，於是我毫不猶豫地抓住他們的企畫。就這樣，我繼金知雲、宋能漢和姜帝圭導演後，加入了「韓國最有福氣的電影導演俱樂部」。這兩部電影完全是獻給當代最偉大的兩位演員，僅就這一點來看，這兩部電影可以視為肝膽相照的兄弟作。宋康昊和崔岷植，就像該隱與亞伯，哪怕長得不像，兄弟

始終還是兄弟。

《我要復仇》和《原罪犯》的製作過程都很愉快，而且其中一部的票房成績也很不錯。但事後我無意間發現，自己居然連拍了兩部復仇的電影。當我探究內心時又發現，這兩部作品過度表達了憤怒、憎惡和暴力，以至於連我自己的靈魂也變成了荒地。

我以為自那之後，我放棄了憤怒、憎惡和暴力，但事實並非如此，我開始暗下決心，要採用更端莊的憤怒、更高雅的憎惡與更細緻的暴力。最終，我想到了一種贖罪行為的復仇，渴望靈魂得到救贖的人執行的復仇記。就這樣，《親切的金子》誕生了。

我認為下一部作品必須有別於上一部，《共同警戒區JSA》既有槍戰，也有龐大的布景。不僅登場人物多，故事結構也很複雜。最重要的是，這是一部帶有感性的電影。因此，《我要復仇》才會看起來更單純、安靜和索然無味，總之就是在追求極簡主義。因為想減少臺詞，所以乾脆把兩個主角之一設定為啞巴。

拍到最後，又厭倦了這種極簡，於是《原罪犯》就拍成了那個樣子。過度追求美學，結果「最小的電影」一躍變成了「最大的電影」。既然這不是宋康昊，而是崔岷植的電影，所以就從「冰凍的電影」變成了「烈火的電影」。

糟糕的是，我很快發現了一個致命的缺點——女性問題。回顧過去我的電影，人物構成向來都是二男一女。不得不承認，我在兩個男性的對立鬥爭中，並沒有深入過女性的內心世界。特別是《原罪犯》中的女主角，最終甚至被排擠出真相之外，就此從電影中退場。雖然我努力修改劇本，仍徒勞無功，我也因此切身感受到自身能力的局限性。

我放下筆，一個人嘟囔：「下一部電影的主角絕對是女性！」

「要讓女主角做什麼好呢？」
「在電影裡，女主角能做的就是教訓男人。」
「狠狠地？」
「狠狠地！」

「但她為什麼要這樣做呢？」
「女性不會輕易傷害別人，一定是對方有錯在先。」
「對方有錯在先，所以要復仇？」
「沒錯！」
「又是復仇？」
「那又怎樣，不如趁這次機會，就叫『復仇三部曲』好了！」
「那要請誰來演這個狠角色呢？」
「嗯……找誰呢……誰會來演呢……」
《親切的金子》就這樣誕生了。

■■■

《親切的金子》上映前夕，某日報問我：「您想受訪還是寫文章呢？」於是，我就寫了這篇文章。

太多採訪

「為什麼這部電影的臺詞這麼少?」

「因為上一部電影,我接受了太多訪問。」

其實,《我要復仇》的劇本是在製作《共同警戒區JSA》前寫的。如今想來,在那麼多劇本裡偏偏選中這個故事,應該是接受了太多訪問,出現了受訪症候群。因此在反覆推敲的過程中,連為數不多的臺詞也都刪掉了。有些人評價這部片的魅力在於沉默寡言,但這讚譽不屬於我,都要歸功於當年讓我費盡唇舌的那群記者大人們。

在柏林國際影展上,我與智利、丹麥等來自各國的記者見面。每天面對三十名記者,感覺自己都快成了點唱機,只要投入硬幣的記者按下按鈕提問:「這部電影真的是在板門店拍攝的嗎?」我就會像唱歌一樣,把早已輸入好的答案唱出來:「哦~記者先生,如果能在板門店拍攝,又何必拍這種電影呢?啊~難道您不這麼認為嗎?」

還有拍照的問題。最近,韓國平面媒體的版面設計越來越華麗,電影導演也隨之變得商品化,幾乎沒有

人拍坐著聊天的導演照了。就連文雅的日報也要求導
演站在路燈下抽著於、擺出苦思冥想的姿勢。如果導
演曾因不聽話的演員或工作人員吃過一兩次苦頭，便
會出於同理心地聽從攝影記者的指令。因此，我也曾
抬起手指向虛空，眺望遠方，展露燦爛的微笑。

但真正讓我感到痛苦的還是語言。因為記者不會直
接問：「為什麼把《我要復仇》中的誘拐犯設定成聽
障者？」而是問：「把《我要復仇》中的誘拐犯設定
為聽障者，是不是象徵了他與世隔絕，乃至存在根本
上的無法溝通呢？」

我很痛苦，痛苦的原因不在於這樣講不對，而是我
討厭藝術的魔法被這種語言概念化。申河均驚人的演
技，怎能用這麼一句話就概括解釋呢？不過，他們這
麼說也沒錯，所以我只能含糊其詞地回答：「嗯……
是。」結果三天後，報紙和雜誌便刊登出了這樣的文
章…

記者：您為什麼要把《我要復仇》中的誘拐犯設定

成聽障者呢？

導演：這是為了象徵性的表現聽障者與世隔絕，以
及某種根本上的無法溝通。

千篇一律的表達，俗套的概念，陳腐的解釋！記者
和影評人的分析之所以教人感到受益與有趣，是因為
他們能隨心所欲地表達。但導演親口講解所謂的「拍
攝意圖」時，就會有一種是在利用公權力說明的感
覺，毫無趣味可言。這就好比在充滿各式各樣解釋的
廣闊平原上，我在一個角落畫了一個圈，然後告訴大
家：「只能在這裡玩喔。」唉，被迫講太多話之後，
我變成了一個討厭講話的男人，卻沒想到因為不想講
話而拍攝的寡言電影，又掀起了口水之浪。

我也明白這不能怪記者，換作是我也別無他法。正
如《我要復仇》的主角們一樣，記者和導演都覺得委
屈。這只是語言的惡性循環，語言的復仇罷了。

也許有人會問：「既然那麼討厭，為什麼不拒絕受
訪？」話是沒錯，但這很難做到。第一，我不能拒絕

宣傳電影的機會，因為導演也得看投資人臉色。第二，只接受一家媒體採訪，其他媒體就會說：「接受這家，不接受那家，是在無視我們嗎？」第三，我擔心記者會在背後說：「哈，他以為自己是隱士庫柏力克嗎？別以為擺架子就能裝優雅！」

■ ■ ■

現在我是這麼想的，有人肯採訪我，我應該知足。回想過去，我剛拍完第一部電影，連一個採訪邀約都沒有，因為根本沒人關注我。當時我的確很傷心，所以說現在真的該知足。

眾人之聲

電影如何成形

01/25

金和英（裴斗娜的母親）

為了電影《我要復仇》，我們跟朴贊郁導演見了面。這是斗娜與導演初次見面，導演比照片看起來矮，小腹也挺大的，這樣我就放心了。

女兒坐在我旁邊，我們跟初次見面的男人討論起該用什麼體位、裸露哪個部位等等，場面十分尷尬。但有什麼辦法，反正都是遲早要講清楚的。

01/28

宋康昊（演員）

聽說河均收到《我要復仇》的劇本看完後，立刻就同意了。真是了不起的傢伙，居然毫不猶豫地選擇這種怪電影！總之，我可以脫身了。我得救了！

05/11　李載順（製片）

總算大功告成，宋康昊同意參與演出！

四天前，我跟導演說我把劇本又寄給宋康昊了。導演還嘲諷我真是毫無自尊。當時我反駁他：「凡事都很難說，也許宋康昊看了修改的劇本後，又突然改變心意了啊。」

看看我的成果！贊郁這傢伙根本不懂人生。

06/04　李沇昱（製作組長）

電影的主要場景、男主角柳的故鄉設定在全羅道的淳昌。最近幾個月，製作組和拍攝部組成江原組和全羅慶尚組，跑遍全國各地。最初江原組占據優勢，但最後全羅慶尚組反敗為勝。因為比起華麗的美景，導演更傾向於平凡樸素的風景。

06/21　李武榮（共同編劇）

我和朴贊郁一起修改他的新劇本。他嘴上講追求極簡，說明性畫面卻太多，於是我刪了二十場戲，結果遭到他強烈抗議。改我的劇本向來不手軟的他，卻對自己狠不下心。要是我放著不管，他一定會再偷偷改回去，於是我果斷地移動滑鼠，按下刪除鍵。他說要把片名改成《我要復仇》，我欣然同意了。

07/15　孫世勳（製作組室長）

○○公寓租場地失敗。最初自治會還很友好，但李在容導演的《情事》在電視播出後，他們的態度就發生一百八十度的大轉變。自治會說，公寓被拍得看起來很寒酸，當時同意拍攝的自治會會長也被換掉了。一切又要重新來過，導演一定會大受打擊，怎麼辦……

08/13

權明桓（燈光組）

第一場戲就不是開玩笑的。我把波提谷站那長長的電扶梯兩邊的六十盞日光燈全都換新了，車站工作人員一直朝我大吼，說太危險了、欄杆會坍塌，要我快點下來……這場戲最後要是被剪掉，您就等著瞧吧！

中的汽車引擎蓋就這樣突然打開了，還是在高速公路上！

我趕到醫院，謝天謝地大家都沒有嚴重的外傷。但就在我剛鬆了一口氣時，副導的一句話把我推進絕望的深淵：「社長……我們開機了嗎？」

「嗯?！」

一旁的導演組還在火上加油：「唉！我剛才跟她說已經聯絡她老公了，結果她問我，自己有結婚嗎……」

我根本聽不進醫生說什麼交通事故患者都會出現短暫的記憶喪失。主啊，請保佑李載順PD、吳在元和安城賢美術師，尤其是李孝映副導吧！

08/14

朴贊郁（導演）

我看了第一場戲的內容，電扶梯的遠景怎麼看都顯得多餘。燈光組的確吃了不少苦，但也沒辦法啦。

08/17

林鎮奎（製片）

還是出事了，開機後最怕的就是意外。天啊！馳騁

08/17

朴贊郁（導演）

李PD的車一直停在烈日下，我覺得車內會很熱，於是改坐李部長的車，沒想到她的車子出了事。

看著失去記憶、茫然若失的孝映，我心想，「真是不幸中的大幸啊！」

「鏡頭根本什麼都看不到，真不知道導演幹麼折騰人

家……」

08/18
柳興參（副導的丈夫）

孝映的記憶漸漸恢復了。現在她再也不會跟護士說，把那個不認識的大叔趕出去了。

08/19
金若萊（申河均的經紀人）

拍攝公寓陽臺時，導演說希望背景能看到遠處學校運動場上有人在踢足球，最好能有一種塵土飛揚的感覺。攝影組向我們請求支援，於是我們就跟狗似的在運動場上跑來跑去。

我一邊在心底抱怨為什麼經紀人要做這種事，一邊慢吞吞地走上樓。結果正好聽到攝影組的人在說…

08/20
金炳日（攝影指導）

今天要拍寶貝在車裡哭的戲。八歲的孩子怎麼可能說哭就哭，見孩子哭不出來，副導就開始欺負孩子。

從好萊塢學成歸來的我大受衝擊，只見他們不是大吼嚇唬孩子，就是在鏡頭外捏孩子，還威脅如果不好好哭就解僱她……這要是在好萊塢，他們一定會以虐待兒童罪被告上法院，這些韓國的工作人員就是一群瘋子！

但令我更不可思議的是寶貝，拍攝結束後，我替大家向她道歉。誰知寶貝笑著對我說：「我知道你們是為了讓我哭出來，故意這麼做的。」OMG！

08/22

金賢璟（化妝組）

今天炳憲歐巴來現場探班。導演開我玩笑說，賢璟啊，我叫炳憲來可都是為了妳。我開心極了。平常男同事都說我臉皮很厚，但我也不知道為什麼，在炳憲歐巴面前連話都講不清楚。好想回到拍攝《JSA》那段時間，那時我天天都能摸到歐巴的臉……

08/25

郭璟亞（現場剪輯）

我以為告別了整天關在漆黑的剪輯室當助手的日子，來到拍攝現場會很開心，結果……金湖站的場景我自認非常用心，簡直是廢寢忘食地剪了出來，連導演沒拍好的鏡頭也用巧妙的手法進行處理。滿心期待導演能稱讚我一句。誰知導演瞄了一眼、轉身離開時對我說…「你怎麼剪的都跟我想的相反呢？沒看分鏡腳本嗎？」

09/02

李承哲（收音師）

解剖室前的草坪選在博拉梅公園。當天要拍攝宋康昊在安靜的氣氛下抽泣，然後崔班長小心翼翼走近他的那場戲。等我們到現場才發現，公園裡正在舉辦敬老宴會，另一邊還在搞促銷活動，遠處有在跳嘻哈舞的人。現場充斥各種噪音，大家簡直快瘋了。

09/03

申承熙（服裝組）

拍解剖室的戲的途中，發生了一陣騷動，因為導演突然要求我把康昊歐巴衣服上的LOGO撕下來。我抗議說，事前導演明明同意的，他卻死不承認。現場工作人員都盯著我看，我覺得好丟臉。真是有理說

不清，一邊處理時，眼淚也止不住地流。導演到底幹麼針對我啊！

09/09

金娜星（場記）

今天要拍走私器官幫派的辦公室。由於那個飾演被麻醉後身陷被強暴危機的小姐突然跑去拍色情片了，導致拍攝中斷。就在我嘆氣時，有人傳話說導演找我，一種不祥的預感油然而生。

果不其然，導演提議用床單遮住身體只露出四肢，這樣也能呈現裸體的人躺在那裡。「啊，好主意！……但誰來演這個替身呢？」導演一語不發，用很肉麻的表情直勾勾地盯著我。最後，我穿著無袖上衣和短褲，披著床單躺了下去。難得地睡了一個好覺。

09/13

柳承完（友情客串，電影導演）

我去朴導的現場探班。今天要拍裴斗娜毆打申河均的戲，從導演到演員，全都婆婆媽媽、扭扭捏捏的。

我實在看不下去，於是毛遂自薦要示範一下打人給他們看。

導演同意後，我指導了一下演員的動作。就在我一邊期待所有工作人員起立鼓掌，一邊慢慢轉過身來時，只見所有人都雙手交叉默默地看著我！還有人在跟旁邊的人竊竊私語：「他在搞什麼啊？」

唉，武打之路竟如此漫長險峻！但導演還是願意放任我自由發揮，我猜他是懶得弄出來示範吧。聽說最後一場動作戲是用非常複雜的鏡頭和目眩神迷的剪輯手法製作完成的。他們這種拍片態度……真是教人擔憂。

裴斗娜房間的燈光布置好後，我就出去玩了。導演不讓男性工作人員待在現場，於是我們踢了一整天足球。真希望天天拍床戲。

今天要拍斗娜遭受電刑的戲。我要演出為了讓通電順暢，得在斗娜的耳朵上沾口水，結果她拚死掙扎，鬧得現場翻天覆地。攝影機還在拍，她卻不肯忍著，最後高喊：「等一下！」大概是討厭到了咬牙切齒的地步吧，連發音都不清楚了。

當然，導演是不會喊卡的。為了追求真實效果，說不定還會使用那顆鏡頭。但我實在很傷心，斗娜就那麼討厭我舔她的耳朵嗎？越想越不開心，真是⋯⋯

09/19 裴斗娜（演員）

感覺自己漸漸地靠近他了。

的演。他可是以臨場發揮出名的宋康昊啊！完全無法預料……真是快瘋了。

09/19 申河均（演員）

這一天終於來了。今天要拍康昊哥毆打被電暈的我。無論是無知的安排全景／長鏡頭分鏡的導演，還是事先告訴我不會手下留情、教我忍忍的康昊哥，他們都是沒在替別人著想的傢伙。我又不是小孩子，我也會拍打戲！

可是說真的，一動也不動地躺在那等著挨打，完全是不同的狀況，重點是我還要閉著眼睛。最可怕的是，我不知道下一秒拳腳會從哪個方向飛來，那沉默且黑暗的瞬間簡直教人窒息。

況且那位大名鼎鼎的宋康昊，從來不按照事先彩排

09/20 李在鎔（海報攝影師）

電影海報的拍攝取消了。在攝影棚看到河均的臉，我差點沒暈倒。他一臉鼻青臉腫，到處都是傷。我問他出了什麼事，他說是昨天拍戲被康昊打的。電影歸電影，也不能把孩子打成這樣吧！……

10/09 韓長赫（導演組）

終於拍完了暴雨戲。最初導演覺得畫面太寬，人工降雨難以填滿畫面，建議等下雨天再拍。我半信半疑，沒想到真的順利拍完了，大家都很開心，卻成為我最糟糕的一天。

我全身濕淋淋地在現場跑來跑去，金攝影師突然把我叫去，伸出手指對我說，把那東西清一下。我沿著他手指的方向看去，那裡……居然是……啊！啊！是一堆大便……

當天的拍攝地點是首爾最後一個大型貧民區，很多房子都沒有廁所，孩子們會跑到巷子裡大小便。明明鏡頭又拍不到這些，只因為導演不小心踩到了大便，就要我清理……我也是家裡的寶貝兒子，也是念了四年大學畢業的啊！

導演之路竟如此艱難！但我還是咬著牙清乾淨了……

10/15

蔡和錫（製作組）

在淳昌拍攝的第五天。我們正在吃早餐，珍寶餐廳的大嬸突然衝進來，吵著要我支付六十人份的餐費。

之前工作人員都說吃膩了珍寶餐廳，我才換到中央餐廳，沒想到種下禍根。我們那天早上根本沒有跟珍寶餐廳訂餐，是大嬸自己準備好飯菜，然後跑來要我們付錢。

三十六計走為上策，可誰知大嬸找來幾個戴皮手套的大塊頭來鬧場。一夥人朝工作人員大吼，要他們把人交出來。我只好躲進車裡……好可怕，我不想死……

10/16

朴小妹（導演的女兒）

今天是我有生以來第一次參加運動會。爸爸去拍電影沒來學校，但敏俊的爸爸（郭暻澤導演）來了。之前校長還特地寫信要求家長參加，我爸真是太過分了，他都沒有看到我跳小丑舞。我好羨慕敏俊，我難過地大哭了一場，回家後看了《數碼寶貝》就睡著了。

10/22

柳承範（友情客串，演員）

演一個癱瘓病人已經很不容易了，導演還三番兩次地讓我泡在冰冷的水裡，泡得我腿都快抽筋，真是整死人。但比起這些，更讓我氣憤的是朴導的態度。

每個演員都會在一顆鏡頭拍完後觀察導演的反應，「這樣可以了嗎？」還是要重拍？」導演看著我露出笑容，我心想「啊，看來是過了！」

他走過來，拍拍我的肩膀說：「辛苦了，你的腿沒事吧？」

我激動地大聲回答：「沒事！」

這時，他對我說：「沒事就好……那我們再來一次吧！」

10/24

韓寶貝（童星）

今天拍我掉進河裡淹死的戲。導演組叔叔教我像屍體一樣閉上眼睛，一動也不許動。但太冷了，我不自覺地發抖。在旁邊看熱鬧的小孩裡有人朝我喊，妳能不能好好演啊！我氣得回了他一句，有本事你來演演看。

鄭植叔叔對我說，要想成為像斗娜姐姐那樣的好演員，就要學會忍耐，所以我咬牙忍了下來。

11/04

盧承熙（場景指導）

今天在盆唐拍攝。好幾天沒來了，再來時突然多出一扇大門。導演組說沒辦法連戲，必須拆掉大門。製作組哎聲嘆氣的，怎麼能拆掉別人家的大門呢？

最後，我們獲得房東同意，暫時把大門拆了下來，等拍完再裝回去。問題是，要怎麼拆呢？最後還是我親自動手。真不知道這部電影要是沒有我怎麼拍下去。

11/06

鄭植（導演組）

我們在盆唐拍康昊哥的家，家門口的馬路因為經過換季，已經毫無夏天的氣氛了。其他問題還好解決，最大難題是家門口那棵銀杏樹，葉子都掉光了。沒辦法，我們只好去買了很多假的塑膠銀杏葉，貼在每根樹枝上。這場戲算是應付過去了，但其他場戲怎麼辦啊……

後來還遇到李武榮導演夫婦來探班，聽說他們就住在附近。

11/09

奇世勳（攝影組）

我們在利川的廢棄建築裡拍攝時，導演又突發奇想改變了主意，他突然加了一個劇本裡沒有的戲，命令我們馬上拍。就是申河均一絲不掛、當街攔車那場戲。

11/13

朴贊郁（導演）

又是淳昌，這裡簡直就是一場惡夢！早上光等霧氣散去就十一點了，然後下午四點半太陽就下山了，扣掉吃飯時間，一天只能拍五個小時。而且時不時會下雨，動不動就陰天……要拍的戲那麼多，真是毫無頭緒。最終只能大幅刪減，然後「用非常複雜的鏡頭和目眩神迷的剪接」完成。

太陽已經下山了，連拍攝地點都沒選好就要加戲，談何容易啊！沒辦法，我們其中的五、六個人先出發了。在沒有燈光和現場錄音，攝影組和製作組都不在場的情況下，我們架好攝影機，申河均沒有彩排，直接脫光衣服拍了兩顆鏡頭。整個過程不到三十分鐘。因為太陽西下，很難採光，加上沒有反射板，我們就拿著筆記本大小的灰紙板完成了拍攝。

又不是什麼學生短片！真不知行不行得通……

拍完後我心想，「怎麼不一開始就這麼拍呢？」

11/14

宋秀仁（美術組）

又是淳昌，這裡真是有夠夢幻。早上等霧氣散去就十一點了，下午四點半太陽就下山了，扣掉吃飯時間，一天只能拍五個小時。所以每天五點拍攝結束後，我們就會去餐廳喝一杯。不管喝多久，一看錶也才晚上十點，隔天還不用早起，所以可以暢快地聊天、盡情玩樂。

啊，如果每天都這樣該有多好！

11/15

李恩珠（現場收音組）

記者蜂擁而至。能跑到全羅道淳昌來，真是了不起的熱情。平日都只有工作人員，現在跑來一群看熱鬧

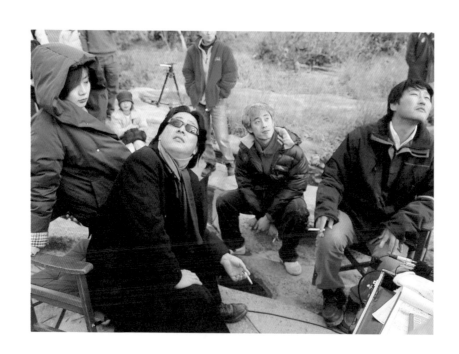

的人，一時真難適應。有一個女記者未經同意就一屁股坐上我們老大的導演椅，還隨便亂翻抽屜，吃了裡面的零食。

妳知道那是什麼零食嗎？那可是我們看著製作組臉色偷藏的麻糬巧克力派、冒著被其他工作人員罵的風險暗槓的魷魚花生球，還有就算再想吃，但為了討好老大硬是忍著沒吃的鬆軟小泡芙啊！

11/16 安城賢（美術組）

由於是拍攝外景，沒什麼特別的事可做，所以我準備了「小天使」遊戲。所有演員和工作人員把名字寫在紙上，放進罐子裡，然後每個人抽出一張，紙上寫著誰，就要暗地裡好好照顧那個人。當然，不能讓對方察覺。看到大家都很喜歡這個遊戲，身為「遊戲促進」委員長的我深感任重而道遠。

11/21 權秀靜（化妝組）

小天使的遊戲令所有人情緒高昂，休息時都七嘴八舌地分享自己傳了什麼簡訊、送了什麼禮物。現場笑聲不斷。我也每晚給康昊歐巴傳簡訊，今天的內容是「願你作個好夢，你的小天使。」

話說回來，我的小天使是誰呢？真是好奇得要死。

11/27 金陽秀（攝影組）

「小天使之夜」終於登場。「遊戲促進」委員長的組織能力真是了不得。耗時幾天，採訪了現場所有的演員和工作人員，然後剪成短片，還在咖啡廳安裝了大螢幕，準備了食物。短片內容是說出自己抽到誰、再對其讚賞一番，最後談談拍攝期間的感想。

按照抽籤順序，每當公開人名時，在座的人都會捧

腹大笑。那一個半小時可以說是我人生裡笑最多的一次了。如果碰巧兩個人互相抽到對方，誕生出「小天使情侶」的話，劇組還會提供五萬元約會贊助金。

我和道具組的石昊哥互相抽到對方，但因為必須熱吻才能拿到錢，所以我們只好硬著頭皮吻了下去。

我安慰編出來的。

無論如何，希望大家多多支持《我要復仇》，畢竟是我參與的第一部作品啊。

01/08　蔡和錫（製作組）

珍寶餐廳的大嬸又打來了，每天都打來，簡直快把我逼瘋。今天她嗆聲說自己的大伯是出入青瓦臺的記者，要把這事告上青瓦臺，讓我們的電影公司傾家蕩產。

11/29　金寶妍（服裝組）

淳昌漫長的最後一天，也是《我要復仇》的殺青日，十九歲的我生平第一次參與的電影就要說再見了。我和演員、劇組的哥哥姐姐們合影留念，回程車上差點哭了出來。老天似乎看穿了我的心情，也下起雨了。

開機第一天也是雨天。忠武路有一個傳說，如果開機或殺青那天下雨，票房成績一定會很好。於是大家說，我們兩天都下了雨，票房應該會加倍地好。導演卻說，那是因為下雨天不能拍攝，忠武路的人為了自

02/26　金昌爕（音效組）

我連日熬夜製作《我要復仇》的音效。導演聲稱，這部電影的畫面外也發生了很多事，最好把所有聲音都表達出來。聽起來很酷，但意思不就是要讓我吃盡

苦頭嗎？

02/29

宋仲熙（化妝組）

雖說早有預感，但知道真相後，我還是有點氣不過。燈光組的○○○和美術組的○○○和現場收音組的○○○，導演組的○○○和現場收音組的○○○，《我要復仇》的劇組竟然誕生了兩對情侶！

啊！那些在現場生怕跟我四目相對，見到我就躲躲藏藏的男性工作人員，此時此刻就像走馬燈一樣從我腦海裡掠過。他們還說什麼「被我看上就死定了」……我是年紀不小，但你們竟敢小瞧我！下部電影是《YMCA棒球隊》，我一定要再接再厲。到時候會有很多棒球隊，應該能確保充分的男性人數。就算只來五支球隊，也有四十五個呢！光想就讓人興奮啊！

03/01

朴贊郁（導演）

我去盆唐李武榮導演家作客，在路上剛好開車經過之前拍攝的地點。張秀英（李武榮的妻子）多愁善感地嘆了口氣：「看來真的是春天了……那棵銀杏樹的新葉子都長出來了……」

我低聲喃喃：「是啊……」

■■■

每拍一部電影，《Cine21》就會要求寫一篇這樣的文章。當時正在忙電影後期製作，收到這種邀稿，導演都會很頭痛。但多年後回頭再看這篇文章，不禁讓人想起當年那些幫忙工作的年輕人。雖然當時很痛苦，但幸好留下了這些紀錄。

6 個相較之下

沒那麼糟的經典片段

#1

突然登場的恐怖份子，讓人覺得一切都已注定。殘酷炙熱的日光、荒涼的風景和偶爾颳起的沙塵，鏡頭下不穩定的構圖。人們的到來只能用聲音表達，下一秒便出現幾個不知天高地厚、叼著菸的大叔。他們慢慢走近，畫面變得空空如也，接下來另一個大叔登場。

第一擊也只存在於畫外音，遭到一行人攻擊的大叔弓著腰，受盡命運捉弄的東鎮在慌張之下俯視被割傷的雙手。這些人再次依序淡出了畫面。

#2

地獄熔爐裡的火與潑在骯髒地面上的水形成鮮明對比。所有人都戴著耳罩，唯獨柳不需要，因為他是一個聾子。他是一個被孤立的男子漢，長著一張與世隔絕、面無表情的臉。大家換班休息時，也只有他一

98

個人留下來繼續工作。觀眾可以感受到震耳欲聾的噪音，特別是沖壓機有規律的金屬聲和畫面中出現的綠色假花。

這是被邊緣化的勞動者形象。重複單純的勞動令人厭煩，這是非人性的待遇，通過固定攝影機拍攝全景/長鏡頭，呈現持續不間斷的畫面。利用寬螢幕鏡頭凸顯人物的渺小，並以反覆進出的鏡頭強調人物的動作。

#3

見到死去的女兒。從照片裡消失的女兒，突然出現在房間裡。因為是溺水身亡，所以孩子全身濕透。東鎮抱起女兒，女兒用雙腿纏住父親的腰，那是什麼感覺呢？如果是以前，他肯定滿心愛意，現在他卻因濕漉漉的冰冷蜷縮起身體。

又或者，他會對因孩子的死而陷入命運捉弄的自己產生惻隱之心嗎？孩子後悔地說，早知道這樣，就應

該早點學會游泳。這句話天真得令人發笑，同時也帶來了悲傷。女兒是本片最大受害者，也是唯一一個不抱怨任何人的人物。

#4

東鎮拷問英美。因為他是電工出身，所以利用了這個專長。選擇電刑拷問的理由是，無需接觸對方的身體。對於業餘拷問者/殺人犯東鎮而言，無疑成了莫大的安慰。不過有些接觸還是不可避免的，在連接電極前，需要弄濕對方的皮膚。面對因羞辱和蔑視而膽戰心驚的英美，這成了象徵性的強暴。

在這場戲裡，東鎮在毫不猶豫的惡魔與備受罪惡感煎熬的殺人犯間搖擺不定。英美顯得既可憐又滑稽。以一句話概括，這個角色就是一個「怪胎」。

#2

#1

#3

#4

#6

#5

#5

兩個男人終於碰面了。不知是因為水太冰冷，還是因為恐懼，柳渾身發抖。起初東鎮一臉歉意，彷彿犯了錯，他會放過這個不共戴天的仇人嗎？

東鎮幫柳鬆綁時說：「我知道你是一個善良的傢伙，所以……」直到這裡，還是原諒的氣氛。但東鎮又說：「……你應該能理解我為什麼要殺你吧？嗯？是不是？」他是在苦苦徵求柳的同意。這裡明明應該用「但是」，可怎麼一下子換成了連接詞「所以」了呢？這是下意識的激情全景和激烈特寫的衝突。

#6

柳隻身一人闖進去後，瞬間制伏了三個人，因為他無所畏懼，再也沒有什麼好失去的了，絕望賦予了他冷酷無情。

在由腐敗的綠色渲染的地獄氛圍中，柳以平靜的表情默默處理事情，青筋暴露的血管表達著他長期以來忍氣吞聲的憤怒和憎惡。柳表面的冷靜和內心的激烈，被比喻成乾冰和血水，就像在工廠重複單純勞動時一樣揮舞著棍棒。

我在柳的身上看到人類為了得到救贖，試圖以更大的罪惡作為手段的愚蠢行徑。

■■■

「選出自己心中的經典片段BEST 6」，這些媒體真夠教人難為情的。我以製作DVD音效的心情寫出了六個片段。要是有人沒看過這部片，只看到這篇文章，一定以為這是部很了不起的電影。沒錯，我寫這篇文章的用意就在於此。

極簡的表達，極大的效果
電影之於語言

如果不是無聲電影，任何電影都會有臺詞，但偶爾也會有一句話都不講的電影。例如羅素魯斯（Russell Rouse）執導的《竊賊》（The Thief, 1952）和盧貝松（Luc Besson）的處女作《最後決戰》（The Last Battle, 1983）。雖然電影有音效也有配樂，卻沒有對話。這不是因為登場人物都是啞巴，而是導演覺得人物身處孤立的情況，沒有講話的必要。兩位導演為了強調那種孤立感，沒有給人物一句喧嘩的臺詞。

自《爵士歌手》（The Jazz Singer, 1927）以來（即使無聲時代也存在音樂），早已熟悉電影語言的觀眾，尤其是喜歡好萊塢電影大量對話的人來說，這無疑成了一種酷刑。但這種痛苦換來的代價是，可以深切感受到主角的心境。

雖然程度不及前面提到的兩部電影，但也可以把《我要復仇》看成是一部少言寡語的電影。首先，理所當然的原因是兩個主角之一的「柳」是一個聽障者，他必須徹底沉默，偶爾需要講話時，才會用簡單的手語進行表達。一般情況下，他只能採取聆聽的態

度。被動性成了決定該角色的關鍵因素。

身為業餘藝術家，柳具備潛在的表達慾望，由於無法透過語言表達，壓抑的情緒最終以暴力形式爆發。假如察覺到柳染成綠色的頭髮是他失去語言表達能力的反作用力的話，那麼在電影中人物無法講話的情況，便不能只看做是單純侷限於臺詞的問題了。

第二個原因，是為了克服韓國電影中的過度說明，我大膽嘗試了極簡主義。事實上，我正是基於此原因才把柳設定成聽障者。雖然這樣講有點本末倒置，但當時我的確厭煩了商業片的囉哩囉嗦。我相信，迄今為止全世界有九成的商業片，即便臺詞減半也可以充分把故事說清楚。不僅如此，這樣反而能讓作品在藝術層面變得更加優秀。

但我之所以對那些電影感到厭煩，並非單純是臺詞多，而是非得要用語言傳達電影的核心內容。劇中男女墜入愛河時，可以透過人物特有的行動和表情傳達愛意就好，卻偏偏一定要用「我愛你」這種臺詞來解決表達的問題。

電影這種媒介，除了臺詞，還有很多固有語言。首先是演員，他們不是編劇的播放器。演員可以用表情和肢體語言表達情感，哪怕只是安靜地坐在那，也可以傳遞出勝過千言萬語的情緒。東鎮在家中與重案組刑警見面時，兩人沉默了許久。東鎮只是用遙控器打開自動窗簾，或發出乾咳聲。但包括他的坐姿在內，所有行為都很自然流露出東鎮身為資本家的傲慢本性。

電影最後，東鎮被恐怖份子殺害的那場戲也可以看到這種情況。在長達五分鐘的時間裡，觀眾沒有聽到一句對話，只能眼睜睜看著慘不忍睹的殺人過程。如果要用臺詞來表達這種情況和人物內心的話，恐怕要寫十幾行臺詞出來。特別是當東鎮拚死掙扎、想要看清插在自己胸口上的判決書時，他的表情比任何一部描寫主角之死的電影都要滑稽。在宋康昊非常規的演技下，讓這場死亡在淒慘和悲傷的基礎上，又增添了一份人生的荒謬。

其次是導演可以運用影像、音效和配樂等道具。

請留意一下《我要復仇》中柳和東鎮家的室內裝潢，同時做了頸部運動，即使他們互相仇視對方，也象徵性的表達了他們最終只會越來越像彼此的事實。由此可見，電影還可以用剪輯手法來講故事。

柳的房間狹小凌亂，堆滿亂七八糟的雜物。相反的，東鎮的房間面積大、卻空蕩蕩的。將兩個房間進行對比，便不難看出兩個人的內心世界。即使沒有語言，也能告訴觀眾這個物質上富足的資本家，內心反倒是貧窮的。

那麼在《我要復仇》中，為數不多的臺詞又是如何運用的呢？當然，我們秉承了「極簡的表達，極大的效果」這個原則。最好的例子就是東鎮死去的女兒變成幽靈回來找爸爸。在這麼長的一場戲裡，只有一句臺詞：「爸，早知道這樣⋯⋯我就該早點學會游泳⋯⋯」在極不現實的幻想場景中，使用了這句充滿童心的臺詞，充分表現出孩子的天真無邪，只把自己的死怪在不會游泳上。這與東鎮和柳把自己的不幸歸咎於他人，最終漸漸陷入罪惡深淵的模樣形成鮮明對比，進而凸顯電影的主題。

再看柳被工廠開除時，柳和主管互遞紙筆、按下指印，起身走人，整個過程中也沒有臺詞。所有人去吃午飯，只留下柳一個人待在空蕩蕩的辦公室裡，牆上的咕咕鐘報時的聲音則傳達出了單方面被炒魷魚的勞動者的心情。

此外，還有東鎮殺害柳之後接電話那場戲。醫院突然打來，說彭技師的兒子最後還是搶救無效死了。彭技師是被東鎮解僱的，一家人結伴自殺，後來東鎮在偶然目睹的災難現場救出奄奄一息的彭技師的兒子，

最後一個原因是，與前面提到的兩部外國電影一樣，為了強調人物的孤立感及無法溝通的特點。電影裡的角色都未能與他人建立健康的人際關係，特別是兩個男主角，他們之間的關係更是如此。東鎮潛伏在柳家中的那場戲，宋康昊就只是默默坐在那，埋伏在東鎮家門口的柳也是如此。兩個空間交叉剪輯了三次，此時兩人的憎惡與憤怒已經如實傳達給觀眾。兩

並把孩子送進醫院。

東鎮在災難現場意識到與自己本意無關的資本家真面目，即為了不讓所有人成為失業者，必須狠心解僱某個人，結果卻導致那個人家破人亡。在資本主義社會裡，東鎮意識到看清自己是痛苦的，但這可以用拯救一個少年得到救贖。因此救活孩子成了他的一線希望。

即使在殺害了柳和他的女友英美後，他仍認為這份希望是有效的。但就在接起那通電話的瞬間，救贖的希望破滅了。東鎮只說了一句話：「您打錯了。」他否認僅存的一線希望，決定以真正惡魔的資本家姿態重新來過。這種負面的決心在瞬間直達頂點，促使東鎮將柳分屍。最終，這成了可以用簡單一句話來形容的，最可怕的結局。

英美是臺詞最多的角色。在向柳強辯所謂誘拐罪的正當性時，她一個人說了整部電影一半的臺詞。然而這些臺詞的一半卻是毫無意義的，因為她不斷重複同樣的話。但為什麼臺詞要這麼長呢？這是因為連她自己也不相信犯罪的合理性，才會強迫的、不停重複同樣的話。此時，與其說臺詞是在「表達」內容，不如說是在「表現」內心的活動。比起說了「什麼」，更重要的是「怎麼」說出口，也就是說話的「風格」。

類似情況在英美身上出現過兩次。在東鎮執行電刑時，彌留狀態的英美近似呻吟的胡言亂語，聲稱如果東鎮殺了自己，必會遭到報復。這句話毫無意義，也沒有可信度。不僅東鎮和刑警不相信，連觀眾也不相信。這些空話不過是用來嚇唬人的。

過了一會兒，當恐怖份子出現在畫面中時，英美那句話又再次傳了出來。此時，誰也無法懷疑那句話了。東鎮後悔了，早知如此就不該把英美的話當耳邊風……但這時的臺詞也不重要，已經聽過一次的話，還有什麼好在意的呢？然而重要的是，這裡重新喚回了英美，可怕的不是內容，而是已經死掉的女人的「聲音」。在這場戲中，英美的話不是「臺詞」，而是「聲音」。

使用語言最極端的例子出現在電影的結尾，胸口插

著刀的東鎮一邊凝視被自己大卸八塊的柳，一邊喃喃自語，聽起來像是在抗議和吶喊，也像在提問，但我們始終聽不清他在講什麼。最終，東鎮臨死前的呻吟聲成為了背景音樂，一直延續到電影字幕結束。他的聲音成了一種「效果音」和「配樂」。不僅如此，儘管大家聽不清東鎮在講什麼，但這顯然成了電影中最重要的「臺詞」。

《我要復仇》是典型的冷硬派電影。在這類電影中，需要用動作表達一切。在這個冷酷無情的世界裡，連臺詞也只是「聲帶的動作」。

■■■

這篇文章刊登在某國語學者的花甲紀念論叢中。我以「電影中的語言問題」為主題，受邀撰寫了這篇文章。也許有人覺得，電影導演不拍電影，怎麼到處亂寫稿呢？希望大家能體諒我一下，這是我無法拒絕的人際關係。

冷酷無情的現實主義

類型、標題、訊息

類型

類型源於文學。我之所以不把《我要復仇》歸類為「黑色電影」，而堅持用「冷硬派」一詞，是因為唯獨在韓國這片土地上，「Noir」這個形容詞被莫名其妙的誤用、濫用。更重要的是，我在這部電影中並無意採用黑色電影的視覺主題。

眾所周知，在雷蒙錢德勒（Raymond Chandler）、達許漢密特（Samuel Hammett）和海明威（Ernest Hemingway）筆下，都存在著一種鮮明的現實主義。像是某重案組刑警喃喃自語：「夏天於我，不過是屍體快速腐爛的季節，僅此而已。」這句話就蘊含了唯物論的現實主義。

黑色電影將冷硬派小說翻譯成電影，為了進一步強調視覺效果，相對的失去了現實主義，而我對此心存不滿。說我耍帥也好，故作姿態也罷，總之這跟我不太合。即便如此，影評人還是把《我要復仇》歸類為「廣義的黑色電影」。

不管人們是否同意，我依然認為這部片展現了某種現實主義。當然，這是將世界視為荒涼沙漠的人的現實主義。越是這樣的人，越是多愁善感，所以我要多加小心。沙漠本來就是乾燥、無情、簡潔、荒唐、模糊和不可預測的空間，所以我盡可能地縮減劇本、臺詞和引文。畢竟，情感是屬於讀者和觀眾的。

標題

片名來自《舊約》。《新約》「羅馬書」也引用了「申命記」。主說：「Vengeance Is Mine.」意思是報應在我，我將回報。換句話說，就是正義由我來建立。這相當於壟斷了復仇的權利，不過仔細想想，站在主的立場報復別人的確是件可笑的事，所以這句話的意思其實是「不要復仇」……這其實也是普天之下所有復仇劇的主題。冷硬派小說家米奇斯皮蘭（Mickey Spillane）在自己著名的「麥克漢默」系列作品中也寫過《我要復仇》。今村昌平導演也拍過一

部電影叫《我要復仇》，是一部以近似紀錄片的形式講述連續殺人犯真實事件的電影。

說實話，我並不想沿用別人的電影名稱，不過斯皮蘭和今村昌平也是從舊約中拿來用的，所以又覺得這也沒什麼。但最後還是出了大事。我心存僥倖地查了一下IMDB，發現竟然有七部同名電影。從一九一二年的美國無聲電影到八〇年代的菲律賓電影！而且我知道的今村昌平的電影還不在列表中。也就是說，我的作品成了世界電影史上至少第九個《我要復仇》。出於這種情況，韓國版的《我要復仇》必須取一個別的英文片名了。

訊息

訊息來自於故事布局。比起「說什麼」，更重要的是「怎麼說」。把電影分成兩部分，前半部講述如何不得已犯罪的困境，後半部講述人物如何被受害者追殺。如此一來，不就成了一部可憐的傢伙被另一個可憐的

加害者想的是，為什麼不管我怎麼努力還是貧困，而那些人為什麼無所事事、卻能高枕無憂的過日子？

但受害者覺得委屈，為什麼在那麼多有錢人裡偏偏選中了我呢？我根本沒有加害者想得那麼有錢。電影裡的人物都覺得自己委屈。加害者一頭霧水，自己本沒有打算做這種壞事，事情卻演變成如此境地。最後，受害者即使知道那個傢伙沒有惡意做出這種事，也無法停止復仇，他也感到詫異，明明不該這樣，不是這樣的……

人生在世，終究會明白不是所有事都能按照自己的意願發展，很多糟糕的事更是如此。電影就是在闡述這個道理。與我們的善意背道而馳的宿命，與之抗衡最終戰敗的人類，這正是我們所有人的故事，也是我自己的故事。

我並無意拍如此悲傷的電影，我也很想拍一部明朗、陽光的電影，但最終還是屈服於命運的指引。

■■■

英文片名後來取為《Sympathy for Mr. Vengeance》。由我與李武榮導演一起製作，為向滾石樂團致敬，所以從《Sympathy for the Devil》一曲中選了前半部分，後半部的「Mr. Vengeance」則來自我不知道的動畫片名。

海外評價很好，所以我們把《Sympathy for Lady Vengeance》定為《親切的金子》的英文片名。但在參加威尼斯影展時發現，義大利發行商用了《Lady Vendeta》這個名字，隨後英國和美國發行商Tartan Films也表示希望能將片名縮短為《Lady Vendeta》，於是我們同意了。

傢伙追殺的可憐電影了嗎？

111

拍得多快不重要
如何製作 1

拍完《月亮是太陽的夢》和《三人組》後，您放了一個長假，期間有什麼煩惱嗎？

我的煩惱是，為什麼MYUNG FILMS那些電影公司不打電話給我呢……

MYUNG FILMS邀您執導小說《DMZ》改編的電影時，您答應的理由為何？

我一直很想拍一部跟南北韓分裂有關的電影。出道前，我第一次幫別人寫劇本，內容大致是住在西柏林的南韓電視臺特派員，為了採訪一位在比賽中奪冠的北韓女性長笛演奏家而前往東柏林，兩人墜入愛河，但南北韓的情報局硬是拆散了這對有情人。這是我寫過的唯一一個愛情故事。

為了寫好這個劇本，我查閱了大量資料，頗費了一番苦心。但就在完稿幾天後，報紙上刊出朴光洙導演即將開拍《柏林報告》（Berlin Report, 1991）的消

息。電影公司看到後，立刻放棄了我的劇本。其實除了男女主角在柏林墜入愛河，兩個故事根本沒有相似之處。因為這件事，當時準備拍攝的導演大受打擊，甚至放棄了出道機會，直接移民了。

在《三人組》後，我企畫過一部紀實電影《間諜大騷動》，講述遭北韓遺棄的笨間諜在南韓持槍搶劫被捕的故事。主角太沒用，連想叛國通敵都力不從心，反因持槍搶劫被捕，最後以違反國家安全法處以死刑。我覺得這個故事非常有趣，打算拍成電影，但當時大家的反應都是「拍什麼間諜片？你瘋了嗎？」結果我連劇本都沒寫成就放棄了。

最後是《間諜李哲鎮》(The Spy, 1999)。我和李武榮都很喜歡這個劇本，電影公司卻給出最爛劇本的評價，我一氣之下辭掉了導演。後來張鎮導演精采地改編了這個劇本，受到世人廣大好評。

所以說，我怎麼能拒絕呢？

金炫錫、李武榮、鄭成山和您都參與了劇本改寫，為什麼改掉了原著中帆賽米少校的性別？

請您談談大家各自的分工和角色。

在韓國，炫錫是我最欣賞的專業編劇，但他在處理這種題材上過於善良，所以有必要加入惡人李武榮。電影由三部分組成，關鍵劇情都是我們一起創作的，所以在共同創作過程中，很難區分哪個創意來自於誰。比如，寫到某一段時大家都卡住了，一片寂靜。我突然放了個屁，打破沉默。

這時李武榮開口說：「那就在這裡讓鄭宇真放個屁？」當然，這是個冷笑話。但我會說：「不妨一試。」最後成山會針對平安道方言和北韓人的思維、行為模式給出更具體的建議。

身為導演在改編過程中，您覺得重點是什麼？

內容再精簡一點，故事再搞笑一點。

光想到只能跟一群男演員工作，我就很迷茫。

您似乎想把國家分裂的故事拍成商業片，有感到壓力嗎？哪些部分需要特別謹慎？

我是這麼想的——我不能太有壓力！導演要是壓力太大，電影就完了！可我還是覺得壓力好大怎麼辦？（揪住頭髮）我沒有任何壓力啊！

在改編劇本的近九個月裡，有什麼趣事嗎？

導演組有李鐘龍和朴振宇。鐘龍比較灑脫，經常要求刪掉過於煽情或太囉唆的地方，甚至還會以看不順眼為由（找不出理由就會這樣講），刪掉好不容易拍好的戲份。相反地，多愁善感的振宇則希望多加一些感傷和好看的畫面（鐘龍參與過《三人組》，振宇之後參與了《禮物》的拍攝，現在想來，接到這樣的工作都是性格使然）。

有了他們，我的工作就非常輕鬆，不知道該刪哪場戲時，問他們就好。換句話說，鐘龍說要加的戲，必須加進去，振宇說該刪的地方，刪掉就對了。

改編劇本的過程中，個人有遇到什麼困難嗎？

在漫長的改編即將結束的某一天，沈在明社長愁眉苦臉地對我說：「難道你就非得跟姜帝圭[18]對著幹嗎？你明明心裡有數⋯⋯」

組成劇組時，您有什麼原則？

除了金尚范剪輯師，其他都聽從製片公司安排，因為我相信把事情交給MYUNG FILMS不會有任何問題。

18 韓國導演，著名作品有講述南北韓關係的《魚》。

請您談談李秉憲、宋康昊、李英愛、金太祐、申河均和金明秀等主要演員的選角過程。

其實我也不知道詳細過程，只有 MYUNG FILMS 針對特定角色來問我意見時，我才會表態。後來聽說宋康昊一直在猶豫要不要接下這部戲時，是崔岷植和金知雲導演在背後推了他一把（二位，謝了）。

無論怎麼看，李英愛都是世上唯一能勝任這個角色的演員，所以最先定案。

金太祐當時的經紀人趙善木一直向我推薦新人演員來演南成植這個角色，我只能裝瘋賣傻：「哎呀，這起初我以申河均年紀太大為由，連見面都沒有考慮，但後來見到他本人立刻被吸引，當場就決定請他演出。

我不太清楚邀請李秉憲的過程，但記得開機前一天，他打電話來：「我找不到這個角色的感覺，恐怕沒辦法接這部戲了。」當時我嚇個半死，後來在某次有困難，要是金太祐的話……」結果竟然成功了。

聚餐上，秉憲酒後吐真言，說那時只是想嚇唬我，我氣得差點翻桌。

李明秀原本不是主要角色，是後來才加的。製作公司覺得這個角色出場次數不多、戲份少，請一位片酬低的演員來演就好，但我不這麼認為。這角色雖然戲份少，但絕對是重要角色。他一個人要和四名演員對戲，也就是四對一，不光氣勢不能輸給那四人，還要能鎮住他們。為了這個重要角色，我親自打給李明秀：「片酬就只有一點點，演不演你看著辦……但是，不能就幫我這一次嗎？」

針對人物個性、演技指導和角色，您與演員做了哪些討論呢？

說不上什麼指導，我倒是學習了不少。我把跟李秉憲討論學來的內容套用在宋康昊身上，然後把從金太祐身上獲得的想法再說給申河均聽……就這樣來回轉圈圈，最後大家就都朝向同一個方向了。

聽聞您事前會把整個劇本做好分鏡處理，可以請您談談拍攝的方向和意圖嗎？

方向就是，即使不多說，劇組的工作人員和演員也能夠理解。意圖就是，開機前一晚要好好睡一覺。

板門店和板門橋都是另外搭建的布景，在設計這些布景時，您最注重哪一部分？

不要把錢浪費在鏡頭拍不到的地方。

為了呈現寬螢幕電影的效果，您使用了Super 35影片格式，請問您與攝影師的想法？

拍攝外景時，攝影師總覺得應該用廣角鏡頭拍攝地面的角度，我也認同。我們還談到從特寫到遠景，應該採用果斷地快速推進和淡出。

攝影師平時沉默寡言，而且有分鏡劇本，所以無需

交流太多。起初我還很擔心，但拍完一兩場戲後，感覺他就像從十年前就在用這種長寬比拍攝似的，很自然而然就適應了。

請您談談外景拍攝的過程。

拍攝「緊急出動後在山裡展開夜間搜索」時，是我們找到最具戲劇性的場所。為了選場地，我們繞了好大一圈，最後決定放棄時，忘了是副導還是第一攝影師說，再往前走走，結果找到了適合的場所。在那附近吃到的乾白菜湯也讓我一直記得那個地方。

原本蘆葦田那場戲設定在白天，但燈光師林載英建議改在夜間拍攝。大家明知夜間拍攝的難度更高、更辛苦，但為了電影還是願意赴湯蹈火。我覺得光憑工作人員的這種態度，電影就很值得一看。

我們為了在柏尼法斯營[19]和中立國監察委員會的瑞士軍營拍攝，費了好一番努力，最後還是未能如願。只能緊急尋找新的拍攝場所，我真是恨透了國防部。

您總共拍了五十八場戲，請談談拍攝過程吧。

如果扣掉拍攝插入鏡頭（Insert shot）的日子，場次應該更少。考慮到拍攝難度，我覺得效率算高了。這多虧MYUNG FILMS的精湛統籌。在拍攝最重要的北韓哨所槍擊戲時，我們邊剪邊進行了多次補拍。

還有對質那場戲，原本應該在戶外搭建的攝影棚拍，但三天前突然換到室內，又不能隨意拆換攝影牆壁，所以沒能完成複雜的拍攝。我們應該一開始就搭建跟室內一樣的場景，但誰也沒考慮到這一點。我只好趕快跟製作人提出要求，但誰也沒想到他欣然同意了，真是感激不盡。

您覺得最辛苦的是哪一場戲？

因為天氣的關係，我們吃了不少苦頭。但現在回想起來，一切順利得不可思議。我們該玩就玩，該睡就睡，還正常上下班，好像公務員。在現場跑幾個來回，一天工作就都結束了。因為各組都很盡職，導演自然就輕鬆。

拍攝期間，令您印象深刻的小插曲是？

拍李英愛洗臉、照鏡子那場戲時，燈光師林載英看著畫面，不由自主地感嘆：「呆哥[20]……」

看到演員的演技，您的感受是？

靜靜觀賞優秀演員的演技，心生敬意。

請談談在錄音過程中，您覺得遺憾和滿意的地方。

如果同時錄音效果不好，就得請演員看著畫面配音，這就是業界俗稱的「ADR」。通常另外配音達不到現場演戲時的感情，但我們會努力做到相似、甚

至更好的效果。特別是宋康昊那句：「喂、喂，你的影子過界了，注意點。」

製作南北韓士兵槍戰的混音時，為了音樂和效果音間的平衡問題，劇組內部有過不小的爭論。最後，我們將反映四個主角內心的金光石的「歌聲」，和象徵著折磨他們的體制的「槍聲」，以同樣音量混合在一起，也就是讓兩種聲音對打。

在這裡，是否能聽清歌詞已經無所謂了。重要的是四個人歇斯底里的吶喊不能被槍聲淹沒。惡夢般的混亂，意圖在於突顯這是在北韓哨所發生的槍戰。四個人建立的友誼空間毀在雙方士兵的手裡。這裡又上演了一場體制性的攻擊。此時響起的金光石歌聲，雖然被槍聲淹沒得幾乎聽不見，但他淒涼的聲音傳遞的感情卻不亞於任何一位演員。

我的意思是，一首歌也是一場戲，即使聽不清歌詞，也可以傳遞感情。這裡還有一個關鍵因素，那就是扮演士兵的臨時演員的吶喊。那些士兵是體制的象徵，同時也和電影裡的主角一樣都是獨立的個體。即

使破壞了建立友誼的空間，但他們又何罪之有？究竟是什麼深仇大恨促使他們瘋狂的咆哮、開槍呢？追根究底，這不是因為憎惡，而是恐懼吧。我相信即使觀眾無法用語言整理出這些感受，但在不知不覺中應該體會到了這些感情。

您在這部電影中靈活運用了很多電腦特效，哪些地方是您感到遺憾或最滿意的？

我覺得最後一個畫面最精采。如果沒有電腦特效，根本無法想像那個畫面。令我遺憾的是，李壽赫的影子越過軍事分界線的畫面原本沒打算用特效，但因為光線問題，只能先拍好再用電腦拉長影子的長度，結

19　Camp Bonifas，聯合國軍設於朝鮮半島上的軍事基地，位在南北韓非軍事區南部邊界以南後方四百公尺，距離板門店的共同警備區二點四公里。

20　대거（ㄉㄞ《ㄜ），北韓方言，意思類似「哇噻」。

果畫質和色感都不是很好。

您在改編劇本時就選定了〈二等兵的信〉這首歌，
用意何在？

在電影的第二部中，突顯南北韓士兵間的同質性和
異質性，從中引發喜劇或悲劇性的感情則成了關鍵。
在這裡，〈二等兵的信〉是為了強調同質性。即使南
北韓存在天壤之別的差異，但只要是軍人，不管誰聽
到這首歌都會掉淚。歌曲蘊含的思念之情超越了飛彈
問題引發的敵對情緒。「叩首道別父母走出家門的時
候」，有哪個傢伙不會流淚呢？

我要強調的是，選擇這首歌不是為了讓觀眾流淚，
而是為了讓劇中人物落淚。這是完全不同的層次。此
外還有一個理由，金光石和壽赫一樣選擇了自殺，他
的英年早逝留下了永遠青春的歌聲。

您的老朋友曹英玉負責這部電影的配樂，請您談談
合作過程和結果。

我覺得很遺憾的是，有些人認為曹英玉只是一個既
不破壞電影，又能賣很多版權的絕妙選曲人。但事實
上，他是電影原聲音樂製作人。如果用電影來比喻，
原聲音樂製作人不就是導演嗎？他的工作是引導作曲
家朝作品要求的方向，提供非常具體的指導、觀察貫
穿整部作品的想法。曹英玉非常勝任這項工作。

對電影音樂家而言，最重要的資質就是用音樂要素
掌握臺詞、呼吸、音效，甚至沉默，並且還要有運用
這些要素的能力。除此以外，還要有掌握劇情和節奏
的能力。比起音樂本身，更重要的是判斷使用音樂的
時機，我覺得在韓國沒有人比得上曹英玉。比起加入
音樂，他更擅長拿掉音樂；比起提高音量，他更注重
降低音量。從這一點來看，曹英玉的確是一位立場堅
定的音樂人。

請您談談最後一場戲（黑白照片）的分鏡和意圖，以及您對結果的想法。

其他場戲就算了，這場戲我不想解釋太多，我希望留一些遐想空間給大家。與其權威的講解「拍攝意圖」，我只想以一個觀眾的身分說幾點個人的主觀感受。

那張照片總是讓我喚起這些想法：第一，他們幾個要是不認識彼此，就不會發生不是你死就是我活的悲劇，可以各自相安無事、健康的退伍……所以我選擇以靜止畫面來定格那個時間點。

第二，如果他們四個不是主角，而是主角平凡的後輩，是不是會繼承職守軍事分界線的任務，就那樣一直站在那裡呢？第三，看到李壽赫對美國遊客比手勢，我也很想下意識地想喊一句：「你們知道我們的痛苦嗎？……滾開！」

專業人士試映會後，您的感想為何？

看到演員和工作人員都很喜歡這部電影，我幸福得差點哭出來。但也冒出另一個想法──也許有一天，我會拍出他們不喜歡的電影，絕不能只滿足於此刻的心情。

阻止戰爭。

您希望透過本片傳遞什麼訊息？

觀眾對於誰先開槍、射了幾發子彈眾說紛紜，身為導演的您有何看法？

如果電影拍得太明瞭就太無聊了，這讓導演怎麼活啊？

在各種影評中，有您想提出異議或印象深刻的嗎？

有人批評這部片是在蹭南北關係變化的熱度、追趕潮流而做的企畫，我覺得連反駁的價值都沒有。

關於李壽赫自殺，有人說對其施以嚴懲是為了照顧那些因與敵方成為朋友而感到不適的觀眾的情緒，但這也與我無關。這就跟女性主義者認為《末路狂花》（Thelma & Louise, 1991）的結局是在懲罰不想輸給男性的女主角一樣。

壽赫的死，只是我自成為導演以來，下意識透過作品所表現的「罪惡感」，因為他知道所有悲劇都源於自己。此外，電影並沒有把重點放在南北韓的對立上，而是更集中在個人與體制的拉扯。

白基琓 21 先生雖不是電影人，卻說：「李壽赫不是自殺，而是被體制所殺！」聽到老先生這句話，我體會到了閱讀李明世導演和江韓燮影評人的文章時所感受到的喜悅。

有令您印象深刻或希望記住的觀眾反應嗎？

一位阿珠媽在官網上留言說，南北韓的士兵都死了，怎麼最後在黑白照那一幕又都活過來了，是不是搞錯了？

沒錯，我就是想讓他們起死回生，才拍了那個畫面。

我可以無後顧之憂地坐計程車了。

站在導演的角度，您覺得拍攝本所的前後有什麼不同？

對您而言，《共同警戒區 JSA》具有什麼意義？

讓我感受到，有時電影也會對現實造成巨大影響。

電影上映後，掀起一股不受控制的風波，所有報紙社論都在談論，國會議員集體觀看，還希望跟我和演員合照，全國人民都體會到了結局的苦澀。未來我的人

生似乎都無法擺脫這部電影了，所以我得趕快去拍下一部。

■■■

「呆哥！」是北韓人在讚嘆時說的話，是鄭成山教我們的。電影中，宋康昊和申河均看到高素榮的照片時也說了這句話。我和金光石大學同屆，但素不相識。在製作《共同警戒區JSA》電影音樂期間，我聽了五百遍他的歌。當年金光石在世時，我並未察覺，但聽到他的死訊後，這才意識到因為有了他，我們才挺過了八〇年代。

可以無後顧之憂地坐計程車的意思是，我終於賺了點錢。

21　韓國民主運動家。韓國民主運動的象徵歌曲〈獻給你的進行曲〉，歌詞正是改編自白基琓先生的詩作。

殺死「我」

如何製作 2

聽說您在拍攝《共同警戒區JSA》前，曾籌備過《間諜李哲鎮》和《天地男兒之激進黨員》(Anarchists, 2000)。在籌備這兩部電影後，為什麼又決定拍《共同警戒區JSA》? 本片是如何延伸那兩部電影的主題呢？

因為我與製作公司意見相左，所以放棄了《間諜李哲鎮》，《天地男兒之激進黨員》是因為要製作《共同警戒區JSA》而做出讓步。雖然前者受到身邊人最苛刻的評價，但我至今仍非常喜歡這個劇本。後者也是我喜歡的故事，而且受到外界的普遍好評。

當初我是為了拍這兩部電影而寫劇本的，但後來換了導演，所以故事有了新的詮釋。我切身感受到同一個故事出自不同人之手，會有多麼大的不同。如果《魔鬼總動員》(Total Recall, 1990) 不是由保羅范赫文 (Paul Verhoeven) 執導，而是按照原計畫由大衛柯能堡 (Dave Deprave) 拍攝，又會誕生出怎樣的電影呢？

要說《共同警戒區 JSA》延伸了什麼……《間諜李哲鎮》也是講南北韓的分裂問題，可以說主題和內容都在同一條延長線上。《天地男兒之激進黨員》則從導演的態度，即嚴肅、謹慎、成熟地追求所謂「高完成度」的態度，從這一點來看，還是有一點相似。前者想請宋康昊，後者想請李秉憲，結果這兩人都參演了《共同警戒區 JSA》。

在您想拍的電影中，又或者在您已完成的三部電影中，本片具有怎樣的意義？

先回答第一個問題，這部電影籌備的時間太長了，整整用了一年半。按照這個速度搞下去，一輩子能拍幾部啊……真是教人擔憂呢。

其次是，這是我第一部想擺脫好萊塢B級片影響的作品，而且有意識的做了一番努力。這部電影的性質要求我必須這樣做，但另一方面也因為我意識到B級風格的電影得不到人們的尊重。人們輕視這種類型的

電影（當然，也可能是因為我沒有徹底選擇一條路走到底的關係）。

因此，像《共同警戒區ＪＳＡ》這種能夠帶來感動、傳達感人故事的電影，就只能按照眾人所期待的最佳方式來完成。也就是說，如果這樣做你們才肯傾聽我的故事，那我就照你們的意思去做。萬事起頭難，但有了第一次，接下來就不是什麼難事了。

從我目前為止的努力來看，未來的電影人生可能會追隨尼爾喬丹（Neil Jordan）和柯能堡，走向性質完全不同的兩個世界，即遊走於主流與獨立之間。

不管是《三人組》還是《共同警戒區ＪＳＡ》，您的電影片名似乎都走平實路線，您是如何決定片名的？

自從第一部電影有了失敗的教訓後，我便喜歡上不招搖的片名。當時，忠武路比較重視片名，所以就算不符我的個人喜好，有時還是會取一個華麗的名字。這次的原著小說《ＤＭＺ》是「非武裝地帶」的

意思，但這個名字跟內容完全不搭軋，只能改一個標題。最初我提議改成《ＪＳＡ》，又覺得不夠親切，所以聽從製作公司的建議進行補充。

不只是決定片名，生活中我也是直來直往的性格。我可做不出為了取一個像樣的片名，跑去教保文庫翻閱詩集那種事。

聽到朴贊郁導演準備製作《共同警戒區ＪＳＡ》的消息時，「南北問題」的題材讓人很意外。您為什麼會選擇這種題材？

我只是接受了ＭＹＵＮＧ ＦＩＬＭＳ的提案而已。當然，接受他們的提案也是有理由的，作為八〇年代的人，我希望可以表達自己對所處時代的看法。

大家在談論革命時，我沉迷於Ｂ級片和希區考克（Alfred Hitchcock），但在人們為網路、風險投資和《駭客任務》（The Matrix, 1999）爭論不休的當下，我卻又打算拍這種電影。我是那種需要不斷確認自己

是否逆風而行，才能感到舒心和安定的人。

拍攝南北問題的電影，姑且不論題材的選擇，很容易忽略意識形態或陷入啟蒙態度的陷阱。您最引以為戒的是？

這個問題似乎是在自問自答。正如您所說的，不表明任何政治立場的態度是非常投機取巧的，而且會讓人提不起興致。相反的，我也沒有想向觀眾灌輸某種教訓的意圖。「啟蒙」一詞讓我心存芥蒂，在現代哲學中，這依然是一個熱門話題，而且我的想法也在不斷改變。我只想說，雖然情緒上流露出令人不快的感覺，但從政治角度來看仍是有效的。

不論電影的完成度，僅從意識形態和南北問題來看，您對《間諜李哲鎮》和《魚》（Shiri, 1999）有何看法？

我覺得即使有人說《魚》是「為了娛樂而選擇南北分裂問題」，姜帝圭導演也不會生氣。電影只是表達成這樣而已，意圖並沒有錯。如果是用詹姆士龐德那種冷戰式的善惡二分法來說故事，絕不可能創造出這樣的票房。

不可否認的是，電影中崔岷植那段有名的「漢堡論」與藝術性並無關連，卻打出政治性的一拳。《間諜李哲鎮》的重點是打破了長久以來的禁忌，塑造了一個令人同情的南派間諜角色。出於這一點，電影獲得了外界好評。張鎮導演當然很優秀，電影公司企畫部也功不可沒。《共同警戒區 JSA》不是從天而降的電影，它不過是在兩位前輩鋪好的路上又前進了幾步。

本片在意識形態的偏向性與啟蒙態度上都非常節制，不得不視為一大美德。那您對南北統一有何看法呢？

我很擔憂民族主義，特別是韓國人過度的民族主義傾向。所以在寫《天地男兒之激進黨員》劇本時，也強調了人物是一群超越獨立運動的範疇，追求無產革命的人。但這並不代表抑制本能的民族主義情緒。

我個人認為，與其強調南北統一的正當性，不如從邏輯和現實角度來講解分裂狀態的不便，尋找可以說服人們接受這個現實的方向。而且在談論統一之前，有必要強調阻止戰爭的重要性。雖然大家都習以為常了，但事實上，韓半島仍是一個隨時可能爆發戰爭的地方。

想必您在準備這部電影期間，一定看了很多與南北問題有關的作品。有哪些作品令您印象深刻呢？

我一部也沒看過。

提到朴贊郁導演，首先會讓人想到您出版的著作和在各大雜誌發表的文章，這給人們留下了「影痴」

的印象。大家會去推測，身為一位影痴導演，您應該會把看過的電影或經驗融入自己的作品。請問您在拍攝本片時，有沒有想起某位導演或某部電影呢？

完全沒有。不要說想了，只要發現與既有電影相似之處，我都會毫不留情的刪掉。

對您個人而言，板門店的形象（不是意義）是什麼？

就像電影裡那樣，南北韓的軍人隔著一道又窄又矮的混凝土牆，面對面的站著，其中一人低聲嘀咕：「喂、喂，影子過界了，注意點。」

《共同警戒區ＪＳＡ》從預算和選角來看也是大製作。有沒有特別感到壓力之處？

拍攝進入尾聲時，因為超出了一點預算，那個製作人偷偷跑來透露消息，說只有首爾達到五十一萬觀影人次，才能勉強達到損益平衡，我差點暈過去。

他見我大受刺激、心煩意亂，又好心安慰我不要太在意那些，只要考慮作品的品質就好。我感受著他拍打我肩膀的觸感，心想，「我們是不是立場對調了？」

我至今仍覺得，與其說這是一部大製作的電影，更貼近於這是「料好實在的好東西」。

從《月亮是太陽的夢》和《三人組》可以感受到您對個人風格的思考，及對自己追求的電影的意識。從這點來看，《共同警戒區 JSA》似乎少了這種感覺。您覺得本片反映了自己的哪些思考呢？

我努力抹去自己，嘗試溝通勝過表達；比起少數的影迷，更重視大眾；重視主題勝過自我意識；比起風格，更在乎感情；比起美學，更追求政治學。為了最

大程度的抹去導演的存在感，我真的盡力了。所以無論結果如何，我都會為此感到驕傲。

如果用一個主題或關鍵詞把您過去的三部作品連在一起，您覺得是？

當然是「罪與救贖」。也許這跟我在天主教環境下長大有關，雖然現在不是教徒，但我從小就對這種問題很感興趣。您是不是想到了馬丁史柯西斯（Martin Scorsese）和阿貝爾費拉拉（Abel Ferrara）？但我並不是像他們一樣，在親戚和鄰居都是天主教的環境下長大，韓國的天主教與義大利、愛爾蘭的情感截然不同，影響力也會大打折扣。

還有就是「惡性循環的暴力」問題，我的意思是指犯下暴力罪行後，又以暴力來尋求救贖。這一點，我也無法與在犯罪和黑幫世界長大的紐約「暴力祭司」一較高低。對我而言，更重要的是在國家和階級權利的暴力下痛苦掙扎，最終只能以暴力做出抵抗的韓國

138

現代史的悲劇。當然，這不可能表現在每部作品中，但這種想法早在我的內心根深蒂固。

在李壽赫、吳景弼、南成植、鄭宇真和蘇菲這些角色中，哪個人物與您更接近呢？

沒有，如果非要選一個，我覺得是中立國監察委員會的瑞士少將寶塔。他是坐在安樂椅上的人類學者、不付諸行動的人道主義者，他的優柔寡斷、搖擺不定的理性和冷漠的性格與我相似。

蘇菲這個人物是中立國監察委員會派遣的第一位女性軍人，也是在本片登場人物中，唯一思考自己身分認同的人物。有別於其他偶然成為朋友的男性軍人，她被塑造成一個擁有戀父情結的角色。您特別設定這個女性角色的原因是什麼？這位來自中立國的女軍官除了站在中立角度敘事，還有其他意義嗎？

這個角色在原著小說中是男性。改為女性的理由很簡單，就是為了塑造一個徹頭徹尾的異鄉人。一個瑞士人莫名其妙被派遣到南北對峙的現場，還是韓國人最討厭的混血兒，甚至是闖入男性社會的女性⋯⋯在那裡，她成了所有人討厭的對象，成了沒有人支持、孤獨的旁觀者。她就像淪落到南部山區，被一群鄉下人包圍的紐約黑人偵探。

電影談論了韓戰當時，巨濟島戰俘收容所裡不認同南北任何一方的七十六名戰俘，這場戲顯明地展現本片的意識形態。您希望藉此傳達什麼訊息呢？

該怎麼說呢，這不能說是我的政治路線，但我很難否認內心深處其實存在著想要把那群人神祕化、浪漫化的慾望，才會將他們塑造成永遠的局外人、流浪的荷蘭人，或無政府主義者。

我是受崔仁勳《廣場》影響長大的一代，所以我想把小說結局和這部電影的前史連結在一起。但我的野

心有點過了頭，以至於寶塔少將向蘇菲講解巨濟島那場戲過於說明化了。我很清楚這一點，但還是決定加進去。

蘇菲為什麼把父親的照片摺起來，進而無視他的存在？儘管她在中立國瑞士出生長大，但父親曾是北韓將領這件事始終讓她放不下嗎？

她不是無視，而是憎惡。原著也提到這一點。我猜測父親在瑞士教孩子毫無用處的韓語時，應該有虐待過孩子，所以我在劇本初稿裡，把蘇菲回到日內瓦，到養老院探望父親設定為故事結尾。在那個版本中，蘇菲幫昏迷不醒的父親剪指甲，從而結束了多年來的敵對。

為什麼選擇李英愛演蘇菲這個角色呢？她在電視和廣告上的形象與本片角色有著明顯的反差。

反差？因為太漂亮了嗎？漂亮也是錯嗎？對於該由誰來演這個角色，我從未有過苦惱。與白人的混血兒，法律系畢業高材生，英語表達能力流暢，演技出色⋯⋯除了她還能有誰？

還要補充一點，那就是英愛不是性感的演員，因為我覺得這個角色不能太性感（英愛，對不起）。除了劇中人物看不起女性，蘇菲無需釋放任何女性魅力。我想像中的蘇菲等於是男性扮演的女性角色。無需展現男性魅力的角色比比皆是，所以為什麼女性角色一定要賣弄女性魅力呢？

還有，比起《軍官與魔鬼》（A Few Good Men, 1992）中，黛咪摩爾（Demi Moore）的強壯感，英愛這種弱不經風、仍咬緊牙關對抗不義之事的樣子，不是更打動人心嗎？

我很好奇為什麼要派女軍官去調查真相，也覺得您是不是想把本片拍成「酷兒電影」？您對此有何看法？

真不愧是影評雜誌《KINO》！您提出一個很尖銳的問題，但我無可奉告。不過為了隨時否認這種解釋，我要提一下，南成植的錢包裡放著高素榮的照片。當有人指責「在軍隊電影裡的錢包裡放著同性戀元素會不會太老套」時，這場戲無疑成了我應對的籌碼。

您是怎麼想到這句臺詞的呢？

吳景弼和李壽赫輪流說：「誰拔槍快不重要，重要的是有多冷靜。」這時，感覺兩個人更近了一步。

聽您這麼一說，我才感覺到這句臺詞很像《殺無赦》（Unforgiven, 1992）中，金哈克曼（Gene Hackman）對三流作家講的話。當時，我們先拍了吳景弼的戲份，過了很久才拍李壽赫時，我突然想起這句話。

拍攝期間我常使用的戰略是，把同樣的鏡頭放在不同的脈絡，使其產生完全不同的意義，所以突發奇想：「也許臺詞也可以這樣運用？」記得當時在等我修改劇本的副導嘀咕說：「拍得快不重要，重要的是電影能在電影院掛多久。」

您是如何請到李秉憲和宋康昊的？對他們有什麼特別要求嗎？宋康昊已經在電影《魚》中演過韓國警察，並以《犯規王》（The Foul King, 2000）等電影給觀眾留下喜劇演員的形象。但在本片，他要飾演最沉著冷靜、掌控局面的角色。您在選角時也很煩惱吧？

我總覺得秉憲是那種無需刻意準備就能發揮好的演員，所以我才引導他，結果他在電影中展現出迄今為止比任何一部電影、電視劇都要出色的演技。有這樣的結果，我可說是功不可沒。

在五個重要的登場人物中，最難的角色就是李壽赫。我希望他能演出「最健康、平凡的年輕人」，但站在演員的立場，最平凡的角色是最難演的。我要為完美完成任務的秉憲鼓掌。

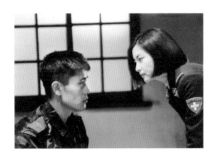

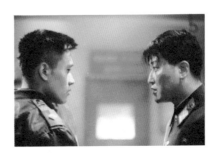

人們似乎對宋康昊存在某種誤解，他並不是一位優秀的喜劇演員，而是一位優秀的演員。他對人物獨特的解析和變化無常的演技，在韓國電影史上是獨一無二的。人們對於哪個演員適合哪個角色的問題，存在狹隘的思維。我覺得，一個好演員不管演什麼角色都適合。像康昊和秉憲這樣優秀的演員，即使對換劇中角色也絲毫不成問題。我也很想稱讚金太祐和申河均，但您都不問我，真是鬱悶。

與其說這部電影是在錯綜複雜的敘事中與觀眾進行推理遊戲，我覺得更像是在尋找南北韓軍人隱藏的祕密，直到第三部才揭曉答案。您為什麼把故事分成三部，又是以什麼方式實現的？

在第一部中，觀眾先是莫名其妙地看到槍戰的結果，但不明原因。這時的神祕氣氛其實是一種騙術。接著在第二部，彷彿又開始了另一個故事，所以根本沒有人在乎之前埋下的謎團。這裡只講述了偶然相

遇的南北韓軍人成為朋友的過程，時而幽默、時而哀傷。但觀眾又不能以輕鬆的心情觀看，因為他們已經知道這幾個人會互相殘殺。觀眾只能懷揣著忐忑不安的心見證他們的友誼。從這一點來看，就與我們關注的真相，以一個異鄉人的視角目睹悲劇，為南北韓軍人互相掃射的畫面又增添一分悲傷。

到了第三部，故事主軸又換成蘇菲，她傳達了事實南北交流，期待南北和解的心情不謀而合了。

拍攝順序怎麼安排？過程中有更改嗎？

我們先拍了第二部，因為英愛當時正在拍電視劇《火花》，所以先完成了沒有她的戲份。中間沒有更改。

蘇菲首次派遣到韓國，剛好看到像是長官級的韓國軍官呵斥屬下：「戰爭沒那麼容易爆發」、「沒有中立，只有選擇」，還狠狠踢了屬下的小腿。在這場戲中，南韓軍官反倒比金明秀飾演的北韓軍官更顯危險和殘

暴，讓人聯想起對軍隊高層的批判，還有蘇菲看到這一幕時的態度。您對軍隊有何看法？

我要聲明一點，我絕對不是只對韓國軍隊懷有敵意。那位軍官代表的是整個南北韓、乃至整個體制的角色。也就是說，這群人象徵著從南北分裂中受益的群體，以及不希望南北局勢有所改變的勢力。這個人物之所以比北韓軍官看起來更顯危險和殘暴，只是因為他的軍階更高。

說到軍隊，問題完全來自於南北韓都在採用的徵兵制。要是可以改成自願入伍，就不會有跟我一樣心懷憤恨的人了。我們迫切需要裁軍和志願役，所以必須盡快簽署南北韓終戰協議！

在保守媒體看來，電影中確實存在親北因素。或許正因這一點，即使沒有任何特別刺激、煽動的內容，還是被列為十八禁。您有何看法？

受訪的此刻，我們仍在等待重審結果，所以不便表明立場。不過我想強調一點，我只是針對所有北韓人中的兩個人進行描寫，我根本不喜歡北韓的體制。

我覺得從陰謀論角度來看，情節本身就是一個大騙局。也就是說，偶然踩到地雷後展開交流那場戲，等於預告了他們的死亡，蘇菲不過是陪襯。我之所以這麼認為，是因為南韓軍官從一開始就對槍擊事件無動於衷，還和美軍一起偷偷觀察蘇菲。您怎麼看？

我覺得很荒謬。

在第三部最後的對峙中，鄭宇真非死不可嗎？

他不光是死，而是身中八槍、頭骨破裂、手指斷掉，死得慘不忍睹。這都是我們內心對赤色份子的恐懼爆發的結果。具諷刺意味的是，暴力總是來自於自

已對對方的恐懼。

南成植和李壽赫必須自殺的原因是什麼？

看來您是真的不希望主角全死光啊。電影裡只是提到南成植陷入昏迷，最後也沒有一口咬定他死了啊。這樣是否能帶給您些許安慰呢？其實，我們還準備了李壽赫不死的結局版本。

事件發生五年後，退伍的壽赫為了見成為軍事教官的景弼，坐飛機前往奈洛比……雖然這是Happy Ending，但從他們只能在第三國家見面來看，結局仍是Unhappy Ending。我們在剪輯室裡苦惱了很久，綜合大家的意見，選擇了現在的結局。但我至今仍懷疑這個選擇是否正確，因為我很喜歡另一個結局。

照片。為什麼四人沒有同框呢？既然南成植特地準備了美術用品送給鄭宇真，那他為什麼不一起合影留念呢？

我不是喜歡金氏父子才拍這部電影的，也不是討厭他們而故意那樣拍。在電影裡，他們不是特定的領導人，而是一切體制的象徵。從這種意義上看，無論好壞都應該排除他們。之所以沒有使用自動快門，是想讓南成植獨立出來，畢竟這場悲劇源於他的瘋狂。

李壽赫死亡的畫面，從拍攝鏡頭角度來看，讓我聯想到布萊恩狄帕瑪（Brian Palma）的電影《角頭風雲》（Carlito's Way, 1993）中艾爾帕西諾的死。

真不好意思，我不記得狄帕瑪拍的那個畫面了。

在《共同警戒區JSA》中，我們使用了搖臂攝影機來達到旋轉鏡頭的效果。《角頭風雲》是不是旋轉鏡頭，我就不得而知了……

儘管四人已經成了互相交換禮物的朋友，南成植還是心存顧慮：「**我們是不是受騙了？感覺怪怪的。**」拍照時，他也故意去遮擋金日成和金正日的

總之，那顆鏡頭與第一部中南成植跳樓相呼應。壽赫因成植自殺而感到自責，所以他在依然血跡鮮明的自殺現場選擇了結束生命。我們為了表達壽赫的感情，使用了同樣的拍攝技法。值得注意的是，兩個人的臉都是倒過來的。如果正著拍，那背景就會倒過來。換句話講，這裡再次登場的主題是個人與體制間的矛盾。

李壽赫明明是九〇年代的軍人，卻很喜歡聽韓大洙和金光石的歌。您在《三人組》也用了野菊花樂團的歌，選擇這種存在時間差的歌曲是導演的個人喜好嗎？

近幾年的韓國電影，像是《傷心街角戀人》（The Contact, 1997）、《約定》（A Promise, 1998）和《沒好死》（Die Bad, 2000）都在使用外國歌曲，這似乎成了一種慣例，您卻不是這樣。

這倒不是因為我是一個民族主義者，選用老歌其實

沒什麼特別理由，一來是因為所有人都在使用西洋流行樂，二來是如今很少有像樣的歌了。雖說全仁權、韓大洙和金光石的歌有些年代了，但他們的音樂沒有被時間淘汰，都是經典歌曲。所謂經典，就是百聽不厭。

南成植用高素榮的照片騙大家說是自己的女朋友。您是覺得高素榮演員能迷住北韓軍人嗎？那麼多演員中，為什麼選中高素榮？

MYUNG FILMS 最容易獲取肖像權許可的女演員就是全道嬿和高素榮，我們判斷在兩者之間，後者更能吸引北韓男子（道嬿，對不起）。但我們沒有使用高素榮本人提供的照片，因為一看就是明星，一點都不像平凡軍人的女朋友（素榮，對不起）。

我個人印象深刻的是，蘇菲去調查南成植的妹妹，妹妹穿上人偶服上臺工作後，留下蘇菲一人在後

臺。這種職業並不常見，您是怎麼想到的？

您是說遊樂園那場戲吧。首先，我選擇了與枯燥無味、殺氣騰騰的軍事基地形成鮮明對比的場所。第二，我想呈現出世人對這場悲劇的漠不關心，只顧開心玩樂的心態。當蘇菲問她：「妳一點都不擔心李兵長嗎？」秀靜只是不以為然地回答：「我和壽赫的感情沒那麼好。」

第三，即使親眼目睹後，秀靜也只是說：「那張臉我好像在哪見過。」在這裡，需要適當的吵鬧喧嘩。當快想起什麼的時候，秀靜便戴上了動物頭罩。最後，秀靜戴著頭罩問蘇菲：「我臉上有什麼東西嗎？」這裡是我很喜歡的幽默風格，在試映會上卻沒有逗笑任何一個觀眾。

為什麼選擇 Super 35mm 影片格式拍攝？

這是 MYUNG FILMS 的提議。可以嘗試寬螢幕電影鏡頭，這在韓國是很罕見的機會，沒有導演會拒絕這種提議。因為費用相當驚人，不僅攝影機租金高，而且由於鏡頭的關係，要動用好幾倍的照明設備。此外，韓國的現實是，幾乎都在用開放式的處理方法來拍攝戶外夜景，所以寬螢幕鏡頭顯然是不可能的。我們只能調整一般的攝影機，使用原有的鏡頭。Super 35mm 因此成了拍攝寬螢幕電影最經濟的方案。最近好萊塢也常使用。

寬螢幕電影鏡頭的比例好在哪裡呢？一提到「寬螢幕」，人們便會先入為主的想到《阿拉伯的勞倫斯》（Lawrence of Arabia, 1962），但並不一定都是那樣的。首先，我們可以從寬螢幕鏡頭拍攝一望無際的野外遠景。比如在《共同警戒區 JSA》中的蘆葦田和雪地等畫面就發揮了作用。

其次，出乎我們意料的，這種寬高比很適合拍攝四名軍人聚在一起的畫面。最後，很有趣的是，這種鏡頭需要大膽的特寫。由於左右的寬幅，為了不拍到不相干的人，需要果斷地拉近大特寫。這種大特寫在拍攝人物雙

眼時，便能大放光芒。更何況是當這種勇敢的特寫遇到大膽的遠景時，又會產生怎樣的火花呢？那簡直就是塞吉歐李昂尼（Sergio Leone）式的剪輯快感。

電影裡貓頭鷹的視線意味著什麼呢？

那不是貓頭鷹，是雕鴞。這傢伙是一個目擊者，既中立又不會做出評價、冷酷的歷史之神。它同時也是在理性沉睡之夜展開活動的瘋狂象徵。最後，雕鴞瞳孔的形狀是在這部電影中經常出現的圓形概念……如果這讓您聯想到了黑格爾提到的「米娜瓦的貓頭鷹」，那我的回答是「絕對不是」。

電影中的板門店和「不歸橋」都是搭景，除了再現這些實際空間，您還以什麼特別的方式搭建外景嗎？

我們只是在能力所及的範圍內，盡量還原真實場景，畢竟這不是在拍《斷頭谷》（Sleepy Hollow,

1999）。要說有什麼例外，那應該是北韓哨所的地堡。事實上，我們不知道是否存在那樣的空間，只是為了營造一個隱密氛圍的場所。

我們還在辦公室和病房安裝百葉窗簾，好讓影子投在人物的臉上。當然，這不是為了模仿東尼史考特（Tony Scott），而是在描述真實與虛偽交織的狀況時，百葉窗簾的影子有很好的效果。

所有事件都發生在夜晚，您如何拍攝夜晚場景？

孤獨。對這些人而言，這是生死攸關的問題，體制卻不會考慮這些個人因素，而是只朝著事先得出的結論前進。從這種意義上來看，蘆葦田、成植墜樓和壽赫自殺這幾場戲與劇本不同，都改到了夜晚。

我個人覺得鏡頭拍攝南北的視角有所不同。您是以什麼原則處理南北相關的故事情節和拍攝視角的？

剛好相反。電影的關鍵是一視同仁，不區分南北。人物所處的空間意味著體制，從壓制個人人道主義的體制來看，南北韓其實存在著共同點。

在吳景弼幫外國遊客撿回帽子時，從俯瞰到最後的黑白照片，您似乎都沒有進行剪接，而是採用一鏡到底的手法。您是怎麼獲得這個靈感的？

電影裡先出現「板門店觀光」的畫面。北韓人民軍幫遊客撿回被風吹跑的帽子。美軍軍官開玩笑說，在南韓接北韓遞來的東西都是死罪。這場戲是為了支持廢除國家安全法而拍，但僅因這個理由，很難保證這場戲不會被剪掉。加上它對劇情沒有任何影響，所以在調整電影時間時也很容易被剪掉。

為了不讓剪接師和製片剪掉這個畫面，於是我決定再用一次。四名軍人在素不相識的情況下，偶然因為美國遊客拍的照片……以此作為結局，難道不是一種

諷刺嗎？當時就是這種策略。

本片中，哪個經典片段最能反映您的意圖？

當然是「巧克力派」那場戲了。一無所有的北韓人自尊心比誰都強，他們那股爭強好勝在那場戲裡表現得淋漓盡致。在最簡單的剪輯和調整中，只憑演員的演技營造出強烈的氣氛。嚴肅和幽默交織在一起，很令我滿意。

NG最多的一場戲？

雖然難以置信，但NG最多的是從北韓丟信過來、掉在地上的戲。因為總是出鏡，所以拍了二十多次。其他場都沒有拍很多次。這部雖然是大投資，但只用了很少的膠片，這完全要歸功於專業的劇組和演員。

對比最初的構想和劇本，按照現場的感覺和狀況更改最多的是哪場戲？

軍人們捨不得的離別戲，以及蘇菲跟壽赫道別。原本都做好了準備，但拍攝時冒出新的想法，突然覺得原有內容很不自然和老套……總之就是很不滿意。不只現場的攝影機和剪輯，連臺詞也都改了。劇組和演員聚在一起，逐一進行討論和修改。那瞬間真是感動到要流淚。比起我一個人去想這些事，大家齊心協力讓我覺得踏實多了！

您接下來構思的作品是什麼呢？可否簡單介紹一下，還有我們什麼時候能看到這部作品呢？

應該會二選一吧。其中一部是名為《蝙蝠》的吸血鬼恐怖電影，更近似於宗教電影的恐怖片。雖然沒有出現長著尖牙的人物，但惡魔會直接登場。

另一部是描寫誘拐犯和誘拐兒童的父親立場的電影，名字還沒確定。這部電影講的是階級問題，可以說是一部極為殘酷的極簡主義電影。拍完這兩部電影後，我想把人民革命黨事件[22]拍成紀錄片。至於什麼時候能看到我的下一部作品，那就要看《共同警戒區JSA》的票房成績了。

■■■

這是《KINO》邀約的書面採訪。「電影名未定」的電影就是後來的《我要復仇》。《蝙蝠》已經開始進行，但人革黨事件的電影始終遙遙無期。看到《總統致命一擊》（The President's Last Bang, 2005）的事態[23]發展，我心想，看來是沒戲唱了⋯⋯這成為我的一個心結。

22 朴正熙軍政府統治下的韓國中央情報部，以「社會主義制度問題」為由冤殺八人，十五人遭到錯判的歷史事件。

23 韓國導演林相洙於二〇〇五年製作的黑色幽默電影，取材自朴正熙的刻畫引發爭議，導致朴正熙之子朴志晚向電影製作方提告。

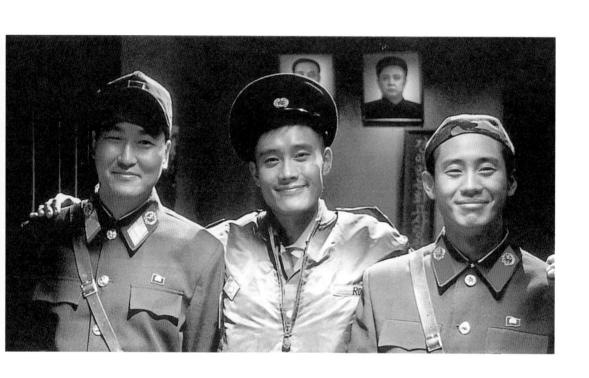

讓人共旗飄揚

拍攝小插曲

正在拍的片需要一些北韓的畫面。經過長時間的物色，最後選擇了某地方私立大學的本館。過去某位獨裁者曾干涉過這所大學的建築風格，一眼就能看出該建築與北韓某建築十分相似。製作組笑說，看來極權主義政權之間也存在相通之處啊。只要掛上人共旗[24]，在屋頂豎幾個金日成主席提筆的字，這所學校就能搖身一變成為無可挑剔的北韓陸軍醫院。

我們計畫拍一天外景，過幾天再來拍室內景，沒想到第一天還沒拍完就出事了。學校和附近的警察局接連接到電話，「主思派占領了學校！」、「北韓的空降部隊侵入掌控了地區！」

教授開始喝斥「輕率同意拍攝」的行政人員，被誤解成極左激進主義團體的總學生會也只能重複地說：

「我們的立場變得很尷尬。」

即使我們前一天已經通知了警察局，最後還是不得不撤離。我們再也不能去那所學校拍攝了，最後因為

<hr>

[24] 北韓國旗簡稱。

找不到適當場所，只好無奈地放棄剩下的戲份。

在發現遠處飄揚人共旗的瞬間，當地人腦海裡似乎掠過了八〇年代不厭其煩出現在電視上的全共鬥25占領東京大學的畫面，或電影《魚》中的特殊八軍團。

甚至還有一些人看到飄在春風中的花瓣，堅信自己看到了成批的降落傘。

這就像北韓軍人錯聽口號、犯下野蠻暴行一樣。可信的北韓觀察員證稱，北韓軍人非常害怕美國突襲，就像南北的人隔著三八線，都在害怕對方進攻。但問題是，隨著對對方先發制人的進攻產生恐懼的時間拉長，反而會被逆襲來結束這種恐懼的誘惑所吸引。有趣的是，這正是我在《共同警戒區 JSA》裡要講的故事。

■■■

這是我們在大邱嶺南大學經歷的事，當時真的有人打電話報警說看到了幾百隻北韓軍人的降落傘從天而降。自從經歷了這件事後，我再也不相信UFO了，全都是幻覺。

25　全學共鬥會議。是日本大學在一九六八、六九年的學生運動。其中，東大全共鬥提出了「大學解體」、「自我否定」等主張。

154

想說給「你」聽的故事

訪問我自己

電影快拍完了，最近心情如何？

拍這部電影歷時一年半，光製作費就投入了三十多億韓元。現在想來，為了不到一百分鐘的娛樂效果，實在花費了太多金錢和工作人員的血汗。

不久前還為了處理擬音（Foley），去了一趟兩水里的綜合製片廠……

什麼是擬音？

擬音是指隨著電影畫面、劇情，同步製造音效的工作。比如，製造開關門聲和腳步聲。大部分韓國導演都不會去錄音現場，但負責這次工作的 BLUECAP 公司的金石元社長要我最好來一趟。

當時正值酷暑難耐的高溫，但他們怕有噪音，連冷氣都關了，只見幾位穿著厚重軍裝的音效師重複著拔槍和往後摔倒的動作。金社長提出的要求也令人嘆為觀止，「能不能製造出更瘋狂的人摔倒的聲音」、

「膝蓋中槍倒下的聲音不是這樣吧？」

音效師為了向觀眾呈現更加逼真的摔倒畫面，為了創造出根本看不出有多大差異的摔倒藝術，在那裡連摔了幾十次，甚至上百次。如果有的電影最多只能吸引一萬名觀眾，先不談什麼作品性，這個觀影人數就夠教人沮喪和空虛的。這是付出多少心血做出來的東西啊……當時，我腦中也冒出這種想法。

如果導演不考慮票房，只顧著追求自己想要的藝術，那這個導演一定不是什麼好東西。

你何時變成了一個重視票房的導演？

我是沒有討好觀眾，但我從來沒有放棄過商業化的努力。還有，我得提醒你一下，在提出這種侮辱性問題前，最好經過一下大腦，否則你會發現這是這次採訪的最後一個問題。

那你認為「沒有討好觀眾」的原因是什麼？

有很多作品以外的因素，但說了也沒用……當覺得電影應該有趣時，隨之而來的問題便是：應該讓誰覺得有趣？即使可以把整個群體統稱為「觀眾」，其中又有許多個性不同、喜好相反的個人，到底該符合誰的喜好呢？

我畢竟不能一邊跟三十萬觀眾商量一邊拍電影，最後就只能相信自己覺得有趣的，觀眾也會覺得有趣。所有導演既是創作者，也是第一個觀眾。導演們用迄今為止看過的電影確立自己的標準，以此判斷自己的作品好壞。這最終成為「拍商業片」和「不拍商業片」的導演差異。

其實韓國導演的實力都差不多，只不過喜歡《絕地任務》（The Rock, 1996）的導演拍了《魚》；喜歡小津安二郎和布列松（Henri Cartier-Bresson）的導演拍了《江原道之力》（The Power of Kangwon Province, 1998）。總之，最後拍出來的電影都是根

據導演自己的標準而有所不同，其標準都是來自其他電影。就是這麼簡單。問題在於，我喜歡的電影和大眾喜歡的電影有很大的出入。

為什麼大眾不喜歡你喜歡的電影呢？

應該有很多原因，但最致命的一點是韓國的記者和影評人只重視所謂的「完成度」。我對投入大量資金、精心打造明星陣容、行雲流水的情節，以及技術毫無瑕疵的「精品」電影絲毫不感興趣。

你似乎又說回了B級片，你就那麼喜歡B級片嗎？

在各方面都很平凡的我，為什麼會對藝術領域產生如此特別的興趣，我也百思不得其解。雖說看電影看到膩的影痴們最後才會沉迷B級片，但我不是，我從一開始就迷上了B級片，而且入坑後就無法自拔。所以我認為，可以把全世界所有導演分成

D-Rector和B-Rector。前者是博士Doctor，後者是學者Bachelor。

人們喜歡《賓漢》(Ben-Hur, 1959)更勝《驚恐迴廊》(Samuel Fuller, 1963)，難道不是理所當然的嗎？

說實話，我怎麼想都想不通為什麼會這樣。即使把威廉惠勒(William Wyler)的所有作品加在一起，我覺得也不及塞繆爾富勒(Samuel Fuller)的一部作品。無論在音樂、美術還是文學上，我都覺得背離了大眾。

我並不是在炫耀自己多有藝術品味，這就像不能斷言湯姆威茲比披頭四更偉大一樣。對我而言，這反倒成了一個頭痛的難題。還有一個自相矛盾的問題是，我喜歡B級片，卻不喜歡類型片。例如，人們不是很喜歡柳承完拍的類型片嗎？但我……(不停搖頭)

不好意思，既然你提到了柳承完，那你對他的《沒好死》大獲好評有何感想？

我和他本人一樣都毫無頭緒，我甚至很擔憂日後世人提到我時，不會記得我是《共同警戒區 JSA》的導演，只記得是柳承完的老師。

你喜歡《沒好死》嗎？

當然，不過還是覺得有不足之處。我覺得可以更「殘暴」一點，像是私刑的畫面可以更具體，挖眼球時不要用手指，而是（拿起擺在一旁的餐叉）直接用這個插進去！

（趕快打斷）那來談談目前你拍的兩部電影吧。

我拍的電影不只兩部，去年我用35mm拍了一部三十分鐘的短片，所以應該是二又三分之一部才對。

首先，處女作《月亮是太陽的夢》是講述時尚攝影師是否具備可塑性的故事。當時，我不僅使用了快速變焦鏡頭，還用了各種技巧以及目眩神迷的手法。作為一部商業片，我做了很多實驗性的嘗試，內容也很用心在追求通俗化。我知道極低預算的電影要想在市場生存，就只有這條路。正因如此，柳承完才會傻傻地找上門拜師學藝。

但這部電影幾乎沒有任何影評，票房也很差。現在看來，電影呈現的感傷和散發出的稚氣令人心寒，而且放話說不用李承哲就不拍電影的製片也很討厭。但事到如今又能如何呢？一切都是過去的事了。

《三人組》又是截然不同的感覺？

二十幾歲出道時，我的自我感覺還很良好，玩了四、五年後，內心累積了各種憤世嫉俗。現在回頭看，大概就是這樣，我才會拍出那麼殘暴的電影。除此以外，我在這段時間也發生很多變化，交了一些新

朋友，其中李勳導演讓我改變不少。因為他，我喜歡上荒唐的幽默和冷靜的氣氛。雖然他只留下《甜蜜的俘虜》和《睫毛膏》兩部作品便離開了，但他依舊影響著我。後來認識了李武榮，跟他一起創作劇本後，李勳式氛圍便更加濃郁了。

能談談你和李武榮的合作嗎？

我們一起寫了很多⋯⋯除了《三人組》和《共同警戒區ＪＳＡ》，還有他正在準備的出道作品《人文主義者》（Humanist, 2001），以及後來由其他導演拍攝的《間諜李哲鎮》和《天地男兒之激進黨員》。除了這些，還有十二個放在抽屜裡不見天日，但總有一天會拍成電影的故事⋯⋯我們的優勢是速度快，三天就能寫出一個劇本。還用各自的姓打造了一個品牌「薄利（朴李）多銷」，到處兜售便宜劇本，但始終沒人要買。這件事一定要幫我們寫出來。

好⋯⋯言歸正傳，你覺得《三人組》如何？

雖然這部也沒有得到很高的評價，但就像我前面提到的，這是「身為觀眾的我」喜歡的電影。電影主題是「人害怕孤獨，所以總是尋找同伴，但再怎麼努力，人生終究還是得獨處」。電影之所以拍得沒有最初想像得那麼暴力，完全是出於演員金旻鍾的形象考量。儘管如此，我還是很喜歡他的角色，演出有如我的分身角色的李璟榮也同樣令人滿意。

但我厭惡追求時尚的態度，所以在形式上表現得過於平淡了，這點我認為是自己的失誤。還不如按照當初計畫的，拍得大膽、粗暴一些，說不定能在票房和影評上有所斬獲。我當時就是怕失去商業片氣息，所以拍得比較文藝，結果變得不倫不類。這可真是件苦差事，考慮商業性，結果在商業上慘敗，簡直顏面盡失。

簡單來說，《月亮是太陽的夢》敗在內容上，《三人組》敗在形式上？

我不想說是失敗，不管怎麼說……雖然不一定非是那樣……噴，但也不能阻止某些人這麼想……我要再次強調，重點是要符合自己的標準。不要只想討好觀眾，無論成敗與否都要堅持拍自己喜歡的電影。只要用真心去拍，觀眾肯定會感受到那份誠意。

終於要聊到這次的新片了……《共同警戒區JSA》也和前兩部電影一樣走B級片風格嗎？

等一下，你為什麼不問問我的可愛短片《審判》（Judgement, 1999）呢？

因為時間關係，就先略過短片吧。

真是的……

繼續之前的問題，《共同警戒區JSA》也和前兩部電影一樣，走B級片風格嗎？

當然不是。這部片可是有三十億投資耶！要是明知觀眾不喜歡，還用那麼多錢拍一部B級片，那我就太過分了！雖然不能說這部片絕對是大製作，但為了提高完成度，我費了不少心思。

也就是說，你做了自己不想做的事？

最初的確如此。與其說是追求美學路線，不如說是一種生存戰略，或接近政策的政治考量。我心想，「如果不想把這部電影當成遺作，再怎麼勉強也得提高完成度，哪怕覺得力不從心……」但開始寫劇本後我才恍然大悟，自己是在杞人憂天。無論是在現場拍攝還是進行後期製作，我發現自己都很享受其中。

怎麼會變成這樣？

可能是因為以題材吧。眾所周知，從狹義角度來看，電影講的是分裂的痛苦，但從廣義來看，卻是在講個人與體制間的衝突。因此，我必須加倍小心地處理故事。

這部電影無需奢侈的才華、小資產階級式的前衛和知識分子的激進主義，因為這是一個希望傳達給觀眾的故事，所以希望能有更多觀眾觀看，並為之動容。

出於這種考量，我沒有做出任何會讓觀眾感到驚慌的藝術嘗試。這與只追求票房的慾望不同，即使結果相同，但動機不同。我不是違心來討好觀眾，而是迫切地在拜託大家。

如果說之前的電影是「我」想講的故事，那這部電影則是想說給「你」聽的故事。正因為這樣，選擇「你」喜歡的語氣和態度是理所當然的。

這是 MYUNG FILMS 要求的嗎？

既然決定加入主流，那就應該入境隨俗。

舉例說明一下你的新電影和之前的電影有什麼不同吧。

最近我都在思考關於演員和演技的事。我回想了一下能讓我重複看上兩、三次的電影有什麼共同點，結果發現答案是「出色的演技」。更確切地說，應該是演員正確的表達方式。

我之所以這麼說是因為很多電影，即使演員的演技沒有特別出眾，但整部電影還是可以靠演員本身的魅力支撐。所以這次我決定用拍攝來陪襯演員，用剪輯來突顯演技。如此一來，我也自然而然地收斂起強烈的創作個性，也無需彰顯出色的拍攝能力了。

現在看來，我對此多少感到自豪。特別是四名軍人一起登場時，完美演繹了韓國電影中最不薄弱的群

戲。此外極為成功的是，請電視劇出身的李秉憲和金太祐演韓國軍人，以及舞臺劇出身的宋康昊和申河均演人民軍。在電影中，南韓軍人節制的精準演技，和北韓軍人以動物本能打破預想的演技形成鮮明對比，將原著中的瑞士男少校換成女性，請到冷靜知性的李英愛飾演，也是非常成功的選擇。

那當然。

看來你對演員都很滿意？

可否談談他們各自的個性？

李英愛有著很適合飾演觀察者的美麗大眼，李秉憲的一口美齒則給了他扮演大韓民國最健康、平凡年輕人的優勢；宋康昊的魅力在於他那一大一小的眼睛，憑藉一雙眼睛就可以看出他是一個複雜且矛盾的人物；金太祐的大耳朵象徵了他柔弱、細膩的性格；申

河均那雙如同小牛般的眼睛充滿了善良和恐懼。對我來說，能與這些演員共事，簡直就是奇蹟般的幸運。

託南北高峰會的福，票房成績不錯吧？

說不定人們已經對北韓話題感到厭煩，所以不會去看電影了……我其實更希望現在這樣被誤解是在刻意營造和解氣氛，倒不如等到反對統一的保守勢力虛張聲勢之時，對他們大吼一聲：「滾開！」然後播出這部電影。畢竟創作者都是逆時代潮流而行的人。

■■■

這是刊登在現已停刊的某雜誌、自問自答的訪談。大概是在《共同警戒區JSA》上映前夕寫的，因為我拍了一部有違B級片精神的電影，所以有點像是在提前為自己辯解。看來當時的我很怕被罵。

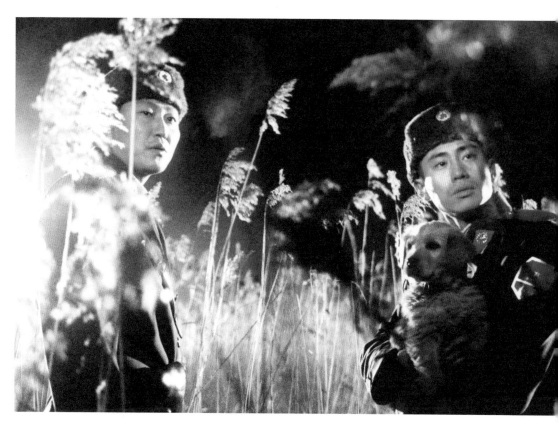

為什麼偏偏

《Cine Bus》專訪

記者在狎鷗亭洞一家咖啡廳見到剛完成《原罪犯》劇本的朴贊郁導演。看到導演的頭髮長長了不少，可見他為《原罪犯》中的性愛場面煞費了一番苦心，而且從他漸漸隆起的肚腩也可以猜到，導演整日坐在電腦前苦思，根本沒有時間運動。以下是記者與導演百年難得一見、和樂融融的對談。

為什麼偏偏常來這家咖啡廳？

因為這家的咖啡可以無限續杯，雖然比其他地方貴一點，但如果喝上九杯就很划算。

聽說您一直在忠武路某飯店創作。為什麼偏偏選擇忠武路？是在緬懷剛踏入這行時的歲月嗎？

純粹是因為忠武路餐廳比較便宜……（歪頭）您是旅遊美食雜誌社嗎？《Cine Bus》……（低頭又看了一眼記者的名片）……啊，原來是運輸業！

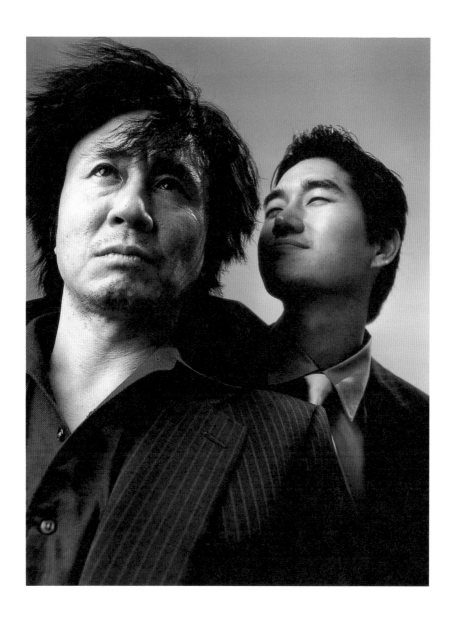

我們的宗旨是「成為把讀者送往電影盛宴的交通工具」……

（點點頭）啊哈！

進入正題，您為什麼偏偏選了日本漫畫改編呢？

只要故事有趣，就算是火星人寫的故事我也會拍。選這部漫畫是因為故事具有大眾性，並非因為是日本漫畫。

那為什麼偏偏選漫畫呢？

只要故事有意思，別說漫畫，就算是落語26也無所謂。選這部漫畫是因為其中蘊含了深奧的心理描寫，並非因為是漫畫才選。

為什麼偏偏選擇《鐵漢強龍》？

其實，我更想拍的是漫畫《性感突擊隊外傳 太厲害了！MASARU桑》和《笑園漫畫大王》，但我實在沒有信心超越原著⋯⋯選擇《鐵漢強龍》，是因為這是一個講述人在不知緣由的情況下，遭受逼迫的故事。主角不知道對方是誰、為何如此憎惡自己。引用劇本中的一句話就是：「從現在開始，複習一遍你的人生吧。」因此，電影主角被迫複習了整整十五年。

我鄭重地建議各位觀眾，看完電影後，至少用十五分鐘回顧一下自己的人生。如果有一千萬人這樣做，那十五分鐘加起來就是兩百八十五年！兩百八十五年的反省，不覺得很酷嗎？⋯⋯如果沒興趣，那就算了。

26 日本源於江戶時期的傳統表演藝術，最早是指說笑話的人。

169

為什麼偏偏要把主角囚禁十五年?

《Cine Bus》那麼多記者,為什麼偏偏派您來採訪我呢?(稍稍平復煩躁的情緒)……如果是十年,您是不是又會問「為什麼偏偏是十年」?(再次平復煩躁的情緒)……當然是有原因的,但我無可奉告。話說回來,那麼多問題,為什麼偏偏問這種問題……?

(執著地)為什麼偏偏是最近常見的「反轉劇」類型呢?

(沒好氣地)總比一開頭就反轉有趣吧?

(更執著地)為什麼偏偏是在韓國不怎麼受歡迎的驚悚片呢?

(放棄貌)《原罪犯》不是驚悚片!是結合喜劇、情色、心理於一體的懸疑愛情片!

(徹底無視)為什麼偏偏又是復仇呢?

(一臉有備而來)當然,表面上看是兩個男人的對決,一定有人會說,又是冤冤相報、惡性循環的復仇片。就算把《原罪犯》說成是《我要復仇》的姐妹作也無所謂。(漸漸提高嗓門)要是有人因為這種先入為主的偏見而擔心票房,那我……

(打斷導演的話)我不是問票房,不是那個意思……

(稍微冷靜)……復仇心理提供了強而有力的動機。看看蘇福克里斯、莎士比亞和杜斯妥也夫斯基,就算看十遍也不嫌多吧?(想想還是很委屈)……把《我要復仇》和這部電影看成姐妹作?就算是姐妹,也是性格完全不同的姐妹,就像布萊恩狄帕瑪《姐妹情仇》(Sisters, 1972)中的姐妹倆一樣。

若說《我要復仇》標榜的是「復仇對健康有害」,那《原罪犯》則恰恰相反,它要說的是「復仇有益健

康」。而且嚴格來說，復仇不過是元素，真正主題依舊是「救贖」。有別於上一部的極簡風格，這部可說是相當奢華，臺詞、音樂、色彩和鏡頭轉換都相當豐富。

若《我要復仇》是〈無伴奏大提琴組曲〉，那《原罪犯》就是〈布蘭登堡協奏曲〉。也就是說，《原罪犯》可以看成是《我要復仇》的富豪姐姐。也許有人會問，晚出生的孩子怎麼反成了姐姐？因為崔岷植是比宋康昊大五歲的哥哥啊。

為什麼偏偏是崔岷植呢？

因為他的眼睛很可愛，他可是韓國電影圈最調皮的頑童！《醉畫仙》(Strokes of Fire, 2002) 裡，張承業調皮搗蛋的那幾場戲多精采啊！這麼可愛的男人展開一場血腥冒險，真是令我興奮！我覺得這樣的演員無論在劇中多麼殘忍暴力都不會惹人厭。在《原罪犯》中，崔岷植既是暴力的犧牲者，也是施暴者，同

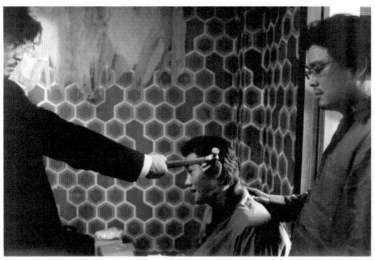

時也可以看成是解毒劑般的存在。甚至可以說在電影一開場，是在致敬《白蘭》（Failan, 2001）中的崔岷植。

為什麼偏偏是丁正勳擔任攝影師呢？

沒有為什麼，我從來沒有和一位攝影師連續合作過兩次。啊，拍攝《我要復仇》和人權委短片電影《六人視線》（Never Ending Peace And Love, 2003）的金炳日是例外。雖然我很想繼續跟他合作《原罪犯》，但還是含淚讓他去拍《醜聞：朝鮮男女相悅之事》（Untold Scandal, 2003）了，我不想剝奪他和優秀的李在容導演合作的機會。

負責剪輯《Deus Machina》（2003）的金尚范向我強力推薦丁正勳，雖然我沒看過他拍的任何一張照片或鏡頭，但我相信尚范哥，所以直接就打給他。我們見面後，發現他比我小，這點讓我非常滿意。人生就是這樣，有時重要的事也會以這種方式發展下去。

為什麼偏偏是柳成熙美術指導和曹英玉音樂總監呢？

前者是柳承完（《無血無淚》（No Blood No Tears, 2002）和奉俊昊（《殺人回憶》（Memories of Murder, 2003）推薦，而且柳成熙美術指導的聲音太有魅力了，這點影響很大。

後者是毛遂自薦，他們都是值得信賴的人。特別是曹英玉，我們私下進行了交易，如果我讓他負責這部電影，他就免費幫我做《六人視線》的音樂。

最後一個問題。（陰險笑）您怎麼看《我要復仇》票房不好這件事？

（舉手大聲喊）服務生，結帳！

Gold Boy
又訪問我自己

首先，《原罪犯》最令你得意的是？

我把時間控制在兩小時內。日後見到奉俊昊、李在容和康祐碩時，我會對他們說：「哎唷～你們怎能拍出超過兩小時的電影呢？那麼累，我可做不到……」

那《原罪犯》的播放時長是？

一小時五十九分三十八秒。

（嘆口氣）怎麼又是復仇……

一直問這問題不煩嗎？至於為什麼，我無可奉告，望各位諒解。話說回來，你們怎麼不去問「戀愛博士」許某導演這種問題，幹麼只針對我？

有嗎？是你說不喜歡一直拍類似的電影的啊？

這個嘛，許秦豪27導演可能也不覺得自己一直在拍類似的電影啊。

那你的意思是《我要復仇》和《原罪犯》的關係，與《八月照相館》（Christmas in August, 1998）和《春逝》（One Fine Springday, 2001）相同囉？

哎，你幹嘛非得把無辜的許秦豪拖下水呢？

什麼……我哪有……

（擺擺手）哈，你非要把許某導演的兩部電影叫作「春天經過八月走向聖誕節」我也覺得OK，要把我的兩部片統稱為「我要復仇是原罪犯」也沒關係！

有必要這麼氣嗎？

我的意思是，你們幹麼不去問「暴力狂」柳某導演或「槍戰達人」姜某導演是犯法這種問題，總是纏著我不放。我連拍兩部復仇片是犯法這了喔？說難聽點，我也沒持刀傷人，更沒矇騙敲詐啊！別看我這樣，我可……

（快速打斷）嗯，既然說到持刀傷人……聽說《原罪犯》也有很多殘忍的片段……你就那麼喜歡這種風格？

我覺得至少比男女分分合合的故事有趣。怎樣？又有什麼不滿？戀愛博士許某導演……

（再次打斷）你打算拍這種殘忍的電影到什麼時候？
是因為沒自信拍浪漫或喜劇片嗎？

啊，你是說拍一部朴贊郁版的《歪妹無敵追男記》
（Please Teach Me English, 2003）？喜歡拍暴力片的
導演突然急轉彎，嘗試這種風格？呵呵，看來您不知
道⋯⋯雖然不浪漫，但我已經拍了一部喜劇短片，就
是《六人視線》中的一個小故事，藉由六位導演的視
線拍的六個故事，這個月十四號上映。

「我隨心所欲地拍，您隨心所欲地看」，「代表性的
電影，代表性的導演」，這部由《鬼魅》（A Tale of
Two Sisters, 2003）發行商負責、「豐盛如自助餐的
電影」，請按照各自的喜好，愉快的觀影從訂票開始
⋯⋯

（默默擦掉噴到臉上的口水）⋯⋯說完了？

我的意思是，《原罪犯》一點也不殘忍，我承認是

有些暴力場面啦⋯⋯但絕不是粗暴的電影喔！試映會
時，我站在後面觀察觀眾的反應，每當劇中人物要做
些什麼時，的確有些女性觀眾會遮住眼睛——這都是
沒必要的舉動，這就白費了演員精采的演技了啊！

這部電影（至少從視覺角度來看）根本不殘忍。

當然，之前的《我要復仇》的確給觀眾帶來衝擊。
這我能理解，也覺得很不好意思。但我想對那些擔心
《原罪犯》會出現過於殘忍的畫面而不想看的人說，
請放心，我，朴贊郁，徹底重生了！《原罪犯》又不
是什麼前科犯，至少給我一次重生的機會吧。

《原罪犯》裡有一句可以代表我心聲的臺詞：「就
算我是禽獸不如的導演，但也有生存的權利啊！」

27 韓國導演，知名作品有《八月照相館》、《外出》。

那個禽獸不如的導演跟演員相處得如何？

啊哈，你沒聽說我和姜惠貞的緋聞嗎？哎，光是想到那陣子跟《體育日報》周旋……我這就告訴你來龍去脈……

（快速打斷）崔岷植這位演員怎麼樣？

緋聞還挺有趣的啊……崔前輩啊，怎麼說呢……他那張臉本身就是一項奇觀。從某種意義來說，《原罪犯》可以看作是展示崔岷植風貌的畫廊。

崔岷植和宋康昊有什麼不同？

如果說宋康昊是勞勃狄尼洛型的演員，那崔岷植就是艾爾帕西諾型的。

能再具體一點嗎？

您自己去想吧。藝術家之間有什麼好比的？關於崔岷植演員，可以這麼說，梳那種髮型還能不討厭的四十多歲男人之中，除了他，沒有別人了。而且即使是用羊角錘拔掉別人的大牙，他也能給人留下暖男形象。日後，我只會把《原罪犯》看成是與他共同合作的產物。

那劉智泰呢？

他就是個大高個，他走路的樣子，讓我想起年輕的彼得奧圖。

除了個子高，沒有別的了？

點到為止，說太多沒好處。

好歹多說兩句吧……

非要我說的話……（想了半天）……很纖細。

哈哈，我不是說身材纖細，是說眼睛！

身材高挑和纖細是同樣意思吧……

演員的眼睛纖細有什麼好處？

不是說有什麼好處，是我覺得他的眼睛跟我很像，所以很喜歡。智泰的身段是靠舞蹈和瑜伽鍊出來的，舉手投足間帶有一股優雅，李佑鎮一角所具備的氣質正是出自於此，但有時也會展露卑鄙的一面。劉智泰用他高挑的身材和纖細的眼睛，完美演繹出李佑鎮隱藏在財產和教養背後的邪惡，以及逐漸原形畢露的瞬間。一個孩子就此停止了成長，還有著任何醫生都無法診斷出的精神異常徵兆……

姜惠貞的魅力在於？

當然是她微微翹起的上唇了。導演大多會觀察一起合作的演員的臉，再思考該怎麼拍。例如劉智泰看著姜惠貞的那顆鏡頭，就是從側後方拍攝她的臉部特寫。這個角度讓惠貞微翹的上唇充滿魅力。我們在剪輯時，也都在感嘆這個畫面。

除了嘴唇還有別的嗎？

首先，她能聽懂我的話，這點相當重要。演員和導演溝通順利才能知道該怎麼演、怎麼做。其次，她的演技乾淨俐落，不會做多餘的動作和沒必要的表情。惠貞能抓住核心、簡潔地表達出來，很少有像她這個年紀、又在演技上下苦功的演員。

179

《原罪犯》以「驚人反轉」作為宣傳吸引觀眾，到底是什麼樣的反轉呢？能否稍微透露一下？

小事一樁，就當作我們私下聊的悄悄話就好。電影快結束時，崔岷植才發現一切不過是場夢。醒來後，自己仍被關在房間裡。那裡有一條看不到盡頭的走廊，兩側是數不盡的房間，他就被關在其中一個。這就是名為「地獄」的虛構結局。

就這樣結束了嗎？當然不是。房間裡的四面牆上都有一個小門，是通往另一個房間的門。但通過那扇門、進入另一個房間的瞬間，崔岷植可能會慘遭殺害，因為劉智泰正守在那個房間裡。崔岷植和劉智泰展開最後決鬥。崔岷植很快便發現劉智泰是兒時死於分離連體雙胞胎手術的兄弟。確切地說，劉智泰是他潛意識中的罪惡意識投射出來的虛擬人格。當崔岷植醒悟到只要自己活著，這個虛擬人格就不會消失後，就決定要自殺……

另一方面，突然意識到自己可能是幽靈的劉智泰在

崔岷植自殺前，進入了姜惠貞的身體。最後被劉智泰附身的姜惠貞泰然自若地走進了男澡堂……

（一臉茫然）能與政勳漫畫家相提並論，真是敝人的莫大榮幸……

真不愧是一個可以和政勳[28]的漫畫媲美的精采故事！我有預感，一定會很賣座的。

你最近接受某日報採訪時，說過這麼一句話（遞上報紙）：「……我知道票房公式，但我不想為錢放棄自己的特色。」這種自信源於何處呢？

那位記者問我：「為什麼你總拍別人不常拍的故事？」

我回答他：「當然，商業片有更符合商業片模式的安全企畫，但導演還是要拍『自己』覺得有趣的電影吧。就像是既然要娶老婆，娶一個有錢人家的女兒或

有能力賺錢的女人當然很好。但前提是，彼此必須相愛。婚姻大事，怎麼能光看條件呢？」這才是我的原話。我知道那位記者沒有惡意，但這樣扭曲我的話還是深深傷害了我。

說到這，我就再引用一句《原罪犯》中的臺詞好了：「你要銘記，不管是沙粒還是碎石，掉進水裡最終都會沉下去。」

你一定覺得受訪很累吧？

受訪會侵蝕我的靈魂。因為大家提出的問題都一樣，我卻要重複回答幾十、幾百遍。我一邊重複著老套的臺詞，一邊想：「這些話有多麼難為情、多丟人、多無聊啊……」總有一天，我要在與電影公司的合約上加入這項條款：甲方不得逼迫乙方接受任何採訪。

這樣有點太過分了吧。

用度」的導演。

好啦，老實說，我的目標只是成為一個「有電影信

感覺你最近胖了很多，攝影記者都說拍出來的照片不好看。你不想受訪該不會是因為……

我這麼認真講話，你就不能認真聽嗎！

不想受訪，難道是出自了解票房賣座公式的導演的自信？

拜託～難道我看起來是瘋了嗎？如果我真的知道什麼公式，自己藏在心裡不就好了，幹嘛要公開？張俊煥導演，我真沒說過什麼公式，也不知道什麼公式，不要再打電話問我了！還有各位，藉此機會我要澄清

28　一九七二年生，韓國漫畫家，經常於各大雜誌連載漫畫，合作最久的是電影雜誌《CINE21》。

一件事，我是很愛錢的！

電影即將上映之際，有沒有做過什麼發大財的吉夢？

有，我夢到一隻老鼠費了好大工夫，終於爬上貼著電影海報的牆，然後黏在片名標題幾個字的最左邊……如何，是不是很吉利？

老鼠？這到底是什麼寓意呢……

還不明白嗎？你腦筋也轉太慢了吧……OLD BOY前面出現一隻老鼠，不就是GOLD BOY[29]嗎！這是個吉夢，絕對是吉兆！哈哈哈哈！

29 《原罪犯》英文片名是《OLD BOY》，韓語中的老鼠為「쥐」，發音與「G」相似。

#3

一切的一切，始於個性

我愛 B 級片

各位讀者好！

在進入正題前，我想先解釋一下為什麼會寫這篇文章，以及這篇文章的性質。如果用電影舉例，應該和伍迪艾倫（Woody Allen）慣用的手法相似。比如，他在《安妮霍爾》（Annie Hall, 1977）開場時，說了這麼一番話，大概如下：

「我們就像抱怨某些餐廳的食物不好吃，量又很少的客人，認為人生不僅充滿痛苦，還很短暫。但如果那麼痛苦，為什麼還希望它能再長一些呢？就像不加入會接納和自己一樣差勁的傢伙的俱樂部，我看待自己的女人的視角也很扭曲。從現在開始，我要解釋一下為什麼我會搞成這樣。」

再舉個例子，講述與一般觀眾頗有距離的富豪故事的《大家都說我愛你》（Everyone Says I Love You, 1996），用了這樣一段旁白辯解：「這部電影與傳統音樂喜劇不同，因為（主角）我們家族非常富有。」

186

總之，這篇文章的序言也可以看成是一種辯解。從序言的結尾來看，親愛的朴恩石主編做出的愚蠢決定就是找我寫了這篇文章。之所以說「愚蠢」，是因為他幾乎沒有給我充裕的時間。他就跟往常一樣，嘴甜的稱讚我，還說什麼只有我才能在如此緊迫的時間內寫出好文章。

我最討厭這種人了，因為就我的經驗來看，這種人不只稿費給得少，還會拚命催稿。《巴頓芬克》（Barton Fink, 1991）裡的電影製作人就是這種人，那部電影我可不是隨便看看的。

要怪就只能怪我在聚會上喝得迷迷糊糊，既然答應了人家，就只好使用復仇法了。我這麼做是為了讓他徹底得到教訓，認清短時間內是寫不出好文章的，同時也是為了避免他以後再提出這種愚蠢請求。就像巴頓芬克在電影中親身示範，硬是接下無法勝任的文字工作，搞不好會促成連環殺人案。

我想引用電影史上最著名的箴言家尚盧高達（Jean-Luc Godard）的一句話：「當導演想透過電影表達自己的觀點時，最有效的方法就是直接講出來。」我最尊敬的韓國導演金綺泳在他最具獨創性的B級片《追逐殺人蝶的女孩》（Killer Butterfly, 1978）中，重複了近一百次：「意志！只要有意志，就絕對不會死！」法蘭西斯柯波拉也以臺詞「我相信美國」拉開了電影序幕，還有柯安兄弟的《黑幫龍虎鬥》（Miller's Crossing, 1990）開場便提到：「我來講一個關於友誼、品性和倫理的故事。」

我想寫一篇直言不諱的、帶有教育意義的文章，所以在這篇文章裡除了前面提到的，要給朴恩石一個教訓，還會向讀者傳遞一些簡單易懂的內容，敬請期待。

眾所周知，所謂B級片就是低成本製作的商業片。為什麼不直接叫低成本電影，而是用B級片這個名稱？這裡面隱含著具體的歷史和美學。

在過去的三〇到五〇年代，美國有兩類電影，一種是眾星雲集大規模、大投資的A級片，另一種就是沒有任何明星、沒有一幕特別場景的B級片。

但凡現象都有其物質基礎，當時的美國電影院也和韓國一樣，會在電影放映前播放類似《大韓新聞30》的短片或乾脆直接拉起布幕。於是有人冒出一個想法，與其播放這些無聊的新聞短片，不如給觀眾看一部完整的電影。在那個年代，人們除了看電影，沒有任何其他娛樂活動，能用一部電影的錢看到兩部電影，這種宣傳手法確實有用。恩平區桃源劇場的選片人非常有眼光，選的兩部電影總是很吸引人。總之，這樣既可以讓觀眾多看一部電影，也可以吸引更多人來看電影。

那麼電影公司的立場呢？對他們來說，這不僅是件好事，在經營路線上也是耳目一新的革新創意。

B級片的票房收入不是等電影下檔後，再與電影院按比例結算，而是用所謂「預付」的方式進行，也就是先收款、後交貨。先從全國各地的電影院收取資金，然後在有限的額度內製作。這樣一來，無論如何都不會虧本。B級片可謂是一種安全的生意策略，A級片則被視為賭注式的雙重策略。

這種做法成為一種安全裝置，阻擋了電影產業的風險。更何況，當年好萊塢明星與現在不能保證票房，但仍要求距額片酬的演員不同，可見當時的主流電影公司賺錢有多容易！

其次，B級片可以積極運用閒置人力。過去與現在不同，那時的演員和工作人員都是與大型攝影棚簽約、領薪水的職員，但人這麼多，不是誰都可以拍A級片。因此B級片成了一年可以產出幾十、幾百部作品的珍貴管道。當時的好萊塢也到處都是從事電影業的失業者，僅從創造就業機會這點而言，B級片也對社會非常有助益。片場不僅成為能不斷使喚那些遊手好閒，但仍固定領薪水的職員的職場，也成了培養無經驗新人的基地。這裡還成為傲慢無禮之人被流放的場所，以及演藝壽命已盡的巨頭準備的養老院。

最後，B級片可以視為占領小眾市場的前哨站。A級片的目標是做出所有人都喜歡的電影，但所謂的大眾性中隱藏著巨大的陷阱，因為無論在哪裡都有不喜歡歸屬於大眾性的少數，這就是所有市場的現實。就

188

像不是全世界的咖啡愛好者都喜歡星巴克。

如果各位覺得好萊塢那些頂級電影公司的大老闆們，依舊認為觀眾還是喜歡看那些耳熟能詳的大明星、千篇一律的故事情節、俗套的人物設定、不意外的圓滿結局，以及堅持捍衛那些安於現況、擁護現有體制、心存大男人主義和種族歧視的人的觀影權利的話，那我要說，您太不了解那些生意人了。

如果把喜好各不相同的觀眾匯集在一起，票房也會相當可觀，是不容忽視的數字。促成高達拍出《斷了氣》(À bout de souffle, 1960) 的B級片製片公司老闆史蒂夫布羅伊迪 (Steven Broidy) 給出非常簡潔的說明：「不是所有人都喜歡吃蛋糕，有的人喜歡吃麵包，而且某一些人比起剛出爐的新鮮麵包，更喜歡吃乾癟掉的麵包。」

當然，這並不是說所有B級片都很優秀，要說絕大多數的B級片都是垃圾也不為過。因為從企畫到上映只有短短一個月，再更短還有半個月的，怎麼可能拍出好電影呢？在眾多B級片裡，偶爾才會出現一部傑作，然後你就會發現這與投入巨額資金的電影，在美學上存在本質上的差異。

傑肯托蒙德 (Jacques Tourneur) 利用奧森威爾斯 (Orson Welles) 拍完《安伯森家族》(The Magnificent Ambersons, 1942) 後的布景，拍攝了《豹族》(Cat People, 1942)，收入是製作費的三十倍。當然，從作品價值來看，電影本身也是一部傑作。因此日後才能邀請到當代最知名的明星娜姐莎金斯基 (Nastassja Kinski) 重新翻拍。

更意味深長的是，近年好萊塢翻拍的大部分作品，都是當年的B級片。

包括同一位導演的《黑貓》(The Black Cat, 1989) 在內，《變蠅人》(The Fly, 1986)、《死亡漩渦》(D.O.A, 1988)、《天外奪命花》(Invasion of the Body Snatchers, 1978)、《異形基地》(Body

30 於一九五三至一九九四年，每週由韓國政府製作、在電影院播映的新聞短片。

Snatchers, 1993)、《軍官與間諜》(No Way Out, 1987)、《準午前十時》(Village of the Damned, 1960)、《星戰毀滅者》(Mars Attacks!, 1996)、《長征騎士》(The Long Riders, 1980)、《恐怖角》(Cape Fear, 1991)、《怪獸》(The Thing, 1982)、《郵差總按兩次鈴》(The Postman Always Rings Twice, 1981)、《科學怪人》(Frankenstein, 1931)、《吸血鬼》(Dracula, 1992)、《攔截人魔島》(The Island Of Dr. Moreau, 1996)、《異形奇花》(Little Shop Of Horrors, 1986) 和《槍瘋》(Gun Crazy, 2002)……幾十年過去後,這些技術存在缺陷的作品仍展現出毫不遜色的生命力。使得好萊塢判斷,只要重新包裝,這些電影依然具有十足的商品性。由此可見,當今電影史上的傑作多是B級片。這說明決定成功與否靠的是才華,而不是金錢。這才是藝術與商業共通的、唯一且永恆的真理。

當時的好萊塢運用的正是「少金多才」的方法,因為無論怎麼拍都不會虧本,電影公司的老闆和企畫不會對B級片的製作團隊過度施壓,也就是毫不干涉。只要不提錢,又能準時交出作品,想怎麼拍都沒關係!還有一點,那就是所有B級片都是類型片:西部片、恐怖片、黑色片、黑幫片、科幻片……既然要求速度,就只能走這些路線,因為只能用既有的場景、服裝和用過很多次的道具拍攝。提姆波頓(Timothy Burton)就在電影《艾德伍德》(Ed Wood, 1994)中詳細描述了這些事情。

一些別有用心的導演或許從中感受到了自由,說得誇張點,這成了他們的自由地帶。在生意人的監視之外,自由地帶陸續長出了美麗的毒蘑菇。少數天才靈活運用了平凡人不滿意的條件,創作出優秀的B級片。這些作品的經費置乏——不,應該說正因為經費匱乏,才會讓這些電影顯得更加美好。這就是「優秀的」壞電影。

美學源於經濟學,意思是如果物質條件不同,自然會產生不同美學。更簡單的說,低預算電影具有其獨特的魅力。不能單純用經濟學概念來理解低預算電

影，應以獨特美學去理解。對B級片導演而言，人文情懷勝過豪華場景，比起技術的完美，更需要的是堅持到底、一決勝負的韌勁。

不管怎麼拍，都必須有所不同，才能與大製作電影有所區隔。第一是個性，第二也是個性，唯有個性勝於一切。個性才是窮苦藝術家的武器。（現在大家應該明白為什麼我要在搖滾音樂雜誌上談B級片了吧？）

舉個好例子，威廉卡斯爾（William Castle）的代表作《心驚肉跳》（The Tingler, 1959）就是一部引發最糟糕觀影經驗的電影。電影中的怪物殺害播放電影的工作人員的瞬間，電影突然中斷了。這讓觀眾以為現實中的《心驚肉跳》也突然中斷了。接著，一隻猶如蚯蚓般的怪物從大螢幕一閃而過，觀眾嚇得誤以為是真實狀況。不僅如此，等到浴缸被血水灌滿時，黑白片突然變成了彩色，嚇得觀眾人仰馬翻，頓時電影院內亂成一團。是不是很驚人呢？這可都是發生在五〇年代的事。

由此我們可以假設，現代低成本製作的獨立電影能透過B級片式美學實現。在掀起超低預算電影熱潮的《殺手悲歌》（El Mariachi, 1992）中，有這樣一幕：主角來到一個小鎮，在街頭小吃攤旁吃起芒果。原來的劇本上寫主角買了一顆芒果吃，但趕時間的導演勞勃羅里葛茲（Robert Rodriguez）沒時間拍這顆鏡頭，於是採用加入旁白的方法。「免費吃了顆芒果……這真是一個宅心仁厚的小鎮，應該會有好事在等著我吧。」之後呢？主角的遭遇如同一場惡夢。

如果拍《霸道橫行》（Reservoir Dogs, 1992）的昆汀塔倫提諾有充足的時間和金錢，搶劫珠寶店時就能拍出華麗槍戰和飛車追逐了吧。但如果是這樣，恐怕無法帶來開創電影新紀元的轟動。策畫犯罪後，省略犯罪過程，直接出現被警察追趕的畫面。這種大膽的敘事手法，不正是讓所有影評人和影迷為之瘋狂的魅力所在？

對低預算電影導演而言，真正需要的才能是「因禍得福的技術」。也就是以此為契機，將惡劣的條件轉

換成獨具創意的表達。對於當下正在寫這篇文章的我而言，似乎也需要這樣的才能。

如上所述，我大致說明了寫這篇文章的背景和性質，現在也該得出結論了，也就是我前面提到的那個明確的教訓。啊，可是……怎麼辦，我已經完成要求的字數了……沒辦法了，各位，只能說聲再見囉！

我鍾愛的 B 級片單

《警匪大決戰》（Rififi, 1955）

被貼上共產主義者標籤的朱爾斯達辛（Jules Dassin）被趕出美國，但在巴黎，他的黑色電影之花絢麗綻放。搶劫寶石店那場戲沒有一句臺詞，使得觀眾得等到結束才能鬆一口氣，而整個過程竟長達三十分鐘。

《死吻》（Kiss Me Deadly, 1955）

卑鄙無情、厚顏無恥的偵探，是最具「邁克漢默式」風格的邁克漢默。利用極端反差來表達的黑白畫面，真實呈現了冷戰時代的風景。

《追逐殺人蝶的女孩》（Killer Butterfly, 1978）

金綺泳，如果非要出生在那個年代，怎麼不挑法國或西班牙呢？若堅持一定要降生在韓國，也可以晚來

個四十年啊！

《澤麗絲與伊莎貝爾》（Therese and Isabelle, 1968）

影片講述的是與早期尼德蘭繪畫所蘊含的「慵懶的寂靜」形成極大反差的顛覆性故事。

如果亞倫雷奈（Alain Resnais）對同性戀感興趣，或大衛漢密爾頓（David Hamilton）是個天才，一定能拍出這樣的電影。本片有點像B級日本動漫中的少女校園故事。

《電鑽殺人魔》（The Driller Killer, 1979）

導演親自扮演年輕藝術家，鑽破紐約夜空的電鑽金屬聲，三十年後的今天回頭再看，依舊是毫無違和感的劇本、場景和音樂。

《東京流浪者》（Tokyo Drifter, 1966）

這難道不是最純粹的鈴木清順的世界嗎？在藝術家的自我意識尚未超越大師責任感的時期，才能呈現出這種活動照片式的快感。

《黑暗星球》（Dark Star, 1974）

看到這部短片的好萊塢發行商對USC電影系的學生說：「誰要是能再多拍幾分鐘，就可以在電影院上映。」這就是約翰卡本特（John Carpenter）和丹歐班農（Dan O'Bannon）出道的瞬間。

《解決者》（The Trouble-solving Broker, 1981）

人們應該盡快重新發現李斗鏞。藝術片《避幕》和傑作《最後的證人》固然很好，但本片的冷酷無情才

是李斗鏞的精髓所在，足以讓人聯想到年輕時的華特
希爾（Walter Hill）的破壞力。

《黑色星期天》（Black Sunday, 1960）

曾擔任攝影師的馬里奧巴瓦（Mario Bava）以導
演身分推出的首部作品。本片奠定了芭芭拉斯蒂爾
（Barbara Steele）邪典電影女神的地位，也是最能體
現傳統哥德式恐怖世界的義大利派表現主義。

《侵入者》（The Intruder, 1962）

雖然羅傑科曼（Roger Corman）有幾部風格迥異
的傑作，但他本人最驕傲的則是這部。威廉薛特納
（William Shatner）在本片裡的演技可說是在科曼所
有作品中水準最高的。

雖非本意，姑且將錯就錯吧

鈴木清順的60年代

對於曾一年發表六部作品的鈴木清順而言，一九六六年應該是非常悠閒的一年，那年他只拍了三部片。

通常鈴木清順收到專業編劇在一週內寫好的劇本後，會在二十五天內拍完，然後花三天完成剪輯和混音。

如此推算，那一年他整整玩樂了九個月。站在日活電影製作發行公司的立場，他似乎不是一位有價值的導演，因為該公司平均每週要交給發行商兩部同時上映的電影！每年製作超過五百部電影！真是難以置信的數字，但當時的日本的確發生著這樣的事。

這種被人們視為藝術屠宰場的工廠生產系統，卻為B級片生產線帶來幾點意外的好處。首先，這裡有很多熟練的人手，以及隨時可搭建場景的室內攝影棚。

鈴木清順作品中的美術、音樂、攝影和燈光之優秀，教人讚嘆。六〇年代，他的電影通常由「正常的八十分鐘和離奇的二十分鐘」構成。前八十分鐘不用講，後二十分鐘即使能看出是新人的盲目嘗試，但對我們來說，也是得有足夠經驗才能取得的成果。

鈴木清順率領的老鳥團隊似乎是這樣想的，跟一般

導演共事只能重複千篇一律的技術和美學，實在有夠膩。但遇到鈴木清順後，發現他簡直就是一個瘋子，提出前所未有的破格嘗試。大家明知這是瘋狂之舉，但因為不會無聊，於是決定試試。

以整面黃色的牆為背景，身穿天藍色西裝、腳踩白皮鞋的犯罪組織，與身穿白褲、紅色休閒西裝的黑幫老大展開槍戰。當然，女歌手的禮服是藍色的。

這場充滿土氣色彩的盛宴就是《東京流浪者》的故事。酒店布景的大膽設計和毫無光源依據的燈光布置，既快速又沒有絲毫誤差的運鏡，絕不可能僅憑導演一人之力完成；《偵探事務所23：去死吧暴徒們！》（Detective Bureau 23: Go to Hell Bastards!, 1963），貫穿電影的爵士樂魅力甚至超越了全盛時期好萊塢電影中的拉羅西夫林（Lalo Schifrin）和昆西瓊斯（Quincy Jones）。如果我們現在想重現《花與怒濤》（The Flower and the Angry Waves, 1964）中決定性的場面調度，恐怕光拍攝就得花一百天吧。

其次，如果沒有這麼趕的日程，就不會誕生這種

所謂的即興之美。鈴木清順認為，如果演員和劇組知道下一個鏡頭要怎麼拍，自己便會失去身為導演的權威，因此他堅決不做分鏡腳本。可想而知，他是如何拍電影的了。若是在能夠周密嚴謹、深思熟慮的環境下，鈴木清順不可能拍出《殺手烙印》（Branded To Kill, 1967）那樣的故事。這世上沒有一位導演能事先設計出那種荒謬的狀況。在毫無計畫的情況下匆忙拍攝，導致鏡頭不足，怎麼剪都難以連貫，只好採用跳接的剪輯，或粗略拍完一個場景後趕快換到另一個空間。因此，快速的交叉進行成了最有效的結構。即使每個鏡頭間不能徹底連接，還是可以剪輯，其結果是讓電影「非本意地」充滿活力。

鈴木清順的電影都是如此，就像是《關東無宿》（Kanto Wanderer, 1963）在未能充分渲染出氣氛的情況下，模棱兩可地結束，這樣的結局卻帶來一種奇妙的餘韻。當然，這也不是他的本意。此外，就算演員演技不自然，導演也會給出OK的手勢；即使演員走錯位，他也不會喊CUT。使得電影營造出一種

197

奇異的氛圍，還有任何電影裡都看不到的怪異節奏。

總之，一切都太不可思議了。與其說導演有意識地製作出這樣的電影，不如說他也是後知後覺才發現了這樣的自己。而這些匆忙拍攝的電影，竟還能為觀眾帶來異常的感動。例如《東京流浪者》中，「毒蛇」明明是被滾燙的水燙傷了右臉，但幾個月後他再次登場，傷疤居然轉移到左臉上。看到這種畫面，誰能不拍手大笑呢？

最後是導演的個性與製片的要求有所衝突時，其引發的矛盾所帶來的精采。製片的要求，簡而言之就是對類型的要求，即將經歷人生百態的人物性格，只概括為幾種人物類型和情節構成的還原主義。相反的，導演則需要多樣性、複雜性、獨創性和微妙感。鈴木清順是如何協調兩者的？他沒有協調，而是直視衝突。

起初他只是添加了一些導演個性的「味道」，但這立刻引發與類型慣例的「矛盾」，最後他乾脆以「破壞」的方式拍了《殺手烙印》。當然，鈴木清順並沒

有強求自己去獲得追求類型的快感，他早已處在內化的狀態，因此這兩種元素絕不可能融為一體，只會引發分裂。兩者互相躲閃，即使正面相對時也只是一邊咆哮，一邊虎視眈眈地尋找侵占對方領土的機會。這點在攝影風格上也有體現出來。

在鈴木清順六〇年代的作品裡，可以看到外景與棚拍並行，在兩者間他都發揮了超群的實力。與那些致力於自然連接室內外戲份的導演不同，鈴木清順把心血傾注在將兩個空間徹底分離上。這樣做完全是因為燈光，因為在戶外他很難應用自己鍾愛的燈光瞬間變化技術。

在他的電影裡，燈光會發出聲音，不妨看看《東京流浪者》最後一場戲中色彩變化的三個階段。每當色彩發生變化，我們都能聽到那道光線發出的聲音，它代表了主角內心的旁白。《關東無宿》中，賭場內持刀拚殺的場景，當貼有窗紙的幾扇門同時向外傾倒時，背景突然變成了紅色；在《偵探事務所23》中，當主角穿過藍色月光的街道，走進通紅的室

內時，不禁讓人產生錯覺，以為聽到了比伯納德赫爾曼（Bernard Herrmann）更犀利、比霍華萊斯利蕭（Howard Leslie Shore）更震撼、比丹尼葉夫曼（Danny Elfman）更詼諧的音樂。每當這時，我就會被吸入那個魔幻的黑洞。如果可以使用矛盾語法的話，那我想說，這大概就是「布萊希特風格的魔幻」空間了。這是缺乏中央權力的無政府狀態、是分散權力所帶來的大混亂。當不斷增長的模式化慾望到達臨界點時，鈴木清順拋棄了角色、情節、結構和所有真實性、一貫性，最終瘋狂地引爆了自己。

越過布景的白牆，天空中掛著綠色的月亮，被截斷且漆滿紅色的樹幹陰森森地立在原地，主要角色聚集在這樣的空間裡互相道別。這原本是《東京流浪者》最後的結局，但被電影公司刪掉了，最後重拍的結局無疑變成黑幫在心愛的女人面前展開殊死決鬥。而鈴木清順為了讓這個俗套的故事徹底符合形象和風格，在最後一場戲使出渾身解數。

例如，中槍的壞人以誇張的動作倒在地上，手槍從手中脫落，掉在鋼琴琴鍵上。這時鋼琴發出的聲音取代了配樂。還有，有的人高高拋出手槍，然後接住再開槍。電影最後，擊退敵人的男主角擁抱了一下他深愛的女人，說了句：「我不能跟女人一起走。」就消失了。事實上，觀眾很難對這樣的結局產生共鳴。在我看來，男主角拋棄女人的原因只有一個──因為片名叫《東京流浪者》。這樣做看起來很瀟灑，才會轉身走人，而令人厭煩的主題曲歌詞這樣寫道：「無論身在何方，他都是一個流浪者，永遠的徬徨，永遠的一個人。明天會置身何處？唯有他的愛人，風曉得。流浪，流浪，直到東京的回憶消失不見。啊～流浪者，來自東京的男子漢。」

當然，鈴木清順可以把《東京流浪者》解釋為「藉由黑幫題材電影，表達六〇年代的日本年輕人厭惡父輩的偽善和貪婪，甚至連最終價值觀也喪失的情感。」但我覺得，他只是隨便說說的。

與《流浪者之歌》和《夢二》（Yumeji, 1991）等沒有明確情節的後期作品形成鮮明對比的是，鈴木清

順在日活時期的作品至少還能大概抓出故事情節，雖然也毫無意義，畢竟故事都很通俗，不是退出江湖的黑幫老大被捲入一場是非之爭，就是混黑社會的高中生打群架，這些故事能有什麼意思呢？

《殺手烙印》也是，我們可以看到當藝術通俗到極致時，便會突然昇華到不合邏輯。大家可以想像一下，戴著墨鏡的殺手們坐在酒吧裡，聊著：「我排第三，你排第幾？」、「我也想趕快成為第一⋯⋯」。有時還會夾帶一句「酒和女人會要了殺手的命」這種自以為是的話。殺手接到了某個任務，結果發現是一場陰謀，最後慘死於酒精中毒的殺手。還有被設定女人背叛，最後在對決中與敵人同歸於盡。主角被設定成非常喜歡米飯味道的人，他時不時會打開飯鍋用力聞米飯的味道。為什麼要這樣？其實沒必要問為什麼。

當然，導演泰然自若地在採訪中提到，總比喜歡聞丁骨牛排的味道好吧，這種設定只是為了強調殺手是日本人，但這解釋一點說服力也沒有。

就算是類型片好了，可日本哪來那麼多殺手，還能光天化日之下不分場合地拔出長槍和衝鋒槍展開巷弄槍戰。主角無論遇到什麼突發狀況都能先戴好皮手套，配槍還是賽吉奧考布西（Sergio Corbucci）的義大利式西部片《偉大的寂靜》（The Great Silence, 1968）中，尚─路易特罕狄釀（Jean-Louis Trintignant）使用的那種附帶槍托的舊款槍。無論怎麼看，情節都像抄襲了加文萊爾（Gavin Lyall）的《午夜一號》（Midnight Plus One）。拍出這麼無國籍的電影，還大言不慚地講那種話，也難怪會被人家解僱了。

這部《殺手烙印》就是引發著名「鈴木清順遭日活老闆解僱事件」的作品。身為公司專屬導演，他在這家公司拍了四十二部片，或許是出於厭倦了每天拍大同小異的內容，所以不知從何時起，他開始在每部電影中加入少許非常獨特的畫面。結果到了這部《殺手烙印》，沒有拿捏好尺度，讓嘗試精神徹底吞噬掉了類型電影。當極端的通俗性遇上極端的實驗性，於是

誕生出不知為何物的變形怪物。

此外還有一個初次見到的極端，鈴木清順會在前後二十分鐘按照公司給的劇本拍，而中間五十分鐘則拍出了與劇本完全無關的前衛電影。試問哪位製片會對此袖手旁觀呢？面對製片公司的舉措，電影人開始示威遊行。就這樣，一直被視為B級片大師的鈴木清順，一夜之間變成邪典電影導演，聲討不懂藝術的無知資本家的聲音源源不絕。

但從另一個角度來看，我也能理解日活老闆的憤怒。我們不應被「自由爵士黑幫電影」或「變態傑作」這些評價迷惑，而是應該親眼見證一下鈴木清順在這部電影裡闖下的禍：過度跳躍的剪接、毫無頭緒的情節、不切實際的情境設定和燈光，自以為豪的粗糙特效、哭笑不得的臺詞和尷尬的肢體動作……怎麼說好呢？如果是金綺泳的劇本、李大根主演、塞吉歐李昂尼指導，最後由高達擔任剪輯的話，大概就會產出這樣的電影。

跟鈴木清順一樣演員和導演雙樓的北野武；積極把鈴木清順介紹給美國大眾的昆汀塔倫提諾；在《喋血雙雄》（The Killer, 1989）效仿《殺手烙印》，拍出兩個英雄互相舉槍怒視的吳宇森；乾脆承認在《鬼狗殺手》（Ghost Dog, 1999）中抄襲過瞄準水管開槍等戲的賈木許；以及不惜任何代價也要蒐集鈴木清順電影原版海報的約翰佐恩（John Zorn）。我想這些人哪怕是只看過一部鈴木清順的電影，都會這麼說：「我的人生可以分為兩個時期，那就是沒看過鈴木清順的電影前，和看過之後。」

丹堤的古城

威廉卡斯爾

雖然被很多人忽視，但我認為在一九九三年出產的美國電影中，喬丹堤（Joe Dante）的《蟻人》（Matinee, 1993）是最有趣的劇本。這部電影不僅非常優秀，而且從類型論角度來看，也更進一步展現了自我諷刺的模仿手法。從某種意義上講，還體現了涵蓋美國電影廣泛層面的電影史學者般的熱情。

身為製片的他，回顧了最初踏入這一行的時光，並且反思了自身的電影背景（丹堤的老師羅傑科曼曾表示，比起導演，他更希望把自己的孩子培養成電影製片）。就讓我在喬丹堤的引領下，以《蟻人》為地圖，來挖掘一下這個只有雜草叢生的無名古墓吧。那裡一定會有很多陪葬品，也許我們還能用這些陪葬品對接上電影史「脫節的環節」。就結論而言，這篇文章可以看成B級片和邪典電影的粗略家譜。

《蟻人》中，約翰古德曼（John Goodman）飾演的電影導演勞倫斯伍爾西，是以真實人物威廉卡斯爾為原型創作。接下來要介紹的各種設備和技法都會在《蟻人》中反覆出現，卡斯爾可以說是一把能正確理

解《蟻人》的鑰匙，也是這棵家譜之樹的樹幹。

自一九三四年開始，卡斯爾可謂是整整風靡了三十多年的B級片導演，他一生拍了五十九部長片，製作了二十五部電影，根本等於美國職棒小聯盟的希區考克。當時，導演的名字會比片名先出現在大螢幕上的電影，除了希區考克，就只有卡斯爾。

卡斯爾既是類型片的改革者，也是模仿者。他於一九五九年推出賣座電影《猛鬼屋》(House On Haunted Hill, 1959)，刺激希區考克在隔年的一九六〇年拍出了知名的《驚魂記》(Psycho, 1960)。不用說大家也知道，之後卡斯爾又抄襲《驚魂記》，在一九六一年拍了《殺人》(Homicidal, 1961)，更拍了羅伯阿德力區 (Robert Aldrich)《蘭閨驚變》(Whatever Happened to Baby Jane?, 1962)的二流作品《逃出惡夢》(Strait-Jacket, 1964)。驚訝的是，後者的編劇竟是《驚魂記》的原著作者羅伯特布洛克 (Robert Bloch)。

叼著雪茄坐在導演椅上的圓胖輪廓成了卡斯爾的標誌，他和希區考克都喜歡客串自己的電影，僅憑這點，人們就很愛拿這兩位恐怖、驚悚類型電影的大師做比較。

戲劇導演出身的卡斯爾最擅長的就是利用劇場空間，十八歲時，卡斯爾就已經作為專業人士指導起話劇。沒多久後，他便成為天才奧森威爾斯 (Orson Welles) 率領的劇場專屬導演。當時劇場的主要演員是貝拉洛戈西 (Bela Lugosi)。他就是首位在拍過《怪胎》(Freaks, 1932) 的邪典電影導演托德布朗寧 (Tod Browning) 的《德古拉伯爵》(Dracula, 1931 中，飾演吸血鬼的演員。之後，低預算電影大師的卡斯爾在一年內發表了四、五部橫跨各類型的電影，其中最受歡迎的還是恐怖片。勞勃米契 (Robert Mitchum) 的出道作《陌生人的婚禮》(When Strangers Marry, 1944) 是黑色電影，卡斯爾擔任製作的《迪林傑》(Dillinger, 1945) 則是黑幫電影經典，這兩部電影都出自知名編劇菲臘約爾丹 (Philip Yordan) 之筆。

卡斯爾再次遇到威爾斯時，已是《上海小姐》（The Lady from Shanghai, 1947）的製片了。之後，卡斯爾憑藉改編自很受歡迎的廣播劇《吹哨人》（The Whistler, 1944）系列[31]和《犯罪醫生》（Crime Doctor, 1943）系列大獲聲望。自那之後，卡斯爾的惡名因他特有的商業手腕而變得更加根深蒂固。

卡斯爾之所以產生運用商業手腕的想法，是因為亨利—喬治克魯佐（Henri-Georges Clouzot）的《浴室情殺案》（Les Diaboliques, 1955）。他看到大排長龍等待看電影的觀眾，心想，可怕的不是電影內容，而是製造出電影有多可怕的傳聞。最終，他在自己的電影《恐怖之旅》（Macabre, 1958）上映之際刊登出一則廣告，內容是如果有觀眾被電影嚇死，便可獲得勞埃德保險社提供的一千美元「恐怖保險金」。這種宣傳帶來了票房的巨大成功，使卡斯爾的玩笑越開越大，放映《猛鬼屋》時，他會讓骷髏在觀眾頭頂飛來飛去；《13惡靈》（13 Ghosts, 1960）時，發給入場觀眾能看到幽靈的特殊眼鏡；當電影《獵屍者》（Mr.

Sardonicus, 1961）進入高潮，他還會衝上舞臺問觀眾，是希望殺人犯生還是死？觀眾可以用大拇指朝上或朝下來決定主角生死，但沒有一個人豎起大拇指，所有人都希望殺人犯死掉！當然，卡斯爾根本沒有拍過相反的結局。

卡斯爾開玩笑開到巔峰的電影自然要屬《心驚肉跳》了，這部片擁有眾多瘋狂喜愛所謂「無預算」恐怖片的影迷，拍出《籃子裡的惡魔》（Basket Case, 1982）的惡趣味導演法蘭克亨南洛特（Frank Henenlotter），甚至把這部電影選為自己的人生之最。

電影中出現恐怖畫面時，戲院椅子會瞬間通電，觀眾被嚇得魂飛魄散。不僅如此，卡斯爾還會在電影中途突然開燈，用主角的聲音命令全場集體尖叫，因為劇情是描述當人類感到恐懼時，脊椎會出某種昆蟲，唯有尖叫才能抑制昆蟲生長。從這點來看，要觀眾尖叫也就說得過去了。當時，飾演科學家的文森特普萊斯（Vincent Price）早已在英國恐怖電影的搖

籃鹹馬電影製作公司名聲大振，但直到演出《心驚肉跳》才有了固定的怪異形象，也因此有了飾演提姆波頓的《剪刀手愛德華》（Edward Scissorhands, 1990）科學家的機會。

即使卡斯爾被羅傑科曼和赫謝爾戈登路易斯（Herschell Gordon Lewis）稱頌為「真正懂得吸引大眾的大師」，但他也險些隨著B級片的基礎──露天汽車電影院、同時上映制度，以及早鳥優惠等沒落而消失在歷史長河裡。在危機之中，他又做出驚人之舉。卡斯爾抱著自己擔任導演的想法，提早買下了艾拉萊文（Ira Levin）的暢銷小說版權，但在與華納的交涉中吃了不少苦頭。華納認為，不能讓一個帶有三流導演色彩的人執導。經過漫長交涉，華納決定請他擔任製片，並找來一位形象良好的年輕導演。

最終，《失嬰記》（Rosemary's Baby, 1968）成為拍《天師捉妖》（The Fearless Vampire Killers, 1967）的羅曼波蘭斯基（Roman Polanski）進入好萊塢的敲門磚。雖然電影賺了不少錢，但卡斯爾很委屈，他覺得自己是一座擁有很多房間和走廊的城堡，而慣用粗劣花招的調皮導演身分不過是大城堡裡的一個房間而已。之後卡斯爾的《X計畫》（Project X, 1968）、《你幹的事瞞不了我》（I Saw What You Did, 1965）、《愛管閒事的人》（The Busy Body, 1967）和《離魂驚夢》（The Night Walker, 1964）等多部作品，都證明了他的存在價值。卡斯爾掉進了自己設下的圈套，所有人只把他當成販賣紅藍眼鏡的商販，沒有人認真看待那些作品本身的奇異魅力。

或許是出於反抗，卡斯爾在《失嬰記》大獲成功後休息了很長一段時間，之後發表了身為導演的最後一部作品《長腿人》（Shanks, 1974）。世界著名的小丑馬歇馬叟（Marcel Marceau）在劇中飾演一個能讓

31 該系列劇本由推理小說家康奈爾伍里奇（Cornell Woolrich）親自操刀，希區考克的《後窗》（Rear Window, 1954）和楚浮（Francois Truffaut）的《黑衣新娘》（The Bride Wore Black, 1968）均改編自他的原著小說。

屍體起死回生的聾啞木偶操控師[32]。驚訝的是，這竟是一部充滿超現實主義色彩的藝術片。

卡斯爾的最後一部電影《蟲》（Bug, 1975）[33]，原本策畫在電影院座位下裝雞毛撢子，當電影裡的巨型蟑螂襲擊人類時用來嚇觀眾。但電影院工作人員擔心會引發大騷動，否決了這個點子，使得卡斯爾不得不放棄這場野心勃勃的惡作劇。對此，卡斯爾說：「反正電影院裡的無數隻蟑螂都會免費幫我做事的！」

32 馬叟曾是電影《鼴鼠》（El Topo, 1970）中神祕主義者布龍蒂斯霍多羅夫斯基（Brontis Jodorowsky）的老師。

33 本片與另一位B級片導演戈登道格拉斯（Gordon Douglas）的《巨蟻入侵》（Them!, 1954），一同成為《蟻人》劇中試映會那場戲的原型。

血之王位

《教父3》

當派拉蒙影業宣布要拍柯里昂家族的第三個故事時，大多數影評人都表示擔憂，而且他們都對自己的言論相當負責，發表了一連串惡評。導演柯波拉在老人群聚的宴會上不停講述自己一生戲劇化的故事，令年輕人感到厭煩。就像麥可柯里昂最終還是未能擺脫黑幫，派拉蒙硬是把不想回歸的柯波拉拽了回來。有傳聞稱，派拉蒙在榨乾柯波拉最後一滴精華後無情地拋棄了他。總而言之，這就是一部不該拍的續集。

但真是如此嗎？我只能認同一點，那就是人物的設定和選角。首先，湯姆海根這個角色不見了，這對教父三部曲而言並不光彩。他不是義大利人，卻是柯里昂家族核心的律師，在這個以家庭為單位構成的家族共同體適應資本主義的過程中，占有關鍵地位。前兩集最可怕的角色要屬性格沉穩的勞勃杜瓦（Robert Duvall）了。果不其然，第三集沒有一個角色讓我害怕。如果認為海根是一個無足輕重的角色就把他刪掉，那真是大錯特錯。

接下來，是新一代教父文森。第二集中，柯波拉認

為讓麥可變成企業家是合乎情理的劇情發展，但現在他意識到這個想法很不切實際，為了反省，他創造了文森。他的火爆性格酷似父親桑尼，又繼承了叔叔麥可的無情，可說是一個更加複雜的角色。雖然帥演文森的安迪賈西亞（Andy Garcia）一絲不苟地模仿飾演他父親的詹姆士肯恩（James Caan）的表情和步伐，但這位來自古巴的美男子要想擠進「偉大的演員世家」行列，恐怕還有很長的一段路要走。

　　最後一個問題是蘇菲亞柯波拉（Sofia Coppola）。雖然製片方解釋，由於薇諾娜瑞德（Winona Ryder）拒絕演出，因此沒有選擇的餘地，卻成了致命失誤。難道他們是覺得蘇菲亞在第一集把受洗的嬰兒演得很好，才又讓她演麥克的女兒嗎？不得不說，這成了黑手黨組織的致命弱點。

　　不過，如果只因第三集照搬了第一集的長處就把它評為拙劣之作，未免有些言重了。事實上，第三集可以看成一部翻拍作，無論是劇情發展、氛圍和臺詞都與第一集很相似。柯波拉和編劇馬里奧普佐（Mario

Puzo）有自己的理由——因為歷史是重蹈覆轍的。

　　麥可秉持父親「希望他成為受人尊敬的企業家」遺願，把精力都放在從事合法商業和慈善事業上。但請看一下艾爾帕西諾演技的最高潮——麥可第一次動怒時吧。當喬伊札薩和當艾圖貝洛狼狽為奸、大開殺戒後，九死一生的麥可就跟第一集裡的哥哥桑尼一樣，在廚房召開親信會議。麥可效仿父親對哥哥那樣告誡文森，無論何時都不能失去理智，並強調自己已經棄惡從善，是個名副其實的企業家了，這樣的他卻突然被殺意包圍。在電閃雷鳴中，麥可惱羞成怒，神情酷似惡魔，嘴巴滔滔不絕地飆出只有桑尼才會講的髒話。由三個跳接鏡頭構成的這場戲，呈現出無與倫比的悲壯感。這個無法斬斷自身卑微根源的男人，絕不可能成為正義的上流階級。因為命中早已注定，越是往上，越是腐敗。

　　過去在不斷召喚麥可內心的犯罪本能，未來則促使他墮落。為了斬斷這種惡性循環，麥可只能徹底清理家業。他的長子安東尼如願成了音樂家，但麥可必

須背負起整個家族的重擔，只能放棄夢想。「雖然我是您的兒子，但我不會參與您的事業。」面對父親自始至終都無法區分家庭和組織上的家族，麥可以這種明快的區分斷絕了父子家庭關係，他本以為只要成為完美的企業家就可以不再犯罪，但最終他的天真想法遭到背叛。資本主義只有依靠暴力才能維持下去，沒有犯罪，就沒有名譽和財富。世上哪有不沾血的錢呢？沒有犯罪和事業的世界裡——都遭到了背叛。正如李爾王的兩個女兒高納里爾和里根互相勾結陷害父親，麥可的兩個世界的敵人也都是一丘之貉。就像李爾王抱著最疼愛的女兒寇蒂莉亞的屍首痛哭一樣，麥可最終也不得不與女兒瑪莉生死離別。如同所有的悲劇英雄，麥可也是在抵抗自己命運的過程中走向毀滅的。對他而言，這既是繼承家族、成為柯里昂家族第二代教父的代價，也是做為殺害親哥哥的兇手應得的報應。麥可

所屬並相信一直掌控在自己手中的兩個世界——即犯罪和事業的世界裡——都遭到了背叛。正如李爾王的兩個女兒高納里爾和里根互相勾結陷害父親，麥可的

柯波拉試圖把這三幅根特祭壇畫的最後一幅引向莎士比亞式的悲劇，跟李爾王一樣年邁的麥可，在自己

明快的區分斷絕了父子家庭關係，他本以為只要成為完美的企業家就可以不再犯罪，但最終他的天真想法遭到

觀賞著木偶劇，回想起父親曾對自己說，不要做那個木偶，要成為操控木偶的人。看到他懲罰堂兄妹的不倫關係時，會覺得他彷彿成了操控文森和瑪莉分手的人，但最終他面對的真相卻是，自己不過也是一個受人操控的木偶。

電影以麥可獲得羅馬教廷頒發的聖賽巴斯汀勳章開始，與前兩部分別以女兒的婚禮和兒子初領聖體的慶祝派對不同，第三集開篇便展現了教父提升身分的慾望，期盼透過神的代理人獲得靈魂的救贖。如果願望能夠實現，那麼家族的罪孽便會得到寬恕，手上沾的血也能洗淨。

故事從一開始便呈現了宗教電影的面貌，大主教的經綸與烙印在麥可腦海中的祈禱文重疊交叉。二哥弗雷多在吟唱聖母頌時，慘遭麥可手下暗殺。麥可把自己授予勳章的感恩祭，變成了哥哥的慰靈祭。這首聖母頌也與最後麥可的女兒瑪莉，即聖母瑪麗亞的死相呼應。文森殺害札薩時，倒在地上的聖母像預示了瑪莉的死。就在同一時間點，瑪莉為了向拆散自己和文

森的父親抗議，朝他走去時不幸中槍。瑪莉之死，最終成了替麥可和文森贖的罪。

電影開場的聖賽巴斯汀勳章和最後的歌劇《鄉村騎士》（意思是西西里島的平民騎士）形成首尾呼應，暗示了麥可的那份榮耀只是一個不祥之兆。麥可在耶穌死亡的畫面中預感到新任教宗的死；西西里島有一種咬傷右耳下戰書的風俗，也實際對應了文森對札薩犯下的罪行；瑪莉看到劇中被拋棄的女人，便聯想到自己的遭遇；康妮（這是一個讓人聯想到馬克白夫人的角色）同時目睹耶穌和艾圖貝洛的死，她為了守護家族，不得不殺害教父艾圖貝洛的內心掙扎相似。她的痛苦多少與麥可決定殺死二哥弗雷多的內心掙扎相似。

透過這部長達四十分鐘的歌劇，麥可這才為遠離家族罪惡的兒子的成功感到欣慰。他再次欺騙自己，假裝不知道剛剛繼承了王位的新兒子文森正在進行大屠殺。

「不要愛上我的女兒，因為敵人會一直盯著你最愛

的人。」麥可應該把這句話說給自己聽，殺手的子彈擊中的不是文森愛過的情人瑪莉，而是他自己深愛的女兒瑪莉。「我以孩子的性命發誓，再也不會犯罪。」麥可不該講出這種話，他默許文森的大屠殺，就等於是在犯罪，而這正是他拿女兒性命發誓的結果。

麥可吶喊的嘴巴猶如黑洞般，使觀眾被瞬間吸入共十一小時五十多分鐘的《教父》三部曲（按照順序重新剪輯的第一加第二集《史詩教父》長達四百五十分鐘），整個世界也隨即安靜了下來。

「凱，我為了保護你們不受恐懼折磨，付出了一切。」

「在我眼裡，你就是恐懼。」

眼前那扇慢慢關起、始終讓凱倍感孤獨的房門，在這部電影裡逆轉成麥可孤獨的象徵。孟克的《吶喊》和培根的《尖叫的教宗》描繪了無聲的吶喊，這正是對自身的恐懼，以及被世界孤立的靈魂之痛苦。

想做自己的男人

《北西北》

在希區考克光輝燦爛的電影生涯中，特別是一九五四到一九六四的十一年間，可謂是他驚人創作的最高峰。以《電話謀殺案》（Dial M for Murder, 1954）為起點，經由《後窗》、《捉賊記》（To Catch a Thief, 1955）、《怪屍案》（The Trouble with Harry, 1955）、《擒凶記》（The Man Who Knew Too Much, 1956）、《伸冤記》（The Wrong Man, 1956），再到《迷魂記》（Vertigo, 1958）、《北西北》（North by Northwest, 1959）、《驚魂記》、《鳥》（The Birds, 1963）和《豔賊》（Marnie, 1964），希區考克帶來了一系列驚豔之作。

全世界再沒有第二位導演能像他這樣，在一系列作品中找不到失敗作，更接連拍出十一部偉大傑作。其中，三年連續推出《迷魂記》、《北西北》和《驚魂記》，更教人折服於他那不可思議的創作才華。令人羨慕到啞口無言的是，他本人還只把《北西北》視為夾在前後兩部作品間的閑暇之作。

這部介於《迷魂記》催眠術般的美妙，與《驚魂

記》陰鬱靈性氣圍間的搞笑驚悚懸疑片，不僅是部偉大的電影，更是最能彰顯希區考克風格的電影。這部片不僅完美融合了懸念和幽默，還蘊含了他畢生追求的主題。

正如希區考克本人所說，如果說《國防大機密》（The 39 Steps, 1935）涵蓋了整個英國時代，那麼《北西北》則可視為對美國時代的總結。如果只因《北西北》是小眾電影，不像《迷魂記》和《驚魂記》那樣，就單純地以為這是輕浮的商業片，那可就大錯特錯了。

這部片從片名就讓人困惑。北西北？難道電影是在講什麼從北到西，再從西到北的運輸工具嗎？當然不是，這是希區考克在電影裡巧妙設定的西北路線，從紐約出發，經由芝加哥和印第安納，最後抵達南達科達州，就是主角四天三夜的旅程。

此外，從紐約的麥迪遜大道到六十街和廣場，以及從芝加哥的密西根大街到機場也都是西北方向。地圖上根本沒有所謂「North by Northwest」的方位，如果是西北偏北，那也應該是「North-northwest」，也就是說，片名根本沒在指示方向。

不過，電影裡片名從芝加哥飛往印第安納的航班是「西北航空」，所以可以解釋成「搭乘西北航空飛往北方？」倒也說得通，但當成片名就……只有哈姆雷特知道這個祕密。

在《哈姆雷特》第二幕第二景，哈姆雷特對羅生克蘭和蓋登思鄧說：「吹西北風時令我抓狂，如果是吹南風，我至少還能分辨出鷹和鷂。」這句話雖然在解說上有所爭論，但大部分研究莎士比亞的專家認為，哈姆雷特覺得南風和東南風純粹、細膩和溫暖人心，可以突出他善於察言觀色，且能將自己瘋狂的原因暗暗歸咎於周圍的環境。「鷹和鷂」的比喻，意指能夠分辨外型不同事物的能力，以及沒有瘋狂時的正常狀態。希區考克是想在此討論瘋狂，以及外在與內在的不一致和一致性。

之所以提起哈姆雷特那句臺詞，是因為《北西北》講述的是一個充滿戲劇性、迷茫的世界。在莎士比亞

的臺詞中加入「by」，之後又出現西北航空，其實都是希區考克開的玩笑。也有一種可能，這個片名根本不具任何意義。

這是希區考克創作生涯中構思最為複雜的一個故事，以至於飾演主角的卡萊葛倫（Cary Grant）面帶難色地說：「電影都拍了三分之一，到現在我都不知道這是開頭，還是結尾。」與希區考克之前的電影不同，他罕見的採用原創劇本，而不是改編小說或戲劇，因此才更自然地融匯了各種希區考克式的奇思妙想。

羅傑莫名其妙遭到湯森德一夥人綁架，他們堅稱羅傑是名為卡普蘭的美國特工。為了查出原因，羅傑來到聯合國總部，但他發現眼前的人不是真正的卡普蘭。真正的卡普蘭早已被殺害，自己則被誣陷成殺人兇手。羅傑因此開始了逃亡生涯，他在路上與艾娃墜入愛河。並在艾娃安排下準備去見卡普蘭。就在他抵達約定地點後，反被一架小飛機追殺。羅傑得知艾娃是間諜首領坎多的情婦後，向警方自首。此時出現的

美國情報機構負責人再次反轉劇情，聲稱卡普蘭是為了分散坎多的注意力而設定的虛構人物，艾娃才是政府要員。當湯森德得知坎多對艾娃起了疑心，為了幫艾娃解圍，於是決定讓羅傑充當卡普蘭的替身。艾娃原本的計畫是在坎多面前假裝射殺羅傑，以此重新獲得信任，但坎多的心腹李歐納（深愛坎多的同志，嫉妒艾娃）識破了艾娃的詭計，艾娃再次陷入危機。最後在羅傑幫助下，艾娃成功脫險，坎多等人也落網。

電影開場，我們便能看到滿街的紐約客匆匆的身影。參與過《迷魂記》和《驚魂記》的設計師索爾巴斯（Saul Bass），在天藍色背景中加入垂直的水平線，然後讓工作人員的字幕由下向上浮動。這種墜落與上升的垂直動感，不禁讓人聯想到最後在拉什莫爾山上的追擊和攀岩畫面。接著，這些水平線直接延伸成曼哈頓摩天大樓的外牆，這面由反射玻璃構成的外牆映照出街頭風景，觀眾似乎都要被這些四方形玻璃吸引住了。當我們以為街上的紐約客是一群被關起來的家畜時，鏡頭直接又對準街景。成群結隊、匆忙趕

路的紐約客，看起來像是一群被隱形的牧羊人追趕的羊群。

大巴在喜歡客串的希區考克面前關上了車門，人們魚貫地從地下走上來。這些看似平凡的男女真的都是普通人嗎？在希區考克引導我們進入的世界裡並非如此，在那看似毫無特徵的人群中，隱藏著間諜、殺手、盜賊和金髮魔女。正如我們在《慾海驚魂》（Stage Fright, 1950）、《美人記》（Notorious, 1946）和《迷魂記》中看到的那樣，希區考克想像中的與呈現出來的世界截然不同。

羅傑追蹤卡普蘭、卡普蘭追蹤坎多、坎多追蹤普蘭，即追殺羅傑，教授和艾娃追蹤坎多。在這場錯綜複雜的故事裡，我們首先發現了一個特徵，那就是人物的身分混亂。正如影評人安德魯布里頓（Andrew Britton）所言，電影展現了希區考克喜愛的「雙線追擊」。導演藉由主角被警察和壞人追趕的同時，也在尋找某人的公式，描繪出一個被人認錯的男人的恐懼。主角被誤認成另一個人，因此踏上尋找身分的冒

險之旅。雖然羅傑一直在努力尋找卡普蘭，但卡普蘭卻是不存在的人物，就像《迷魂記》中，史考提一直在追蹤不存在的瑪德琳。羅傑和卡普蘭之間的分裂，實際上等於羅傑自身的分裂。

在這部電影裡，所有人都處在表裡不一的狀態。羅傑被誤認為是卡普蘭，不得不開始逃亡，但直到電影過半，他依然無法證實自己的身分，而且直到最後，坎多一夥人仍一口咬定他就是卡普蘭。羅傑在火車上偶遇的艾娃，一開始是設計師，後來變成坎多的情婦，最後又搖身一變成為政府的雙重間諜。坎多登場時，假扮聯合國外交官湯森德，又在拍賣會上冒充藝術品收藏家。坎多的手下則偽裝成園丁、幫傭和企業家的祕書。CIA的部長被稱為教授，他的手下則扮演漫畫家、證券商、家庭主婦和新聞工作者等角色。所有人看起來都是普通人，背後卻隱藏著完全出乎意料的真相。

羅傑也是如此。乍看之下，他好似一個無辜、單純的英俊紳士，但仔細觀察這個人物，便可以感受到希

區考克有多嚴謹，以及為人物注入的立體和生動感。

首先，羅傑是一個廣告商。廣告象徵現代人的偽善和欺瞞，羅傑認為世上並無謊言，有的只是如廣告般「不可避免的誇張」而已。所以艾娃才這樣定義他：「你讓人買了根本不需要的東西，讓不了解你的女人愛上了你。」羅傑雖然利用這種技巧和兩個女人結了婚，但也離了兩次婚。

只有一個女人例外，就是他的母親。羅傑非常依賴母親，最初羅傑被誤認為是卡普蘭，也是因為母親。坎多等人看到飯店服務生喊道：「卡普蘭先生，請接電話。」話音剛落，羅傑就把那名服務生叫去，坎多因此認定他就是卡普蘭。羅傑不過是想打電話給母親而已。期待與這種典型媽寶兼酒鬼的男人建立真誠的人際關係，根本是不可能的。

羅傑在火車上初識艾娃時，艾娃對他施展了赤裸裸的性誘惑，這讓羅傑感到慌張。

羅傑：「我害怕誠實的女人。」

艾娃：「為什麼？」

羅傑：「這會讓我處在被動的立場。」

艾娃：「會不會是因為你對女人向來都不誠實呢？」

羅傑：「正是如此。」

這場對話之後，互相交換名片還有什麼意義呢？

羅傑的名字暴露了他所有的祕密，他的全名是Roger O.Thornhill，火柴盒和手帕上印的字母R.O.T.與意味著「腐敗」的英文「rot」不謀而合。艾娃問羅傑「O」是哪個字的縮寫時，羅傑只回答：「沒有意義（nothing）。」其實這是把英文字母「O」當成數字「0」的小玩笑，但這個玩笑實在有點不寒而慄。

羅傑原以為綁架不過是個玩笑，結果卻吃了不少苦頭。母親勸他趕快坐飛機逃走，他卻開玩笑說：「萬一飛機上有人認出我，豈不是沒有藏身之處，您該不會是想要我跳機吧？」雖然羅傑沒有坐飛機，還是被認出了自己的飛機攻擊。由此可見，人不能隨便亂開玩笑。最終，那個有關「O」的玩笑也靈驗了，因為從整體來看，他的確是一個毫無意義的存在。

因此，羅傑對身分的認同非常不確定，空虛的人生

215

使他在自我認同方面缺乏自信。沒人相信羅傑曾遭綁架，好不容易才逃出來，而且那些人堅稱他就是卡普蘭，所以最後他的信念也開始動搖。羅傑在警察局打給母親時，故意用力唸出自己的名字：「媽媽，我是您的兒子羅傑。」這顯示他內心充滿了不安。羅傑在懷疑自己真的是羅傑嗎，一邊對初次見面且稱呼自己姓氏的女人大喊：「請不要叫我羅傑！」當然，他是在希望對方稱呼他羅傑，對方卻難以領會他的用意。

現在的羅傑已經到了否定自己身分的地步，而這種混亂直到他幫教授點酒時才塵埃落定。一直喜歡喝金賓威士忌的他，竟然非常自然地點了波本威士忌。坎多一夥人為了製造酒駕墜海身亡的假象，給他灌的酒正是波本威士忌。羅傑可以切身感受到那種可怕的意義，他就這樣成了卡普蘭。

連自己是誰都搞不清楚的羅傑，根本不可能順利找到目的地。醉得不省人事的羅傑被強行拖上一輛沒有煞車的賓士，如果不與其他汽車相撞，這輛賓士就不會停下。羅傑神智不清，局面徹底失控，九死一生的他

插隊上了一輛計程車，但又被綁匪綁架了。之後，擅自闖入卡普蘭飯店房間的他又被教授關進醫院。從電梯下來的羅傑，卻跟殺手們一起走進電梯。

電影中出現很多類似的呼應場景。比如在麥迪遜大道闊步前行，對應了逃離聯合國總部；玉米田裡的飛機對應了飛往南達科的航班；前往芝加哥的火車對應了最後返回紐約的火車；前往湯森德家的警車，對應在希區考克面前關上車門的公車對應了。為了強調羅傑被公車拒載的場景，也與開場那輛高速公路上，羅傑因混亂和災難接連遭遇麻煩的困境，希區考克以雙重結構設計了所有的旅行路線。

羅傑總是被人追趕，卻不知道自己接下來要往何處去，就連教授的女祕書都自言自語：「再見了，羅傑先生……不管你在哪裡……」

艾娃從藏身處救出他時，也開玩笑地說：「出來吧，不管你在哪裡……」

羅傑是一個沒有根基的人。我們除了看到他搭乘各

種交通工具，再沒見過他做任何事，連他住哪也不知道。在俯拍聯合國總部的畫面中，完美呈現了羅傑逃亡的處境。在這個名為「上帝視角」的極遠景中，背負殺人罪名而展開逃亡的羅傑僅成為一個移動的點，又可說是一點汙漬。羅傑（身為卡普蘭）一直被無秩序的勢力追殺，現在他（身為羅傑）終於被有秩序的勢力逼上絕路。凡事充滿自信的廣告人，如今成為一隻拚命逃竄的毛毛蟲。

羅傑的這種形象從在火車遇上艾娃，一直延長到知名的玉米田。羅傑去見卡普蘭，這個一直身處封閉空間的紐約客突然被丟棄在杳無人煙、看不到人類文明的荒野。連接羅傑與社會的最後一輛公車也漸漸離他遠去，黑與白的汽車從不同方向飛馳而過，呼嘯的貨車也只留下一陣煙塵。無論何時都很注重外表，生怕西裝縐掉的羅傑（坎多一夥人初次見到羅傑時，都被他優雅的裝扮吸引），此時卻滿身灰塵，教人覺得可憐。

有別於羅傑的視角，拍攝他的中景都是略微俯視的角度，因此羅傑的背景多半是地面，這使得地平線看上去像是壓在他的頭頂。等待公車的鄉下人漫不經心的一句：「奇怪……又沒有農作物，那架飛機為什麼要灑農藥呢？」鄉下人才離開，那架飛機就逼近羅傑。這次的背景加入更多天空，使得羅傑徹底暴露了自己，突然變成被老鷹追殺的田鼠。緊接著羅傑躲進了玉米田，飛機灑下農藥後，他又跑了出來。這時的羅傑徹底淪落成害蟲。就像電影《鳥》中的鳥群，那架飛機看上去並不是單純的機器或攻擊武器，而是像不知名的神，神祕又超自然，明快又麻木。

關於這顆已成為傳說的鏡頭，楚浮（Francois Truffaut）這樣說道：「其實沒必要拍攝飛機那場戲，因為看起來既不怎麼樣，也毫無意義。但以這種方法拍攝時，電影才會像音樂一樣成為抽象的藝術媒體。」換句話說，這場戲可以理解為從正片中獨立出來的一個故事。生活中遇到突發事件，由此引發恐懼，呈現了人生的不可預測和不合理。楚浮在指出這一點的同時，還提到希區考克的核心問題是「不合理

的幻想」。希區考克也承認過，自己是在「以宗教般的熱情探索這種不合理。」

而在這部最為凸顯希區考克式麥加分母題[34]的電影中，隱藏在塔拉斯卡戰士雕像裡的美國政府機密文件才是呈現生活的空虛與不合理的極致描寫。所有登場人物為了爭奪這個東西拚得你死我活，但它具體是什麼內容、究竟有多重要？無人知曉。這個在拍賣會上購買獲得的東西，有的只是藝術品的外觀（在拍賣會上，坎多用手撫摸艾娃脖子的姿態，顯然是在模仿藝術愛好家欣賞美麗的半身像）。

在拉什莫爾山上的追擊戰中，這個東西最終掉在地上摔碎了，藏在裡面的竟然是膠片，拍電影用的材料。電影的全部元素所指涉的對象竟然是電影，這難道不是不合理的極致嗎？《北西北》的核心只是一個空洞，最重要的悖論也是一個空洞。那個「無意義」的羅傑被人認錯，問題是被認錯的那個卡普蘭根本就不存在，於是羅傑又變得毫無意義了。或者可以說他是「無意義的意義」，因為這個人物是虛構出來的誘

餌。對坎多而言，羅傑是必須剷除的對象，對教授而言，羅傑則是要保護的對象。只要坎多相信卡普蘭存在，他就不會留意自己身邊是否有雙重間諜。卡普蘭只是為了保護艾娃不受懷疑，故意擾亂坎多視線的誘餌。卡普蘭是「不存在的存在」、「空洞的意義」，是不停移動的悖論。為了剷除這個存在，需要一把「沒有子彈的手槍」，即空包彈。

這裡還有第二個悖論，如果說電影是講述羅傑與他人恢復關係，以及尋找真愛和責任感的故事，那他的方法就有問題。羅傑得知艾娃身陷危險後，接受了教授委託，停止辯解自己不是卡普蘭，並願意假裝死在艾娃的槍口下。被空包彈擊中的卡普蘭就這樣死了，羅傑既努力扮演一直想要擺脫的角色，同時也必須填滿他一直想逃離的虛構空間。為了救出自己心愛的女人，羅傑不惜冒生命危險來演這場戲。但這與其說是犧牲了羅傑，倒不如說是犧牲了卡普蘭。從另一個角度來看，這既是不存在的卡普蘭之死，也是實際存在的「無意義」的羅傑之死。羅傑藉助這場戲獲得重

生，原諒了利用他的艾娃，學會真正愛一個人，所以當他接受教授委託時，臉上才會映照出一道光芒。

繼卡普蘭被殺的劇情後，緊接著上演樹林重逢的戲。希區考克提到，由於這場戲時間過長，差點都被剪掉。這場戲沒有任何戲劇性反轉，羅傑在知道艾娃的真實身分後，仍表現出願與真愛共同面對未來的意志。這場戲尤為顯現希區考克善於調度場面的手法。

在載著羅傑的汽車駛出樹林的遠景鏡頭中，希區考克對下車的羅傑進行了全景剪接。當他站在車後，鏡頭開始後退，接著出現了早已抵達的艾娃，最後廣角鏡頭捕捉到羅傑和艾娃分別出現在遠景鏡頭的兩端。羅傑先邁步走向艾娃，拍攝羅傑的全景攝影機從側面跟隨他移動。接下來是艾娃的全景剪接，她也慢慢走向羅傑，攝影機隨她移動。在第二次的推軌鏡頭中，與剛才相反，羅傑淡入鏡頭，畫面中出現了相擁的男女。這是探究兩個獨立人格如何融為一體的畫面，無論何時，核心都是互相靠近，希區考克是在嘗試讓觀眾參與這場移動。

還有拉什莫爾山，羅傑和艾娃在這座雕刻著四位美國總統巨大頭像的峭壁上面臨生死危機。拉什莫爾山與《火車怪客》(Strangers on a Train, 1951) 中的國會議事堂、《怠工》(Sabotage, 1936) 中的自由女神像一樣，這些威權式的紀念碑象徵著政治家、政府和民主主義，但四位面無表情的總統非但沒有幫助他們擺脫困境，反倒妨礙了他們。就像 CIA 辦公室裡掛著的國會議事堂照片，根本沒有把羅傑的安全當一回事，聯合國總部反倒成了謀殺和陷害的舞臺，守護法律和秩序的人們沒有為羅傑的人生提供任何幫助。

據說，把整個故事當成大笑話的希區考克，還試圖把羅傑塞進林肯的鼻孔，以及設計了讓他在裡面打噴嚏的戲。該打噴嚏的人應該是林肯，怎麼變成了羅傑噴嚏的戲。

34 麥加分母題 (MacGuffin) 正是源於希區考克的電影技法，指將電影故事帶入動態的一種佈局技巧。它通常指在一部懸疑片的情節開始時，能引起觀眾好奇並進入情況的戲劇元素，如某一個物體、人物、甚至是一道謎。

呢？因為林肯也和所有政治家一樣，裝出一副故作正經的嚴肅樣。

在懸崖上，羅傑拉住險些跌入深谷的艾娃，這與他在火車臥鋪車廂裡托起艾娃相呼應。兩人躺在一起，接下來呢？

「《北西北》中沒有象徵畫面？對了！原來有一個，就是最後一場戲。卡萊葛倫和伊娃瑪莉桑特（Eva Marie Saint）的愛情戲之後，火車直接進入了隧道。隧道象徵男性的生殖器，但這件事可不能對任何人說。」希區考克接受法國電影雜誌《電影筆記》採訪時這麼說。

復原的可能性

《銀翼殺手》

我在某節目上講的一番話成了禍根，帶給我不小困擾。我只是針對「瑞克戴克（哈里遜福特，Harrison Ford）是不是複製人」的爭議發表了自己的見解，結果很多人要我給出更明確的解釋。就在我猶疑不決時，無意間翻到一本舊英國電影雜誌《視與聽》的一九九二年十二月號，裡面有一篇《細說銀翼殺手的「不同」》，我決定用文字做進一步的闡述。這篇文章的見解和我不謀而合（不愧是長期關注這部電影的一級影評人），但上面提到以雷利史考特拍攝時使用的劇本為依據的內容，我倒是第一次聽聞。考慮到圍繞復原版優越性的爭議和值得品味的焦點，我決定談談《銀翼殺手》（Blade Runner, 1992）。

一九九二年的導演剪輯版，刪除了戴克的旁白和最後一場戲，並插入戴克的幻想。除了范吉利斯的配樂全面改版，改動的只有這三處，卻正是引發爭議的導火線。逃亡後，以回想過去展開的旁白，實際上等於排除了戴克是複製人的可能性，如今刪除了那段旁白，任何假設就都有了可能性。最後一場戲刪除

後（據說此處的空拍畫面是為了庫柏力克（Stanley Kubrick）的《鬼店》（The Shining, 1980）開場而拍的），取而代之的是笨重的電梯門遮擋住男女的黑暗畫面，這暗示了兩個人的未來沒有任何希望。再加上沒有任何戲劇脈絡的獨角獸幻想（這段取自於史考特接下來的作品《黑魔王》（Legend, 1985），足以引起解釋上的爭議。導演把所有狀況搞得曖昧不明，為電影打開了無限可能。而在地平線的另一端還有一個真相，那就是戴克隱藏的真實身分。

為了清除複製人，僱用了另一個複製人？這完全是有可能的。就像羅伊（魯格豪爾，Rutger Hauer）所說，他們都是「奴隸」，也可以看成是未來的勞動階級，也是警察局長布萊恩和戴克口中未來的「黑人奴隸」、「有色人種」。資本家欺壓勞動階級，白人農場主欺壓黑人奴隸時，經常可以看到被人籠絡、收買的勞動者和黑人，他們對待同伴的手段甚至比僱主更殘酷。讓普通的人類去追捕那些比人類頭腦更發達、四肢更健全的逃亡者，顯然是很費力的事，所以說戴克就是「未來的護衛隊」。

「銀翼殺手追捕複製人不是要處死他們，而是要讓他們退役」。當這段字幕結束後，戴克便以「退役」的銀翼殺手登場了。他對重新召回自己的布萊恩說，如果退役一次不行，他會再次退役。這難道不是意味著複製人之死嗎？之前戴克為什麼那麼討厭做這件事呢？看看戴克讓第一個退役的左拉死後，面對她的屍體時的表情吧。當時里昂也在場，他的傷心程度絕對不亞於戴克。相反地，羅伊救下戴克時，也讓人產生相似的感覺。他們究竟為什麼互相同情呢？

人類與複製人有什麼區別？唯一的標準就是壽命。雖說可以透過瞳孔反應測試來分辨，但如果複製人的感情夠成熟，這種測試根本毫無用處。戴克提出疑問，如果機器沒有正常運作會如何？面對這個問題，布萊恩只是面露難色，沉默不語。當瑞秋（西恩楊，Sean Young）問戴克是否混淆過人類與複製人時，戴克也無法回答。

正如人們常指出的，是否存在記憶不能成為標準。

有誰是從降生那一刻起就擁有記憶的？正如布萊恩所說，連鎖六型（Nexus-6）的優點在於能隨時間累積記憶。羅伊奄奄一息時說，所有記憶都會隨時間流逝而消失，就像在雨中流下的眼淚……

但更嚴格地說，壽命也不是差異的本質。遺傳工程學者賽巴斯汀是一個麥修撒拉症候群[35]患者，這使得年僅四歲的成人羅伊和二十五歲的老人賽巴斯汀處在相同條件下，因為他們所剩的時日已經不多。銀翼殺手蓋夫（愛德華詹姆斯奧莫斯，Edward James Olmos）甚至嘲諷：「她（瑞秋）的死令人遺憾，但是仔細想想，誰又不會死呢？」這也就是說，人類和複製人並無差別。瑞秋一邊彈鋼琴，一邊懷疑自己是否移植了記憶。這時戴克對她說，這都不重要，重要的是妳在優雅地演奏。這部電影值得以政治角度來品味之處就在於「淡化差異」和「模糊界線」。戴克因此成了一個在這種規定差異的刀刃（Blade）上危險奔跑的人（Runner）。

這裡存在一個所謂「深思熟慮的失誤」，即一共有

幾個潛入地球的連鎖六型呢？布萊恩一開始說四個，之後又說六個，其中一個死於事故。那剩下的一個究竟在哪裡？

據說，原來的劇本中存在第五個名為瑪麗的複製人，但在最後選角時被排除了。這麼說就是只有四個？《電影雜誌《視與聽》的一位讀者指出，這個失誤是故意的。讀者還說，布萊恩說只有四個複製人的臺詞進行了後期配音，仔細聽的話，便會發現那部份的聲音很低，語速也很慢！」我們從這個「失蹤的複製人」之謎，獲得了有人隱藏起來的暗示。當瑞秋問，你是否也接受過瞳孔測試時，那個裝睡的人就是戴克。

另一個著名失誤是瑞秋的照片，當然，那只是移植記憶的象徵。那個跟媽媽合照的女孩不是瑞秋，這的確讓人悲傷。但從戴克的角度來看，那並非仿造的

35（methuselah syndrome），美化自己的記憶，除去不好的記憶，只記得美好記憶的心理現象。

過去。特寫那張照片時，畫面突然轉亮，可以看到照片中的人物和樹影在晃動。這只有零點五秒的荒謬失誤，是否可以看成導演對瑞秋和戴克間的同質性的評述呢？還有一些影迷指出，複製人的瞳孔會閃爍一次紅光，而戴克在家中與瑞秋聊天時，他的瞳孔也閃現過紅光。

瑞秋走後，戴克坐在鋼琴前陷入沉思。這時展現在他面前的無數張照片令他焦慮不安，他急切地想確認自己的過去，以及那個獨角獸之夢。沒有證據可以證明，關於這個永生不滅的動物的幻想不是被移植的。

短暫生命的妄想，的確教人惋惜！

羅伊等人居住的公寓外牆上閃爍著「ＹＵＫＯＮ」字樣的霓虹燈，與獨角獸的發音相似。戴克想像中的獨角獸與他用錫箔紙做的獨角獸模型相互呼應，而當蓋夫碰倒獨角獸模型時，戴克承認自己放走了瑞秋，並提供了關於自己真實身分的線索。（原來的劇本中附加了蓋夫追捕逃亡的瑞秋和戴克，最後瑞秋表示希望死在戴克手上。當然，戴克成全了她。）隨著腦海

中反覆出現那句：「誰又不會死呢？」瑞秋和戴克的同質性徹底定型。就像在最後的決鬥中，羅伊和戴克的手都受傷了一樣。

在菲利普狄克（Philip Dick）的小說中，不僅是戴克，連泰瑞和蓋夫也是複製人。狄克塑造的人物總是會在意識到自己隱藏著另一種身分時感到絕望。既然原著名為《機器人夢到電動羊了嗎？》（Do Androids Dream of Electric Sheep?）那電影是否應該改名為《複製人夢到獨角獸了嗎？》

■■■

二〇〇〇年，雷利史考特導演平淡地表示，他也覺得戴克應該是複製人。哈里遜福特在拍攝當時卻說，導演告訴他戴克是人類。

言出必死！

葛里遜法則

一名紐奧良黑手黨的律師，得知參議員被殺和藏屍地點後，開車來到曼非斯自殺身亡。只有碰巧出現在自殺現場的少年和兇手知道這件事，少年閉口不談，卻無法擺脫法律的嚴厲審問。但如果交代實情，又怕黑手黨會報復。少年和幫助他的女律師陷入進退兩難的處境，但他們知道，最佳的防守就是進攻。

我在閱讀約翰葛里遜（John Grisham）的小說《終極證人》時忍不住想，假如我是好萊塢導演，會怎麼把這個故事拍成電影。這本小說的初版精裝書就印了兩百萬冊，可見絕不是什麼粗製濫造的小說。與其把它看成「電影式」小說，不如說更像「電影劇本式」小說，我甚至覺得這就是一本根據電影劇本改寫的小說。葛里遜真該先寫劇本，直接賣給好萊塢，但前提是他得放棄巨大的潛在利潤，以及作家和讀者間形成的這種意識形態的坦誠交流。這本書對我而言，就像美版的《不能實現的渴望》或是《木槿花開》。

如果是我，首先，我一定會想方設法表達對導演法蘭克卡普拉（Frank Capra）的敬意。他指出，守護

美國法律和正義的不是長官和參議員，而是那些默默無聞的隱藏英雄。他堅信，是每一位英雄的獻身和犧牲成就了法律和正義的偉大勝利，只有對法律和正義不斷提出質疑，才是抵達更高層次的肯定和擁護。

其次，我會採用插敘手法描寫，目擊者馬克和律師蕾吉兩個破碎家庭的歷史。畢竟這就是講述一個女人遇到一個孩子，共同構建理想家庭的故事。如果沒有同病相憐的痛楚，便無法治癒彼此。蕾吉既是堅強的律師，也是正義女神，同時還填補了馬克沒有父親和不成熟母親的空缺。

身陷困境的少年既是需要法律保護的市民，也是能滿足蕾吉母愛的兒子。蕾吉是一個被離婚的丈夫奪走孩子的女人，也是為受虐兒童伸張正義的律師。對蕾吉而言，馬克成為一個能接受她溢出奶水的嬰兒；而蕾吉在馬克眼裡，則是一個突然出現在不幸的伊底帕斯面前、可以去愛的對象。

最後，我會邀請《星際大戰》中為「黑武士」達斯維德配音的）詹姆斯厄爾瓊斯（James Earl Jones）

飾演黑人法官一角。我覺得葛里遜在塑造這個人物時，心裡想著的正是這位知名演員。羅斯福法官對弱者充滿同情心，而且擁有淵博的法律知識和堅定的原則，他在與馬克展開爭論，以及挖苦狡猾的檢察和FBI的審判過程，無疑成了小說《終極證人》的最大看點。對馬克而言，他就是一位嚴厲的父親。總之，故事發展到這，才讓美國看起來似乎是一個有那麼一點救贖可能的國家了。

但結果如何呢？繼能把任何題材轉換成劇情片的薛尼波勒（Sydney Pollack）《黑色豪門企業》（The Firm, 1993），和在好萊塢占據左派（?）一席的陰謀論家艾倫帕庫拉（Alan Pakula）《絕對機密》（The Pelican Brief, 1993）後，經喬伊舒馬克（Joel Schumacher）之手重新打造的葛里遜的世界，除了以驚人票房賺取到大量外匯，並沒有對美國的國家利益做出多大貢獻。

巧妙設定的保守主義裝置還沒來得及啟動便生了鏽，更加露骨的右派意識形態讓人看得很不順眼。

《粗野少年族》（The Lost Boys, 1987）中所展現對自由主義的厭惡，以及《城市英雄》（Falling Down, 1993）中追求美國中產階級排他性的宣洩，反而因為夠坦白，更容易被人們接受。

原著裡熱衷於環保的參議院議員變成討厭的政客，討厭的政治檢察官則被描寫成魅力四射的男人。而且，羅斯福法官的戲份也大幅縮減。想到參議院議員和羅斯福是民主黨員，檢察官是共和黨員，再看看結尾對參加總統選舉持樂觀態度、得意洋洋的檢察官。

也許這不是一部「在腐敗律師家尋找腐敗政治家屍體的電影」，而是一部極右派對民主黨政權的宣戰。

這是一部有貓王但沒有黑手黨的曼菲斯，與既有爵士樂又有黑手黨的紐奧良共存的電影。

艾佛利的房間

在眾多大師之中，詹姆士艾佛利（James Ivory）算是很難接受的一位創作者，雖然他因《窗外有藍天》（A Room with a View, 1985）而揚名，卻沒有多少死忠影迷。我起初也沒有關注這位古典英國復古主義者，但看到馬丁史柯西斯受訪時提到，拍攝《純真年代》（The Age of Innocence, 1993）是因為羨慕艾佛利後，我的想法改變了。我後知後覺地看了艾佛利的兩部電影，《末路英雄半世情》（Mr. & Mrs. Bridge, 1990）和《長日將盡》（The Remains of the Day, 1993），前者由保羅紐曼（Paul Newman）和瓊安伍華德（Joanne Woodward）飾演一對老夫妻，後者則由安東尼霍普金斯（Anthony Hopkins）和艾瑪湯普遜（Emma Thompson）擔任主角。

這兩部電影除了在韓國都沒有引起關注，還有幾個共同點。當然，這兩部電影都呈現了導演一貫的創作性格。首先是文學，《末路英雄半世情》和《長日將盡》分別改編自小說家埃文康奈爾（Evan S. Connell）和石黑一雄的小說，極具魅力的角色和優

雅的臺詞幾乎可說是小說家的功勞。其次是完美再現
的場景、道具和服裝，令人歎為觀止。

無庸置疑，這是艾佛利與其終身合作的團隊，製
作、攝影和美術最擅長的部分。最後是演技，也是最
重要的一點。前述四位演員在片中的表演，在他們輝
煌的演員生涯中可謂格外耀眼。如果各位的夢想是當
演員，不妨對比一下立足於史坦尼斯拉夫斯基[36]傳統
的美國演員的《末路英雄半世情》，和經過古典戲劇
舞臺千錘百鍊的英國演員的《長日將盡》。

如果要我在兩部作品中挑選一位，我會選擇前者的
瓊安伍華德和後者的安東尼霍普金斯。若非要選出一
位，當屬霍普金斯了。《沉默的羔羊》（The Silence
of the Lambs, 1991）之後，霍普金斯非常擔心自己
會像《驚魂記》的安東尼柏金斯（Anthony Perkins）
一樣被定型，於是不斷嘗試各種角色，最終在這部電
影中讓演技達到頂峰。霍普金斯僅憑微妙的語氣差異
和轉動的瞳孔就能傳達情感，靜靜欣賞他的演技不禁
會感到驚嘆，甚至感到害怕。

最後還要提一下保守主義。我們之所以對艾佛利的
電影心生排斥，主要原因來自於保守主義。據說，很
多英國本土的年輕觀眾也會因為這一點攻擊他，但對
於這些作品是否保守，我卻有不同想法。當然，《末
路英雄半世情》的普利司先生是個無可救藥的種族歧
視者和擁護父權制的法西斯主義者。《長日將盡》的
主角是把忠於貴族當成天職的僕人。但我們應該銘
記，電影中主角的理念和導演的理念並不一定相同。
艾佛利明白他們都是不符合時代的人物，終究只會在
留下苦澀的餘韻後銷聲匿跡。

與其說這是對導演的認同，不如說更接近於一種
同情。就像馬克思也會欣賞巴爾札克描寫的保皇派主
角，我們也應該對艾佛利的保守派主角持有惻隱之
心。但我對那些主角的同情似乎過了頭，甚至覺得他
們太有魅力了。如果說這是罪過，那我也無話可說。

36（Stanislavski），俄國戲劇大師，提倡方法演技。

該隱與亞伯

阿貝爾費拉拉

我對阿貝爾費拉拉的感情始於《火龍年代》（China Girl, 1987）。一九八七年，這部電影在某家電影院遭到徹底的蔑視，而我最初關注到它，始於一段模糊的記憶。記得當時我在電視上看過亨利哈撒韋（Henry Hathaway）在四〇年代拍的戰爭片（和韓國人安必立（Philip Ahn）演配角的電影同名），以及《火龍年代》在柏林影展受到矚目的短篇報導。但韓國沒有任何影評人關注，沒有像樣的宣傳，自然也沒有觀眾。

在邪典電影開始盛行前，阿貝爾費拉拉就在韓國受到了詛咒，之後上映的第二部傑作《紐約王》（King Of New York, 1990）和第三部《死亡遊戲》（Dangerous Game, 1993）也都徹底完蛋。真不知道那些獨立論調都去哪了！雖然我並沒有天真地認為這些作品絕對能在韓國受歡迎，但自那時起，費拉拉的路線成為我羨慕的目標。想起當時空蕩蕩的三家電影院，仍令我心酸。

一九五一年出生於布朗克斯的阿貝爾費拉拉，是

義大利和愛爾蘭混血。當然，他是一位虔誠的天主教徒，自稱相信神的存在。雖然沒有讀過大學，但青春期的費拉拉就已經站在反戰示威的最前鋒，他與十五歲時結識的好友尼古拉斯聖約翰（Nicholas St. John）一起拍了許多反戰短片。在看過《計程車司機》（Taxi Driver, 1976）後，費拉拉受到史柯西斯的極大影響，最終以無預算（！）電影《電鑽殺手》（The Driller Killer, 1979）進軍商業電影圈。

費拉拉迄今執導了九部長片電影和四部電視劇集；獨立電影《角鬥士》（The Gladiator, 1986）和《邁阿密風雲》（Miami Vice, 1984～1989）中的兩參與了麥可曼恩（Michael Mann）導演的《洛杉磯鐵盜》（L.A. Takedown, 1989）的電視試播。）[37] 他的所有作品幾乎都是聖約翰寫的劇本和喬德利亞（Joe Delia）的音樂，然後根據作品性質，輪流啟用三名攝影師。包括菲克特亞哥（Victor Argo）在內的幾位配角演員。也會演出他的作品。

故事背景通常選在紐約，無論在肉體或精神層面，暴力始終是費拉拉一貫的主題。無論從廣義或狹義來看，他始終堅持拍獨立電影。費拉拉喜歡引用高達的格言：「一部電影的資本即是該電影的理念。」費拉拉的電影因此從未有過圓滿結局。

《電鑽殺手》始於五分鐘短片的構思，拍這部電影時，由於經費不足，費拉拉便化名為吉米萊恩飾演了劇中的電鑽殺手。不僅如此，拍攝地點也只能選在他位於曼哈頓下城的公寓。雖然製作過程非常窘迫，但沒過多久便在錄影帶店聲名遠揚，一躍進入了邪典電影的行列（當時，費拉拉在歐洲逐漸有了聲望）。

電影講述一位一幅畫也賣不出去的畫家被女友拋棄後，因為難以忍受隔壁的龐克樂團製造出震耳欲聾的噪音，一氣之下拿起電鑽的故事。

由於電影過於粗暴、粗糙，充滿超現實主義感。即使電影裡只出現過一次貫穿頭顱的畫面，但已足

37 本書出版於二〇〇五年，因此文中所述作品以出版時間為準。

以讓人從始至終無法擺脫恐怖的氣氛。費拉拉把這個獨創性的畫家殺手命名為「拿畫筆的計程車司機」，這個人物酷似羅曼波蘭斯基《怪房客》（The Tenant, 1976）中的房客，他們都是被噪音折磨成強迫症患者的孤獨男子。影評人用「暴力的極簡主義」定義它。有趣的是，「希望之都紐約」的市民都被這個二十八歲青年深深吸引了。

接下來，四五英吋口徑的柯特自動手槍要走火了。《四五口徑女郎》（Ms .45, 1981）成了一部超熱門電影，從此奠定費拉拉在邪典電影的穩固地位。費拉拉自稱前兩部作品受到波蘭斯基《森林復活記》（Macbeth, 1971）影響，但他這部電影更像是波蘭斯基的《反撥》（Repulsion, 1965）加邁克爾溫納（Michael Winner）的《猛龍怪客》（Death Wish, 1974）的產物。

一名裁縫在光天化日之下慘遭兩次性侵，她殺了第二個性侵她的男人，再用那把從男人手裡奪來的槍，隨機掃射其他男人。這是發生在我們身邊的事。費拉拉用啞巴來隱喻遭受迫害卻不敢出聲的女性，他把所有遭受壓迫的女性的憤怒匯聚在一起，像引爆炸彈那樣使其徹底爆發。這個聾啞女孩把殺害的男人分屍，然後把碎屍放在冰箱裡保管，每天帶一塊出門，丟棄在紐約各個角落。從整體來看，電影就是一個處理屍體的過程，同時也是一幅「復仇天使」（電影的另一個名字）眼中的紐約地圖。無論女孩走到哪裡，都會遇到倒霉的流氓，而憤怒的子彈從來不會打偏。

在準備最後的屠殺派對時，她換上修女的衣服，親吻手槍。怎麼會有這麼幼稚的女性主義者呢？飾演女主角的佐伊塔默利斯（ZoëTamerlis）辯稱：「這才是革命家該有的樣子。」從她的口吻可以看出費拉拉坦率且大膽的道德主義。

費拉拉在《恐懼市》（Fear City, 1984）中，跳脫常軌的邀請了一組華麗的演員（雖然在當時他們還不是大明星），湯姆貝林傑（Tom Berenger）和梅拉尼格里菲思（Melanie Griffith），電影風格也罕見的出現斯文的一面。這部電影可以看作費拉拉過渡期的作

品，微妙的心理描寫取代了單純直接的活力，比起動作場面，更多的是霓虹閃爍的夜晚街道、膚淺的舞曲和吵雜的夜店風情。與其說主角是英雄和壞蛋，不如說是脫衣舞孃和妓女。不，應該說這個城市根本沒有主人。在憤世嫉俗的黑人警察眼裡，所有市民都只是連續殺人案的嫌犯，而在舞廳媽媽桑眼中，世上沒有一個人是乾淨的。卑賤的女人慘遭殺害後，鏡頭會立刻切換成俯瞰紐約的全景。這座城市真的存在救贖嗎？當然，自居救贖者的人比比皆是，他們維護社會純潔的方法卻只是隨意襲擊風塵女子。這簡直讓人難以接受。

費拉拉在日記裡寫道，紐約地鐵是最適合殺人的地方，可卡薩維蒂和史柯西斯也未曾這樣描寫紐約。

在這厭世的街頭發生了一場生死鬥，早已注定的結局如宿命般降臨。這場搏鬥的勝利不可能是一個圓滿結局，因為這最終不過又是一起殺人案，剷除假冒的救贖者也不可能是一條真正通往救贖的路。

進入席捲世界的電視時代，費拉拉拍攝了自己最喜愛的電影《火龍年代》，這是一部屬於紐約底層民眾的《殉情記》(Romeo and Juliet, 1968)，也是一部用辱罵和槍戰取代音樂和舞蹈的《西城故事》(West Side Story, 1961)。故事以相鄰的小義大利和唐人街幫派間的血戰為背景，講述了義大利的「羅密歐」和中國的「茱麗葉」的瘋狂愛情故事。

電影的英文片名設計由上至下，「China」和「Girl」兩個詞交錯，像漢字一樣採用豎寫的方式。最佳的外景選擇和極致時尚的場面調度，壓倒性的貫穿整個畫面。費拉拉激化了世代矛盾，他首先將兩個同樣是父權制、勤奮且對本國料理秉持崇高自豪感（兩家都經營餐廳）的移民族群一視同仁。

在異國他鄉，這群人終究只是外人，而兩個家族的內部階級也十分相似。老一輩為了守護既有權力，甘願與敵人妥協且不惜殺害手足；中間一代只會被老一輩利用，到頭來一無所有，因此更加思念故鄉；年輕世代吃著漢堡，聽著布魯斯普林斯汀（Bruce Springsteen）的音樂，相約舞廳……羅密歐與茱麗

葉的愛情就這樣被捲進兩家兄長的鬥爭，被迫中止。費拉拉手持攝影機穩定器闖入他們的世界，但發現的真相仍是「愛的死亡」。

等待費拉拉的卻是淒慘的失敗。陶醉於《辣身舞》（Dirty Dancing, 1987）大獲成功的威斯頓電影製片廠信心滿滿地投資了費拉拉，結果卻破產了。當時，就連《激情代價》（Cat Chaser, 1989）都還沒製作完成。這部陣容豪華的電影請到了彼得威勒（Peter Welle）、凱莉麥吉利斯（Kelly McGillis）、佛德列科裏士鄧寧（Charles Durning）和湯瑪斯米蘭（Thomas Milan）。而當代最著名的犯罪小說家埃爾莫爾倫納德（Elmore Leonard）[38] 親自操刀改編自己的小說。這是一部萬眾矚目的力作。

電影以聖多明哥內戰為背景，講述了一個在邁阿密展開的陰謀與背叛。以拍攝第三世界內戰的黑白紀錄片開始的電影，不知不覺地風格變成了黑色電影，以黑色電影的場面調度剖析起政治與性愛的本質。

「如果由雷蒙錢德勒拍攝《邁阿密風雲》，一定會拍成這種電影。」電影才殺青，便獲得各界讚譽。結果卻出乎人們意料。製片把影片剪得亂七八糟，還加入大量多餘的旁白，最後這部片在美國被禁止上映，英國上映了九十八分鐘版本，幸好後來出售了九十分鐘的錄影帶。但這部萬眾矚目的力作就這樣一敗塗地了。

沒有比《紐約王》更能凸顯費拉拉的獨特風格了，即在極為嚴肅的態度和幼稚的題材間，發揮出讓人提心吊膽的不和諧。在這部描寫試圖獨吞販毒集團的黑幫興衰史中，費拉拉安排了多次大屠殺和兩場追擊戰。他不但在影片中探討了城市與犯罪的關聯和種族歧視問題，甚至堅稱這是一部預言了雷根經濟學幻滅的電影。那麼，那個用販毒的錢建立貧民救助醫院的瘋子，難道真是雷根嗎？

當焦點轉向種族歧視問題的瞬間，情節開始變得更加複雜。法蘭克（Frank White，名字涵義有「明顯的白人」或「高純度的古柯鹼」）領導全是黑人組

成的幫派，他先後處決了哥倫比亞、中國和義大利黑幫，從而掌控了整個地盤。計畫逮捕法蘭克的警察指揮官也是白人。雖然在黑幫電影裡，存在著將主角與惡人一視同仁的潛規則，但我們還是很難愛上法蘭克。在派對上的屠殺戲，象徵黑幫的藍色與象徵警察的橘色燈光打在克里斯多夫華肯（Christopher Walken）的左右臉上。當這種可以稱為臉部地貌學的特寫鏡頭對準華肯的臉時，畫面中那張蒼白且面無表情的臉，非但不會讓我們產生同情，反倒嚇得我們魂飛魄散。

費拉拉重啟了百萬美金超低預算的電影，再次把演員的身體凝縮進電影裡。自《聖女貞德蒙難記》（La Passion de Jeanne d'Arc, 1928）中的瑪利亞法奧康涅蒂（MariaFalconetti）之後，我再沒有遇到一部僅憑演員一人之力來帶動整個故事的電影。但費拉拉的《流氓幹探》（Bad Lieutenant, 1992）令我驚嘆，因為整部電影僅靠哈維凱托（Harvey Keitel）的表情和肢體動作，便傳達出所有情節、情感和倫理道德。

即使哈維常常帶給觀眾最無恥的演技，但他絕不會像《巴黎最後探戈》（Last Tango In Paris, 1972）的馬龍白蘭度（Marlon Brando）那樣試圖控制整部電影。在這部獨角戲裡，哈維將方法演技的優點和極具理想的個性巧妙融為一體，實現了擬寫「當代新聖經」的野心（這個劇本是由主演《四五口徑女郎》的塔默利斯、導演和哈維寫的）。

在法律的守護者最墮落的社會裡、修女在教堂被輪姦的現實中，我們手中的經書又有什麼意義呢？電影大部分的情節都在描寫警察的惡行，他們做的壞事越多，越有機會接近上帝。吸毒後倒地的警察，擺出十字架上耶穌的姿勢，他用自己的性命贖回了強暴犯幾年的徒刑，替人渣贖罪。費拉拉的偶像馬丁史柯西斯盛讚的《流氓幹探》，或許會被紀錄為世紀末最純粹的宗教電影。

38 約翰法蘭克海默（John Frankenheimer）的《桃情陷阱》（52 Pick-Up, 1986）原著作者。

之後，費拉拉又來了一次厚臉皮的翻拍。電影《異形基地》(Body Snatchers, 1993) 的原著小說早被唐席格 (Don Siegel) 和菲力普考夫曼分別在五〇和七〇年代搬上了螢幕，他還是決定以自己的方式重拍。如今遭受外星人襲擊的地方不再是村莊，而是換成軍事基地。這點的確教人毛骨悚然。因為這些外星人脫胎換骨，控制了人類的靈魂，使軍隊看起來更像軍隊了。

一直以來，我們都以有無感情區分人類和外星人，但已經變成外星人的司令官說：「我們之所以變得強大，是因為注重集體更勝個人。加入我們，所有矛盾和煩惱都會消失。」聽到「我們」一詞，真不知道他是在指軍隊，還是外星人。費拉拉在電影裡透過對新法西斯的批判，痛快逆轉了原著無意識中對共產主義侵略的恐懼。

費拉拉在之前的作品已經多次模糊掉警察與罪犯間的界線，於是這次乾脆懷疑起人類與非人類的界線。住在軍事基地的平凡家庭最初只是旁觀者，但大襲擊

之後反而變成當事人。如果你不想再面對父親和弟弟慘死的痛苦，就不能讓敵人趁虛而入。必須保持清醒，因為當你的意識沉睡時，世界就會變成地獄。

費拉拉的傑作接連問世，在短短一年半內拍了三部代表作，充分展現出他驚人的才華。特別在《死亡遊戲》(Snake Eyes, 1993) 中，費拉拉的執著發揮到極致。聽聞拍攝現場發生的故事後，不禁懷疑他似乎是想顛覆楚浮的《日以作夜》(Day for Night, 1973)。

費拉拉曾說，歐洲藝術家的工作現場也許是很幸福的，但在好萊塢拍電影就如同在地獄。果不其然，哈維凱托飾演的費拉拉本人就是一個「不道德的導演」。電影中的贖罪意識反倒荒廢了導演和演員，再次呈現的問題依然是「界線」，虛構與現實互相滲透，無論站在哪一邊，那裡依舊是痛苦無限循環的現實地獄。

《死亡遊戲》可視為身為天主教徒的費拉拉的一種懺悔，但在電影中，哈維向妻子坦承出軌後（電影裡飾演妻子的演員，正是費拉拉現實中的妻子南希費拉

拉（Nancy Ferrara）），卻遭到一頓辱罵和毆打，由此可見，寬恕並沒有期待中的簡單。費拉拉深知只有身處墮落邊緣的人才能得到救贖，但他也很清楚死亡正等在墮落的盡頭。因此他才肯直視這種矛盾。

費拉拉表示，暴力在電影中不過是一種隱喻。而《死亡遊戲》中的暴力，就是渴望救贖的肢體語言。

目前，費拉拉正在籌備拍攝多年夙願《猛禽小隊》（Birds of Prey）和死於愛滋病的美國色情片演員約翰荷姆斯（John Holmes）的傳記電影。據悉，前者是關於當代發生在紐約的革命戰爭片，後者則是克里斯多夫華肯（！）的劇本。

■ ■ ■

費拉拉沒有拍成那兩部電影，但在我寫完這篇文章後，他又推出了《夜癮》（The Addiction, 1995）、《江湖白事》（The Funeral, 1996）、《新玫瑰旅館》（New Rose Hotel, 1998）、《驚懼聖誕》（'R Xmas, 2001）和《瑪利亞再生》（Mary, 2005）。

多倫多國際影展期間，我和他住在同一家飯店，但僅有一次在飯店櫃檯前遇到他。當時他喝得爛醉如泥，所以我也沒和他搭話。

復仇天使

《恐怖角》

馬丁史柯西斯的《恐怖角》（Cape Fear, 1991）雖然打破《金錢本色》（The Color of Money, 1986）的票房紀錄，但也可能是因為票房高，在評價方面一直存在被低估的傾向。這裡我想談幾個電影之外的原因。

首先，在史柯西斯的最新作品《純真年代》（The Age of Innocence, 1993）上映前，三千四百萬美金是他導演生涯的最高預算。這很有可能成為創作者藝術聲譽上的一個瑕疵，因為影評人的刻板印象是，藝術片預算不能過高。事實上，很多創作者也用大預算拍出了拙劣的作品。從尚雷諾瓦（Jean Renoir）的《法國康康舞》（French Cancan, 1954）和寧那法斯賓德（Rainer Fassbinder）的《莉莉瑪蓮》（Lili Marleen, 1981），再到史派克李（Spike Lee）的《黑潮麥爾坎》（Malcolm X, 1992），這些作品都證明了太多的錢等於毒藥！真正的藝術家需要適當的貧困！問題是，《恐怖角》不是一部藝術片。

最重要的是，這部電影的企畫始於想飾演麥斯一

238

角的勞勃狄尼洛的野心，以及史蒂芬史匹柏（Steven Spielberg）想拉攏前輩賺大錢的盤算。對史柯西斯而言，《金錢本色》是他生平第一次接受別人企畫的作品。就像《金錢本色》是《江湖浪子》（The Hustler, 1961）的續篇，《恐怖角》其實是翻拍了《海角亡魂》（Cape Fear, 1962），而這部片是這位史上最受歡迎的影痴導演喜愛的作品之一。

顯然總是對翻拍存在偏見的影評人，依舊對史柯西斯的《恐怖角》不抱期待。但這真的是一部可以忽視的電影嗎？相反的，從翻拍過程的種種變化來看，不但讓我們更加理解史柯西斯，在那恐怖的場所，恐怖角的深綠色泥塘下，有著什麼等待我們去發現。

這部改編自當代暢銷作家約翰Ｄ麥克唐納（John D. MacDonald）的小說《處刑人》，由英國導演Ｊ李湯普森（John Lee Thompson）執導的《海角亡魂》，在一九六二年上映便引起轟動。無論對這部片出於友善或敵對，幾乎所有影評人都會在影評最後附上提示警語，並對赤裸裸、無恥的暴力和性暗示表達

憤怒之情。

電影在英國上映時，導演就與審查負責人展開激烈爭論，結果足足剪掉了四分鐘才允許上映。瘋狂熱愛這部電影的冷硬派小說家貝瑞吉佛德（Barry Gifford）甚至將自己的同名電影《我心狂野》（大衛林區（David Lynch）執導的同名電影《我心狂野》）背景設定在恐怖角，更在自己的黑色電影巡禮記中寫道：「很遺憾，這部電影沒什麼特別值得一提的元素，但你看過後絕對無法忘記。」

除此之外，《我心狂野》和史柯西斯的《恐怖角》還存在一些奇特的相似之處。來對比一下威廉達福（Willem Dafoe）在汽車旅館誘惑勞拉鄧恩（Laura Dern），和勞勃狄尼洛在學校劇場誘惑茱麗葉路易絲（Juliette Lewis）的戲吧。兩個女人一方面對糟糕的男性怪物感到噁心，另一方面自身又存在著性慾。雖然沒有發生真正的性關係，但她們已經意識到自己在精神上出了軌，然而感到羞恥的同時，也對沒有發生性關係感到遺憾。從令人不快的程度來看，兩者堪稱

電影史的奇觀了。

關於兩部片之間、長達三十年的差異，不妨從選角開始說起。吉佛德的短文充滿對勞勃米契（Robert Mitchum）的稱讚，「其他演員只是為了襯托米契而存在」。在《海角亡魂》裡，米契飾演的麥斯與著名邪典電影《獵人之夜》（The Night of the Hunter, 1955）中的瘋狂牧師，都將成為他高超演技的代表角色。他那格外厚重的眼皮總是半睜，低沉的嗓音和緩慢的語速，簡直無需任何修飾與點綴，就是純粹惡魔的化身。

麥斯不以為然地說，等出獄就要去綁架背叛自己的妻子，把她關在汽車旅館裡，強暴、毆打幾天後，再直接扒光她的衣服，把她丟在高速公路上（新作中沒有這個橋段）。我們在這裡看不到他為威脅律師而做的努力，有的只是自然的惡意炫耀。就像有些人無需刻意表現，也能從言談舉止中流露出智慧和謙虛的美德，麥斯也流露惡魔的特質。

在最後的決鬥中，米契脫掉上衣走進泥塘那一幕

簡直就是畫龍點睛。在沒有任何輔助演出的視聽效果下，麥斯只是泡在泥塘裡，就足以讓人聯想到鱷魚或史前時代的恐龍，冷血形象令人毛骨悚然，根本不需要太多動作和圖景描寫了。即使省略掉在酒館毆打小姐的戲份，只要拍攝一個失魂落魄的女人，觀眾便能猜到究竟發生了什麼事。因此，他光用眼神就足以表達強暴未成年女兒的威脅感。即使麥斯面無表情也教人噁心，簡直是噁心至極。

那《恐怖角》的狄尼洛呢？得意於在獄中自學的法律、哲學和神學，狄尼洛飾演的麥斯變成一個學識淵博且具有米契體能的複合體。狄尼洛全身都是刺青，會用比基尼女郎形狀的打火機點燃有手腕這麼粗的雪茄，穿俗氣的夏威夷襯衫。這種造型不禁讓人聯想到世上最糟糕的人類。刺青全是聖經的句子，「我要復仇」、「神是復仇者」、「真相與正義」等。比起一個懷有單純復仇心的前科犯，他更接近一個神話般的復仇天使。

狄尼洛不愧是經常引用聖經句子來嚇唬人的傢伙，

就連最後的下場也如殉教者一樣壯烈。他一邊沉入泥塘，一邊歇斯底里地高唱聖歌：「我要渡過約旦河……」觀眾根本沒時間感受他的宣泄。最終，他只能瞪著布滿血絲的雙眼看向律師，緩慢沉入水中。但誰能因此放心呢？米契是難以殺死的敵人，狄尼洛更是殺不死的敵人！如果說李湯普森的《海角亡魂》是黑色電影，那麼史柯西斯的《恐怖角》就是純粹的恐怖電影。這是弗萊迪[39]時代的《恐怖角》。

此外，在《海角亡魂》中飾演律師山姆的葛雷哥萊畢克（Gregory Peck），其枯燥無味的演技也與米契形成鮮明對比。這不是演員的錯，而是編劇和導演能力的問題。在原作中，山姆和他的家庭設定都過於單純了。直到最後，這個典型的消極人物才鼓起勇氣，但他依然只是一個無能的一家之主，這樣誰會同情這個毫無個性的人物呢？

史柯西斯從一開始就注意到這個弱點，他集中鑽研、彌補缺陷，施展了自己的野心。從選角便預告他會將這部電影徹底翻盤。在《恐怖角》中，葛雷哥萊畢克成了幫助麥斯的狡猾律師，勞勃米契則以同情山姆的警察登場。這等於是顛倒了善惡結構。史柯西斯的目的在於否定善惡二分法，以及破壞中產階級的意識形態。

因此，尼克諾特（Nick Nolte）飾演的山姆才會以一個全新角色登場。《海角亡魂》中，山姆目擊了強姦事件並出庭作證，成為麥斯不共戴天的仇人。但在《恐怖角》，他不再是善意的受害者，而是變成為麥斯強姦毆打事件辯護的公設辯護人。山姆理應竭盡所能為當事人的無罪辯護，或想方設法幫他減輕量刑，他卻出於私人感情背棄了律師的義務。

也就是說，他認定自己的委託人是無恥之徒，所以故意隱瞞對他有力的證據。讓原本可以無罪或七年徒刑的麥斯，最後被判了十四年。身為一個為民主與法律辯護的律師，山姆犯下最嚴重的罪。他再也不能像《海角亡魂》裡的角色那樣擁有好人頭銜了。山姆

39 Freddy Krueger，《猛鬼街》系列電影裡的恐怖人物。

淪落成應受懲罰之人，《恐怖角》則成為介於法律正義和人性合理性的戰場。最後的遊艇戲就是電影的關鍵。

麥斯綁架山姆，舉行了一場模擬法庭。瞬間遊艇變成法庭，這艘象徵中產階級安逸生活的遊艇橫衝直撞，不停轉圈，最後觸礁而支離破碎。他們落入麥斯所指的但丁的第九層地獄，即背叛者的水中地獄。三十年前，在階級矛盾中獲得單方面勝利的山姆，卻在《恐怖角》遭到史柯西斯的報復。

諾特在《恐怖角》的角色只是為了被捉弄，他的大男人形象蕩然無存，甚至被麥斯這個大塊頭嚇得驚慌失措。誰教他是引發整場混亂的罪魁禍首呢。就連在黑白版中完美、善良且純真無邪的妻子和女兒，到了九〇年代也因適應時代而墮落了，然而迫使她們墮落的責任都要歸咎在一家之主的身上。

電影開始時，山姆負責的第一個案件就是離婚訴訟，他想盡辦法讓出軌的丈夫破產，自己卻做了不道德的事情。山姆的妻子利始終難以擺脫丈夫出軌的陰

影，雖然夫妻生活表面平靜，但感情早已出現裂痕。電影中段，丈夫再次出軌，利毫無掩飾地表達對山姆的蔑視。第一場臥室的戲乍看幸福，有說有笑的夫妻卻背對背看著鏡子裡的自己交談。雖然有一場床戲，但當鏡頭特寫他們十指交扣的婚戒時，突然變成了黑白畫面。難道這是一張透視夫妻關係的X光片嗎？

沒有快感的性愛結束後，妻子百無聊賴地在臥室踱步，她無意間發現了窗外的麥斯。麥斯背後的天空綻放著煙花（其實這是即將到來的獨立紀念日彩排），彷彿在慶祝他出獄。利手中的口紅與麥斯嘴上叼的雪茄在視覺上相互呼應。這其實是一種性暗示。麥斯跨坐在一堵圍牆上，諾特戴著跟《稻草狗》（Straw Dogs, 1971）中，無能丈夫達斯汀霍夫曼（Dustin Hoffman）一樣的無框眼鏡，但他的家庭沒有牢固的圍牆。

雪上加霜的是，女兒丹尼爾因吸大麻遭到停學。丹尼爾對只把自己當小孩看的父母心存不滿，她從父母的爭吵中意識到他們的問題。母親對小狗喃喃自

語：「你好像在醫院被換掉了。」這句話聽起來更像是對丹尼爾說的。山姆想要盡家長義務的地點選在電影院，上映的電影剛好是《問題兒童》。丹尼爾對妨礙她看電影的麥斯說：「爸爸應該把那個人打倒在地。」面對把自己視為無能膽小鬼的女兒，山姆用掐脖子的遊戲回應。

這個家庭並不是伊甸園，麥斯也不是從外面竄進來的蛇。與其說他是入侵者，他更像是一面映照內部的鏡子。在這個從內部開始腐敗的中產階級家庭的泥塘裡，麥斯只是從泥塘表面的泡沫中誕生的惡魔。在由著名設計師索爾巴斯設計的片尾彩蛋中，可以看到麥斯浮出水面的眼睛、輪廓、臉部特寫和血滴。

概念是為了表現麥斯是映照山姆一家憤怒、痛苦和扭曲慾望的鏡子，這裡的鏡子是一面單面玻璃。在警察局麥斯被搜身時，山姆透過玻璃望著屋內的麥斯，麥斯卻只能看到鏡中的自己。但之後的獨立紀念日遊行，麥斯戴上反光太陽眼鏡，關係就此逆轉。麥斯可以清楚看到山姆，山姆卻只能從鏡片中看到自己。

我們得留意私家偵探對山姆說的話：「那傢伙一旦知道你不在家，就會像蒼蠅圍著大便轉一樣，接近你們家。」這難道是在說山姆的家庭是廁所嗎？

電影裡還存在兩種矛盾觀點，且都與女性的性有關。無法得到滿足的利和得不到青春期欲望認可的丹尼爾，都是受到性壓抑的女性。當躲在家裡的山姆因失誤突然站起來時，丹尼爾大喊一聲：「你不能站起來。」這既是提醒山姆不要被窗外的麥斯發現，也是對父親性無能的嘲諷。

這對母女對禽獸般的麥斯抱有性幻想，山姆的情人蘿莉也在被有婦之夫拋棄後主動投入麥斯懷抱，結果卻慘遭一頓毒打（麥斯撕咬蘿莉臉的樣子，更像是一個吸血鬼）。這三個女人都不約而同地散發出渴望被強暴的印象。到最後，利對麥斯產生了強烈的感情，並對他因山姆白白失去十四年光陰而痛心，更表白了自己的婚姻生活並不幸福。

還有，丹尼爾矯正牙齒的牙套相當於麥斯在學校電影院裡伸進她嘴裡的手指。麥斯說他在監獄裡被同性

戀輪姦後，發現了自己內心的女性特質。由此可見，導演一直在強調作為犧牲者的女性形象。但當麥斯換上女裝，他的想法又發生了逆轉。正如《驚魂記》中的貝茲母女，女性突然變成攻擊者。難道史柯西斯是根據《驚魂記》中的珍妮特利（Janet Leigh）來決定山姆的妻子利的名字嗎？

同樣的，女兒的名字也從南西改成丹尼爾。在《舊約》中，丹尼爾是解夢和預言的專家。在《恐怖角》中，丹尼爾分別出現在開場和結尾，她對觀眾說，這個故事基於自己的記憶，多年後的今天依然可以從夢中召喚麥斯。也許這一切不過是丹尼爾作的惡夢，又或是在暗示麥斯沒有死。麥斯就像永生不滅的惡魔佛萊迪克魯格，存在於中產階級少女的夢中。

■■■

二〇〇五年我去參加紐約影展時，受到史柯西斯邀請，參觀了他的辦公室、收藏室和試映室，還觀摩了他如何在剪輯室工作。我很想多聽一些關於他作品的事，他卻一直跟我聊包括我的電影在內的韓國電影。我無法打斷他如瀑布般傾瀉的話題，所以沒機會問與《恐怖角》有關的問題。原本我是懷揣一顆學生的心去拜訪他，但真正的學生反倒變成了他。

未亡者

《你看見死亡的顏色嗎？》

威廉布萊克（強尼戴普，Johnny Depp）是為了就業前往西部的會計師。火車司機（克斯賓葛洛佛，Crispin Glover）走過來對他說，你去那裡等於是去送死。布萊克一路奔波趕到公司，卻遭到拒絕，甚至被老闆迪金森（勞勃米契）用槍指著頭趕了出去。布萊克巧遇賣花女塞爾（米莉雅維塔，Mili Avital），他跟隨女孩回家過了一夜。隔天，暗戀女孩的查理（蓋布瑞拜恩，Gabriel Byrne）突然闖進來，掏槍要殺死布萊克。女孩為了救布萊克，不幸中槍身亡。布萊克在慌亂中奪下槍打死查理，落荒而逃。

布萊克從昏迷中醒來時，發現一個印地安人正在為他療傷。印地安人Nobody（蓋瑞法爾曼，Gary Farmer）把布萊克當成已死之人，並堅信他就是自己崇拜的詩人威廉布萊克（William Blake）的幽靈。與此同時，查理的父親迪金森懸賞緝拿殺害愛子的布萊克，傳奇殺手威森（藍斯漢里克森，Lance Henriksen）和兩名賞金獵人踏上追捕威廉的旅程。

布萊克在森林裡向獵人（伊吉帕普，Iggy Pop和比

利鮑伯松頓、Billy Bob Thornton）求助，結果差點被強姦。在 Nobody 的幫助下，布萊克殺了三名殺手。又在逃亡中接連殺了人，最終他再次受傷、奄奄一息。Nobody 以印地安人的方式為布萊克送葬，把他放上獨木舟，漂向大海。

羅傑埃伯特（Roger Joseph）在《芝加哥太陽報》刊登了關於《你看見死亡的顏色嗎？》（Dead Man, 1995）的影評，著實激怒了我。喜不喜歡一部電影完全是個人喜好，他卻這麼寫道：「從電影院回家後，我久違地找出威廉布萊克的詩集，閱讀的三十分鐘讓我倍感幸福，這足以補償了觀看長達兩小時無聊電影所浪費的時間。」這哪是影評人該講的話！他還說：「《發條橘子》（A Clockwork Orange, 1971）太無聊了，回家路上看到老人伴隨《萬花嬉春》（Singin' in the Rain, 1952）的節奏翩翩起舞，我的心情變得豁然開朗。」

不過，埃伯特也不無道理，他指出年輕的吉姆賈木許在這部電影過於自我陶醉、彰顯和炫耀，只給人留下淺薄的神祕感。有些地方的確教人捏把冷汗。如強尼戴普抱著小鹿屍體躺在地上（雖然這隻可憐的小鹿讓人聯想到塞爾），矯情到肉麻。雖說回歸大自然或迎來永恆輪迴很美好，但確實有幾處太做作。但我還是要說，看完這部電影的二百四十二分鐘（我看了兩遍），徹底補償了我浪費三十分鐘讀完那篇冗長影評所感受到的痛苦。

它首先吸引我的是畫面、音樂和演員。繼《不法之徒》（Down by Law, 1986）後，羅比穆勒（Robby Müller）再次創造出絕美黑白畫面。尼爾楊（Neil Young）僅憑一把吉他彈奏著永恆的旋律，簡單重覆的節奏陶醉了我的靈魂。羅比穆勒的畫面頗有美國開拓時期的紀錄片攝影師提摩西 H 奧沙利文（Timothy H. O'Sullivan）和威廉亨利瑞克遜（William Henry Jackson）的感覺，有種未經加工前的真實質樸之美。特別是樹林裡的畫面，彷彿能感覺新鮮的樹葉散發芳香，甚至有種森林浴的暢快。尼爾楊一邊播放影片，一邊即興演奏，音樂完全能與邁爾士戴維

斯（Miles Davis）在《死刑臺與電梯》（Ascenseur pour l'échafaud, 1958）的成就媲美。

即使面無表情也能表達豐富情感的強尼戴普和藍斯漢里克森，也都在本片遇到一生難求、可以大顯身手的角色。包括史蒂夫布希密（Steve Buscemi）在內，十多位明星配角的驚喜出場帶動了觀眾的想像力。哪怕只有幾句臺詞，也能讓觀眾猜出他們整個人生，特別是好萊塢怪才克里斯賓葛洛佛（Crispin Glover）的即興演技，更有畫龍點睛之效。

喜不喜歡《你看見死亡的顏色嗎？》完全取決於能否看懂其中的幽默，特別是電影本身就是一個關於西部片的大玩笑，它的幽默感非常獨特，這成為判斷整部作品好壞的關鍵。舉個例子……威森一邊踩碎兩個頭骨，自言自語褻瀆神明的部分過於殘忍，我們還是省略好了……不妨聽聽另外兩人聊威森的事，其中一人說：「你知道嗎？那傢伙強姦了父母。」另一人茫然地眨了半天眼睛，才開口問…「……兩個都？」

沒錯，當然是雙親。早期的美國人就像殺手威森一樣殺害雙親，再把他們吃掉。如果原本居住在後來被稱為麻薩諸塞的印地安人，不給乘坐五月花號而來的人們提供食物和居住的地方，那年冬天他們就會全部凍死、餓死。然而那些人的下一代卻對印地安人進行大屠殺。這些移民者隨後還向自己的國家發動戰爭，成功實現獨立。他們背叛了生育自己的英國和養育自己的印地安人，這不就是殺害雙親的行為嗎？所以威森才會在聽到「Fuck you」時幹掉了同伴。當另一人問他是從哪裡移民來的，威森乾脆連他也殺死吃掉了。這可不是在開玩笑。事實上，在美國開拓史中經常看到印地安捕食者的故事。

這是一部關於啄噬靈魂的肉體、啃噬生命的死亡、撕噬人類的發展、吞噬歷史的類型片。跟隨布萊克的旅程，我們可以重新回顧這一切。他揹負起所有悲劇（查理那一槍穿透了塞爾的胸膛，「象徵性」的釘在他的心臟），是一個為抵抗和逆轉困境而不停掙扎、自我矛盾的英雄。也許他真的被查理射殺了，之後的故事說不定只是死後的夢境。威廉望著夜空的瞬間，

劃過天空的流星就是證據。無論是夢境還是再次輪迴的人生，旅行就此開始。

電影開場與其說是西部片，更像公路電影（故事始於火車）。就像很多優秀電影一樣，用一組不算長的連續鏡頭濃縮了電影的主要內容。布萊克就像《雙虎屠龍》（The Man Who Shot Liberty Valance, 1962）的律師詹姆斯史都華（James Stewart）《你看見死亡的顏色嗎？》是繼《雙虎屠龍》後的第一部黑白西部片），踏上從東部大城市去往西部荒地的旅程。

當然，在西部片中，火車和鐵道是拓荒時代的象徵，除了《大砂塵》（Johnny Guitar, 1954）和《狂沙十萬里》（Once Upon a Time in the West, 1968），還有許多西部片都會拍攝類似場景，這匹鐵馬載著開拓的願望一路向西狂奔！賈木許輪流切換安靜的車廂和動感的車輪，用自己的方式呈現了歷史的節奏。這列象徵文明與發展、運載著停滯不前的人類、以勢如破竹的架勢馳騁的火車，是這部緩慢電影中唯一具有速度感的被攝物體。但是，從火車內部看

到的風景卻相對緩慢。

這都是由沙漠、紀念碑谷和被燒毀的驛馬車（《驛馬車》Stagecoach, 1939）和印地安帳篷（《搜索者》The Searchers, 1956）等代表畫面構成的環景圖。視線透過木窗，看到的是彷彿進行過黑邊處理的錄影帶畫面，因此電影才會看起來像寬螢幕似的被左右拉長了。這是約翰福特（John Feeney）的世界，賈木許在電影一開始就展現出了殘骸。在布萊克抵達西部的瞬間，他必須正視西部片已經死亡的現場，然後在西部片結束的地方，再讓西部片重新開始。

顧名思義，這是一列「神祕火車」，從一開始就讓人覺得它會駛向地獄。果不其然，火車司機走過來跟布萊克搭話，他那張滿是炭灰的臉看起來就跟在地獄燒火爐的魔鬼。他不僅預言布萊克會在西部自掘墳墓，還問：「你有女朋友嗎？」當威廉回答：「現在沒有。」火車司機又說：「原來是變心了。」

克里斯賓葛洛佛在這段的演技實在太不自然了，甚至覺得有點荒謬。葛洛佛提到變心時，表情帶有一股

殺氣，即使不做長篇的說明，也能聯想到有人曾經背叛過他（不久後，布萊克便遇到因情人變心而失去理智的查理）。這時，乘客突然從座位起身，舉槍向窗外掃射。他們不過是一群向水牛開槍解悶的野蠻人，但這個舉動彷彿是在歡迎布萊克，轟鳴的砲響和槍聲像在對他說：「歡迎來到地獄！」

葛洛佛又莫名其妙地跟布萊克提到遊艇，就像他早知道布萊克之後會坐船一樣。像這樣，導入的一組火車鏡頭剛好與最後的獨木舟相呼應了。也就是說，布萊克朝著早已注定好的結局，展開了命運之旅。所謂公路電影不都是在講人物的成長故事嗎？成長小說中的少年通常也都離開鄉下，前往大城市融入市民社會。布萊克卻恰恰相反，他遠離市民社會踏上旅程，但不是為了成長，而是為了尋死。

在路上，布萊克沒有收穫智慧和教養，反倒丟棄了這些。火車司機說：「坐火車或坐船望著窗外時，我會萌生自己是靜止的，只有風景在動的錯覺。」事實上，布萊克也有幾次這種經驗，他躺在地上仰望天空時也覺得天旋地轉。這種地心說代表了人物的軟弱。直到迎來死亡前，布萊克從來沒有採取過任何積極行動。

無論是西部片，還是成長電視劇都不會出現這種被動角色。這無疑成了一種對開拓大地和命運的美國人的開拓意識形態的嘲諷。賈木許試圖用主角消極的行動，積極反抗美國和美國電影，結果卻讓《你看見死亡的顏色？》成了反西部片、反成長電影和反公路電影的電影。

《你看見死亡的顏色？》比《天堂陌影》（Stranger Than Paradise, 1984）更教人陌生，這是一部咒語式的電影，也是一部朴常隆[40]式的公路電影。用一句話概括，這就是《關於死亡的研究》。布萊克的旅程正是《黃泉路》。喪失雙親、背井離鄉的菜鳥失手殺人後，藉由印地安人的幫助晉級成了達人。一路上，他

40 韓國作家，對人性、超越性和死亡本質形成巨大的形上學思考，代表作《關於死亡的研究》。

見一殺一，不知不覺就殺了七個人。如果算上因自己而死的塞爾，那總共有十三人。過程中，他被視為已故的詩人，就連傳奇殺手也對他心存敬仰。「這把槍將代替你的舌頭，你會用它學會如何講話。從今往後，你將用鮮血來作詩。」布萊克把筆插在向他索取簽名的傳教士手背上，喃喃：「這就是我的簽名。」如今，這個昔日的會計師只能在懸賞緝拿海報上看到數字了，那些數字就是他殺掉的人數。

布萊克抵達村莊，面對西部的荒涼和野蠻，錯愕不已。賈木許早在處女作中就透過異鄉人的視角描寫過淒涼、荒蕪的美國大陸。他可以把熟悉的場所拍得面目全非，假如請他來拍我居住的地方，恐怕我也不一定能認得出來。在奧德賽橫穿大陸一路西進，直至太平洋的旅程中，美國並不是西部片中司空見慣的地方。在開拓的最前線，鐵路的盡頭，有一個叫「機器城」的村莊，居住在那裡的人過著非人的生活。對印地安人而言，白人只不過是每年屠殺百萬頭水牛、散播傳染病的一群人。所謂的開荒之地，不過是用野獸

的骷髏裝飾起的死亡之村，人們在光天化日之下，在滿是馬尿和豬糞的路邊為所欲為的地方。

布萊克想就職的公司是一家五金製造廠，廠內的熔爐讓人聯想到地獄，裝飾著骷髏和標本的老闆辦公室也彷似一處死亡的空間。身為壟斷財務──今生的現金和來生的香菸的老闆（只有老闆和管理財務的人可以在這裡盡情抽菸），迪金森名副其實地具備了神的形象。

這裡可以引用一首威廉布萊克的詩〈老虎〉（伍迪艾倫的《另一個女人》（Another Woman, 1988）也引用過這首詩），這首詩經常被拿來比喻造物主，「你的大腦在怎樣的熔爐裡？（……）是誰不知死活的手和眼膽敢與你相持不下？」請回憶一下廠內的熔爐和掛在老闆辦公室裡的照片，迪金森以同樣姿勢站在照片前，與肖像畫中的自己形成完美對稱。

如果說在這種地獄裡存在一線希望，那自然是塞爾，她就是詩人布萊克描寫天使的小說《塞爾之書》（The Book of Thel）中的「塞爾」。塞爾靠販賣紙

摺的玫瑰花為生，她說等日後賺了錢，就用絲綢做玫瑰，然後在上面灑法國香水。但她的願望只會是一場空，因為即使灑上香水，那也不可能是真的玫瑰。曾做過妓女的塞爾不可能以這種方式得到救贖，絲綢和香水反而成了象徵妓女的東西。塞爾問威廉聞到什麼味道了嗎？威廉只聞到了紙的味道。就算日後灑了香水，也和真正的玫瑰花香不同。最終，塞爾沒有擺脫這座人工的城市──死亡之地。她在迪金森經營的旅館被他的兒子查理殺害了。這種結局正如布萊克在《病殃殃的玫瑰》中吟唱的：「噢，玫瑰，看來妳是病了（……）妳發現了那張豔紅喜悅的床，但他陰暗且隱密的愛，終究只會毀了妳的一生。」

相反的，電影中未開墾的地方不是沙漠或平原，而是森林。在這片充滿生命氣息的處女林中，這與芒特赫爾曼（Monte Hellman）在《射擊》（The Shooting, 1966）中呈現的沙漠風景形成極端對比。

超現實主義西部公路電影《射擊》在該類型的電影史上，描繪出最荒涼的不毛之地。劇中的沃倫奧茨

（Warren Oates）一人分飾哥哥和弟弟兩角，他和布萊克一樣既是神槍手也是詩人。傑克尼克遜（Jack Nicholson）也像布萊克一樣，在所有人死後，獨自撐到電影結束。

已故之人和Nobody成了結伴同行的朋友，這片森林的設定可以看成城市與海洋的中間地帶，就像夾在畫夜之間的晚霞。追擊者特維也一直抱怨，怎麼白天直接變成了黑夜，就像突然熄燈一樣沒有過渡期呢？這部片其實相當於一部描寫布萊克熬過儀式的電影。他就像因為是混血兒而遭到部落遺棄，但在城市也沒有立足之地，最後只能到處逃亡的Nobody一樣，成為在兩個世界的中間地帶流浪的旅行者。這幅Nobody騎著白馬、殺手威森騎著黑馬、布萊克騎著黑白相間的斑馬的畫面美得令人著迷，與晚霞的美是相同道理。正如前面提到的，這是走向死亡的儀式，不是入社意識，而是出社意識。

強尼戴普能夠飾演布萊克，多虧了他那印地安血統的外貌。劇中，他摘下眼鏡，披上熊皮，臉上塗著

印地安人的彩繪到處遊蕩。最初不戴眼鏡便什麼都做不了的布萊克，後半部已經可以憑藉肉眼擊中幾十公尺外的目標了。布萊克乘坐獨木舟順流而下，途徑被白人化為焦土的印地安部落，讓人聯想起《現代啟示錄》（Apocalypse Now, 1979）中的韋勒。拋棄文明，走向野蠻；丟棄理性，憑藉本能；扔掉筆桿，拿起槍枝。

從車窗外的水平旅行，到躺在獨木舟仰望天空的垂直旅行；從西進空間的移動，到永劫輪迴的時間移動。這部以蒸氣火車火爐的火花拉開序幕的電影，終以太平洋一望無際的海水、落下的雨水、和布萊克在雨中掉下的眼淚中落幕。

Nobody 遭到英國軍人逮捕，抓去了倫敦。如果他最後能歷經艱險返回森林，那麼布萊克將會開啟更根源的旅行。Nobody 送別布萊克，自言自語地唸著送別詞：「你會回到來時的地方。」

這時，Nobody 把辛苦找來的香菸放在布萊克手上，是黃泉路上的過路費嗎？就是因為這樣，電影裡的每個角色才都會跑來跟布萊克要香菸吧？關於香菸，有句非常精采的臺詞：「抽菸會讓人覺得人生有限，就像升起的煙會消失一樣……」這是賈木許跑去客串別人的電影，然後在裡面講解自己的電影。

在王穎和保羅奧斯特（Paul Auster）的《面有憂色》（Blue In The Face, 1995）中還有這樣一句：「肚子空，那說明馬桶滿了。」菸頭短，煙灰缸裡就都是煙灰。「活著就意味著正在死去。」就像我們所有人一樣，威廉布萊克既沒有死也沒有活下來，他就是一個「未亡者」。布萊克以這樣的身分離開了西部開拓之地，為了成為最終跨越死亡、另一個世界的靈魂開拓者。

再見了，青春

《四五口徑女郎》

也許是因為我性格傲慢，從小無論看書還是聽音樂，都不喜歡所謂的世界名著、名曲。我只喜歡那些別人覺得古怪和沒有人氣的東西，看電影也不例外。因為與生俱來的古怪喜好，所以很難遇到一部滿意的電影。

一九九二年，我結識了一個長相酷似保羅麥卡尼（Paul McCartney）的人，我們成為朋友後，我的興趣愛好隨之提升了一個層次，這位朋友就是李勳。與他一起享受電影和音樂的那幾年，可說是我人生中文化生活最充實的時期。現在準備開拍處女作的尹、電影監製趙、DJ宋、電影海報店老闆李、爵士樂影評人李、FM專欄作家李和電影記者吳等人，我們幾個酒友每次晚上聚在一起，都會一直聊到隔天上班尖峰期才回家。好在當時我們大部分都是無業遊民，時間很多。

雖然那時我已經發表了處女作，但何時能接到下一部電影仍是未知數，所以別人介紹我時都會說：「這位是曾經拍過電影的某某。」那時，李勳也剛從俄亥

俄州遊學回來，我們經常以電影代餐、徹夜暢飲，過著天昏地暗的日子。在這種情況下，我還是能靜下心來認真看電影，李勳卻嘲笑我像個私塾先生。他時而耐心地指導我，時而嚴厲地鞭策我。就這樣不知過了多久，我才學會以輕鬆的心態看《藍絲絨》（Blue Velvet, 1986），也和出現在課本裡的嚴謹藝術家、天真爛漫的老頑童布紐爾變得親近了。

正式與阿貝爾費拉拉打招呼也是在那時。之前我在斯卡拉電影院看過《火龍年代》，李勳費盡心思才找來《四五口徑女郎》的光碟，託他的福我才看到這部電影。一個聾啞女孩才出場，便在光天化日之下被性侵了兩次。不愧是做裁縫的女孩，她用熨斗砸死了第二個男人，然後把屍體大卸八塊，放在冰箱裡保管。在難以入眠的夜晚，女孩便會帶上一塊屍塊走到紐約的角落棄屍。每當這時，她就會用死掉的男人留下的四五口徑手槍射殺在她視線範圍內的男人。最後，她換上修女的衣服去參加舞會，打算來一場最後的屠殺派對，不料卻意外死在女性友人的刀下。

年輕的費拉拉從不裝模作樣、耍小聰明，他的簡單明瞭總是教人聯想到步入晚年的畢京柏41。用李勳的話說就是：「說做就做！」朋友都說他這叫說風就是雨。這對他日後拍攝《甜蜜的俘虜》和《睫毛膏》等片多少有點幫助。

大概過了一年，我們又聚在一起看《流氓幹探》。電影沒有多餘鋪陳，也沒有複雜的費飾。費拉拉直率的態度一如既往。修女在教堂慘遭輪暴，送醫救治時的下體特寫，以及為了表達墮落的天主教警察哈維凱托的苦惱，讓耶穌從十字架上走下來的大膽嘗試，都深深迷住了我們。喜歡純粹強烈電影的李勳，更喜歡電影的前半部；注重道德進退兩難的我，更喜歡電影後半部，但這種差異並沒有影響我們欣賞同一部作品。現在回想起來，身在首爾的我們並不是尊敬遠在紐約的費拉拉，而是在他身上找到志同道合的親密感。

我們看費拉拉、赫特利、賈木許和郭利斯馬基的電影，然後大膽地認為做電影存在著第三條路，這條路

既不是被題材束縛的好萊塢娛樂片，也不是陷入自我意識陷阱的歐洲藝術片。現在看來，那時的我們是否過於天真了呢？

我和李勳相處的時間不長，只有大衛鮑伊（David Bowie）〈五年〉的歌名那麼久，因為他死了。他的死讓我明白，那段瘋狂的青年歲月就此落幕。他留下的日記裡有這麼一句話：「沒有人問馬克波倫（Marc Bolan），他卻總把三十歲會死掉掛在嘴邊，結果三十歲那年真的就……」

面對只能帶一張唱片去無人島的問題時，他選了鮑伊的《Ziggy Stardust: The Motion Picture》，收錄在這張專輯裡的〈Rock 'n' Roll Suicide〉有這樣的歌詞：「你路過咖啡廳，但時日已久，你已不是它的常客。」

李勳為什麼偏偏在一九九六年那晚去了新村呢？為什麼走進了那間會發生火災的滾石咖啡廳呢？他是覺得已經把知識都傳授給我了嗎？

我們把被火燒了兩次的李勳，沿著兩水里的河流

送走了。當我抬起頭，發現了彼此眼中中年男子的疲憊。如今，是時候清醒了，他是不是覺得被我這個不懂人情世故的人拖累太久了呢？從那一刻起，我們早已不把費拉拉等人放在眼裡。

41 David Samuel Peckinpah，美國導演。擅長拍攝西部片，堪稱美國二十世紀最具爭議導演，「血腥」、「瘋子」都是他的知名外號。

朴贊郁的蒙太奇／朴贊郁（박찬욱）著．胡椒筒 譯 . -- 初版 . – 臺北市：時報文化，2021.12；面；
17╳23 公分 . --（Origin；026）
譯自：박찬욱의 몽타주
ISBN 978-957-13-9655-2（平裝）

1. 朴贊郁 2. 電影導演 3. 影評 4. 傳記

987.31 110018251

박찬욱의 몽타주

Copyright © 2005, Park Chan-Wook

All rights reserved.

First published in Korean by Maumsanchaek

Traditional Chinese Characters translation copyright © CHINA TIMES PUBLISHING COMPANY, 2021

Published by arrangement with Maumsanchaek

through Arui Shin Agency & LEE's Literary Agency.

ISBN 978-957-13-9655-2

Printed in Taiwan.

Origin 026

朴贊郁的蒙太奇

박찬욱의 몽타주

作者 朴贊郁｜**譯者** 胡椒筒｜**主編** 陳信宏｜**副主編** 尹蘊雯｜**執行企畫** 吳美瑤｜**封面設計** 吳
佳璘｜**內頁排版** 極翔企業有限公司｜**編輯總監** 蘇清霖｜**董事長** 趙政岷｜**出版者** 時報文化出
版企業股份有限公司　108019 臺北市和平西路三段 240 號 3 樓　發行專線—(02)2306-6842　讀者服務
專線—0800-231-705．(02)2304-7103　讀者服務傳真—(02)2304-6858　郵撥—19344724 時報文化出版
公司　信箱—10899 臺北華江橋郵局第 99 信箱　時報悅讀網—www.readingtimes.com.tw 電子郵件信箱—
newlife@readingtimes.com.tw　時報出版愛讀者—www.facebook.com/readingtimes.2｜**法律顧問**　理律法
律事務所　陳長文律師、李念祖律師｜**印刷**　絋億印刷有限公司｜**初版一刷**　2021 年 12 月 24 日｜
定價 新台幣 480 元｜（缺頁或破損的書，請寄回更換）

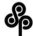

時報文化出版公司成立於 1975 年，1999 年股票上櫃公開發行，2008 年脫離中時集團非屬旺中，
以「尊重智慧與創意的文化事業」為信念。